KB152729

새하얀 밤을 견디게 해준
내 인생의 그림, 화가 그리고 예술에 관하여

이세라 지음

미술관에서는
언제나 맨얼굴이 된다

나무의철학

오랫동안 나 자신을 '애매한 사람'이라 여기며 살아왔다. 10년 가까이 방송을 하면서도 사람들의 시선을 즐기는 데까지는 나아가지 못했고, 말하는 일을 업으로 삼으면서도 자주 말에 환멸을 느꼈다. 나를 더 적극적으로 '팔아야' 살아남을 수 있는 세상, 자기 과시가 게임의 주요한 방식으로 통용되는 세계에서 나는 스스로가 낙오자 같았다.

기상캐스터로 카메라 앞에 서는 동안 많은 것을 배웠다. 스스로의 한계를 깨뜨리고 넓어지고 다시 깨뜨리기를 반복하며 성장했던, 믿기지 않을 정도로 감사한 시간이었다.

그러나 언제나 마음 한구석에는 분명히 설명할 수 없는 답답함과 갈증이 있었다. 그러한 갈급함은 하나의 원인에서 비롯되었다

기보다 오랜 기간 여러 이유가 쌓여 생긴 것이겠지만, 가장 크게는 오롯이 나 자신의 인생을 살고 있는 것 같지 않다는 불안에서 생겨났다. 연차가 쌓여갈수록 외적으로는 성장을 거듭했으나 어딘가 어긋난 상태로 삶이 흘러가고 있다는 느낌을 지울 수가 없었다.

프리랜서 여성 방송인으로 살아간다는 사실은 늘 나이를 의식하게 했다. 이 일을 언제까지 할 수 있을까, 계절이 바뀌고 해가 바뀔 때마다 조금씩 변해가는 내 모습이 화면에서 어떻게 보일까. 여기에 삼십대 초중반이라는 나이에도 은퇴를 염두에 두어야 하는 기상캐스터 직종의 생리까지 더해지면 막막함과 억울함, 희미한 분노가 밀려왔다. 사회에서는 아직 뭐든 할 수 있다고 말하는 내 나이가 캐스터라는 직함을 달고 있을 땐 실제보다 급속도로 늙어버리는 기분이랄까.

이런 상태가 지속되면 인생을 속도전으로 바라보게 된다. 삶을 '빨리빨리' 살아내야 할 것 같은 조급함. 어느새 그것은 삶을 대하는 하나의 태도로 내 안에 자리 잡고 있었다.

언젠가부터 '보는' 나보다 '보이는' 나를 더 중요하게 여기기 시작했다. 나 자신의 행복보다 남들이 좋다고 하는 것을 기준 삼아 살아갔다. 내 삶에 내가 빠진 채로 살아가는 허깨비 같은 시간 속에서 나는 어떤 식으로든 돌파구를 찾고 싶었다. 보여지는 사람이기보다 보는 사람이고 싶었고 판단되어지는 것이 아니라 스스로 판단하고 발화하는 사람으로 살고 싶었다. 나는 보다 분명한

미술관에서는 언제나 맨얼굴이 된다

'나의 언어'로 이야기할 수 있기를 바랐다.

이 책은 내가 나의 언어로, 나만이 할 수 있는 이야기를 하고자 한 첫 시도다.

책을 쓰면서 내가 미술을 어떻게 바라보는지 스스로 정리할 수 있었다. 기본적으로 나는 미술이 고귀하고 특별한 어떤 것이라고 생각하지 않는다. 오직 아름다움만을 위해 존재해야 한다고 여겨본 적도 없다. 모든 예술은 결국 사람이 만들고 사람이 본다. 언제나 내 마음을 흔드는 건 사람과 삶에 대해 말하는 작가, 그리고 작품이다. 책에서도 그런 작품을 소개하고자 했다.

처음 책을 기획했을 때 이다희 편집자와 내가 생각한 건 대중적인 미술작품을 쉽고 가볍게 풀어내는 일종의 '명화 안내서'였다. 그러나 완성된 책은 조금 다른 질감을 가지게 됐다. 우리가 처음 이야기를 나눴던 2년 전의 나와 지금의 내가 다르기 때문이다.

2019년은 내게 잊지 못할 해였다. 기상캐스터를 그만뒀고 얼마 안 가 인생에서 처음 만나는 고비가 찾아왔다.

내게 일어난 일을 누구도 원망하지 않고 있는 그대로 받아들이기가 힘이 들었다. 가장 어려운 건 나 자신을 용서하는 일이었다. 내가 내 인생에 대체 무슨 짓을 저지른 것인지, 오래 괴로웠다. 자학과 자기연민 사이를 오가는 동안 마음은 빠른 속도로 망가졌다.

그때마다 되뇌었다. 이 시간을 잘 보내고 나면 마음이 아픈 이

들을 더 잘 이해할 수 있을 거라고. 성숙을 이룰 수 있는 흔치 않은 기회가 찾아온 것이니 부디 조금만 더 견뎌보자고 스스로를 다독였다. 그러면서 나 자신이나 삶은 물론이고 미술을 바라보는 시각도 조금씩 변화했다. 관심 밖이었던 작품이 새롭게 보이고 한때 열광했던 작가에게 시들해지기도 했다. 미리 써두었던 글 중 상당 부분을 버리고 다시 쓸 수밖에 없었다.

책에서 소개하는 작품은 모두 인생의 어느 시기를 지날 때 나를 구하고 위로해준 작품들이다. 늦은 밤 그림을 들여다보고 있노라면 다시 기운을 내어 기쁘게 살아가고 싶다는 마음이 솟구쳤다. 온갖 부침 속에서도 끝까지 삶에 열정을 다했던 작가들의 이야기는 내게 용기를 주었다.

이제 이 작품들이 나 아닌 다른 이에게도 힘을 줄 수 있기를 바라본다. 내게는 충분히 역할을 해주었으므로, 떠나보내도 될 것 같다.

쓰는 동안 사랑하는 사람들을 자주 떠올렸다. 그들에게 들려주는 이야기라고 생각하면 한결 다정한 마음이 됐다. 모두에게 고맙다.

묵묵한 우정으로 곁을 지켜준 은아, 이건복 선생님, 부족한 글에 추천사를 써준 최은영 작가와 국립현대미술관 이사빈 학예연구사에게 고개 숙여 감사드린다.

가족들, 특히 부모님에게는 어떤 말로도 마음을 다 전할 수 없

을 것 같다. 내가 받은 가장 큰 축복은 그분들의 딸로 태어난 것이다. 오래 하지 못했던, 사랑한다는 말을 여기에 적는다.

첫 책의 편집자로 이다희 씨를 만난 건 행운이었다고 말할 수밖에 없다. 이 책에는 기존의 미술 에세이에서는 다루지 않았던 몇 편의 글이 존재하는데, '전쟁기념관을 거닐다', '시다의 꿈' 등이 그러하다. 개인적으로 애착이 가는 글이지만 책과 어울리는 주제인지 쓰고 나서도 고민이었다. 그런 내게 이 글들이야말로 반드시 필요하고, 많은 사람이 읽어줬으면 좋겠다는 말을 한 건 이다희 편집자였다. 자신이 하는 일의 의미와 방향을 매 순간 고민하는 그녀에게 많은 것을 배웠다.

책은 내 이름으로 나오겠지만, 보이지 않는 곳에서 애를 써준 많은 분들의 공이 더 크다.

마지막으로 이 글을 읽고 계신 책 너머 당신께도 특별한 마음을 전한다. 글을 쓰기가 유독 어렵게 느껴지는 순간은 솔직해지는데 제동이 걸릴 때였다. 그때마다 언젠가 내 글을 읽어주실 분들을 떠올렸다. 다른 누가 아닌 '나의' 이야기가 궁금해 책을 펼치셨을, 얼굴도 이름도 모를 그분들을 생각하면 다시 처음으로 되돌아가 내가 가장 쓰고 싶었던 글이 무엇이었는지를 다잡을 수 있었다.

나는 서툴러도 정직하게, 수를 쓰지 않는 글을 쓰고 싶었다. 한 편 한 편이 내 작은 고백인 이 책을 이제 세상에 내놓는다. 부디 누군가에게 미약하게나마 기쁨과 위로가 될 수 있기를.

| 1장 | 그림 앞에 서는 시간 |

나의 모든 시작의 순간들

2장

3장 다시는 망설이지 않겠다

1장 / 그림 앞에 서는 시간

내가 누구인지 누가 말해주는가

마리 크뢰위에르

Marie Krøyer, 1867~1940

: 젊고 예쁜 여자 방송인 :

오랫동안 소위 '젊고 예쁘장한' 여자로 살아왔다. 날마다 보기 좋게 화장을 하고, 내 돈 주고는 사지 않을 각 잡힌 옷을 입고 카메라 앞에 서면 사람들은 그 모습이 진짜 나인 줄 안다. 보는 사람은 물론이고 나 자신도 마찬가지. 밤마다 화장 지운 얼굴을 보며 '이게 진짜 너야' 되뇌어보지만 어느 정도는 착각 속에서 산다. 정신 차리려고 부단히 노력할 뿐.

누군가가 나를 젊고 예쁘장한 여자로 본다고 해서 치가 떨릴 만큼 화가 나거나 신고하고 싶을 만큼 모욕적인 것은 아니다. 분명 지금까지 내게 주어졌던 기회 중 일부는 내가 젊고, 나쁘지 않

은 외형을 갖추고 있었기 때문에 가질 수 있었다. 그게 전부는 아니라 해도 말이다.

하지만 한편으로는 외모나 직업이 좀처럼 벗어나기 힘든 한계와 굴레가 되기도 했다는 사실 역시 부정할 수 없다. 예를 들면 이런 식이다. 내가 대학원에서 미술사를 공부한다거나 교양 수업으로 〈북한 정치의 이해〉를 들으며 흥미를 느낀다는 걸 알면 사람들은 놀라 되물었다.

"아니, 기상캐스터가 그런 것도 공부해?"

한두 번은 있을 수 있는 반응이라 생각하고 넘겼지만, 어딜 가든 누굴 만나든 매번 비슷한 질문을 받았다. 그러다 보니 나야말로 궁금해졌다. '그럼 기상캐스터는 뭘 해야 하는데?' 사람들에게 기상캐스터란 대체 어떤 존재일까.

사실 저 질문의 숨은 뜻을 모르지 않는다. 많은 이들에게 기상캐스터, 혹은 젊은 여성 방송인의 이미지는 대체로 비슷하다. 너무 심각하지 않고, 별로 힘들게 살 것 같지 않은 여자들.

세간의 평가야 어떻든 내가 캐스터로 사는 동안 자주 느낀 감정은 '어중간함'이었다. 기상캐스터라는 직업에는 왠지 모를 애매함이 있었다. 기상캐스터는 기상 전문가가 아니지만 기상에 대해 보도한다. 캐스터 중 관련 분야를 전공한 사람은 거의 없지만 기상 현상을 이해하고 직접 원고를 써야 하기 때문에 평균 이상의

지식은 필수다. 캐스터들은 기본적으로 기상청, 환경부, 산림청 등 유관 기관에서 교육을 받으며 지식을 쌓고 방송에 필요한 정보를 얻는다. 뼛속까지 문과인 나는 기상과 관련한 기본 개념 정리부터 애를 먹었지만, 10년 가까이 반복하니 자연스레 반^半전문가가 되었다.

그런데 이게 문제다. 완벽한 전문가가 아니라 절반만 전문가라는 것. 뭐라 정의할 수 없는 애매함, 어중간함은 늘 나를 찝찝하게 했다. 어느 날은 한창 방송 준비를 하고 있는데 연차가 있는 기자 한 분이 "내일 비 온다는데 서울은 언제부터 와?" 하고 물었다. 시간대별 상세 예보를 확인해 알려주니 이런 답변이 돌아왔다.

"아, 됐다. 그냥 너희 팀장(기상 전문기자)한테 물어봐야지. 네가 뭘 알겠냐."

악의가 없는 장난이었지만 실은 이것이 기상캐스터를 향한 일반적인 시각이기도 했다. 내가 과민한 탓도 있으리라 다독이면서도, 전문가도 아니면서 적당히 예쁜 외모에 기대 조잘대기만 하는 걸로 비칠까 봐 자주 신경이 쓰였다.

시간이 흘러 어느새 나는 삼십대 중견 캐스터가 됐다. 많은 선배들이 결혼과 출산 이후 다시 회사로 돌아오지 못했다는 게 더이상 남의 일로 여겨지지 않았다. 젊음도 아름다움도 다 좋지만 그것의 한계는 너무나 분명해 보였다. 나는 언제 닥쳐올지 모르는 불행한 미래를 준비해야만 했다.

나는 캐스터로 살아가는 지금의 모습이 나의 전부는 아니라는 걸, 끝은 더욱 아니라는 사실을 되뇌었다. 그러나 방송일에 종사하는 젊은 여성을 둘러싼 편견은 생각보다 견고했고, 그때마다 내 허약한 자존감은 휘청거렸다. 어떤 편견은 적당히 이용했고 때로는 적극 부정하고 해명하며 사는 동안 내게는 흔들리지 않는 확고한 입장이라는 게 생겼다. 그 누구도 나를, 내 삶을 속속들이 알지 못했다. 그러므로 나에 대해 말하는 가장 강력한, 최후의 발언권은 오직 나에게 있어야 했다.

: 마리 트리에프케 이야기 :

19세기 화가 마리 트리에프케는 타인이 대신 말해줄 수 없는 자신의 이야기를 작품을 통해 들려준 사람이다. 독일에서 덴마크로 이주한 이민자 가정에서 태어난 마리는 본명인 트리에프케보다 마리 크뢰위에르로 더 많이 알려져 있다. '크뢰위에르'는 마리의 남편이자 덴마크의 명망 있는 화가였던 페더 세버린 크뢰위에르Peder Severin Krøyer와 결혼하고 얻은 새로운 성이다.

화가 페더 크뢰위에르의 삶은 성공적이었다. 그는 유서 깊은 미술교육 기관인 덴마크 왕립 미술 아카데미에서 수학했고 이십 대 초반부터 부유한 사업가이자 유명 컬렉터였던 하인리히 허쉬

스프룅의 후원을 받는 등 경제적으로 큰 어려움 없이 작품 활동을 했다. 그는 자신이 속한 스카겐 화파*에서도 가장 역량이 뛰어난 화가로 인정받았다.

결혼 후 페더의 그림에 나타난 가장 큰 변화는 '뮤즈의 출현'이었다. 1891년 마리와 함께 스카겐에 정착한 직후부터 페더의 작품은 온통 마리로 채워지기 시작한다. 그의 대표작이자 대중에게 가장 많이 알려진 스카겐 연작, 〈예술가의 아내와 개〉 〈스카겐 해변의 여름밤〉, 〈예술가와 아내〉 등은 모두 마리를 주인공으로 한다.

페더가 워낙 유명했던 탓에 마리는 생전에나 사후에나 페더의 그림 속 이미지로 각인되는 듯하다. 아름다운 외모, 성공한 남편, 충실한 친구들 곁에서 행복해하는 그녀의 모습은 그 자체로 충만해 보인다. 관객은 마리의 삶에 결핍이나 불안이 있을 거란 짐작을 감히 할 수가 없다.

그러나 페더는 실제 마리와 놀라울 정도로 닮은 모습으로 그녀를 그려내는 데는 성공했지만 정작 마리의 내면 깊이 자리한 창작열, 성공과 인정 욕구, 좌절감 등을 이해하지는 못했다. 페더의 그림은 마리와 관련해 절반의 진실만을 이야기한다. 이제 말해지지 않은 나머지 절반을 이야기하고, 자신이 진짜 누구인지를 알릴

◆　덴마크 최북단에 위치한 해안 마을 스카겐에 거주하며 그곳을 배경으로 한 작품을 제작했던 스칸디나비아의 젊은 예술가 공동체. 스카겐의 아름다운 풍광에 흠뻑 빠진 페더는 마리와 결혼한 후 완전히 스카겐에 정착했고 죽을 때까지 그곳을 떠나지 않았다.

　　　　　　　　　　　　미술관에서는 언제나 맨얼굴이 된다

페더 세버린 크뤼위에르, 〈예술가의 아내와 개〉

페더 세버린 크뢰위에르, 〈아내 마리의 초상〉

사람은, 오직 마리 자신뿐이다.

　마리는 페더와 결혼한 1889년과 이듬해인 1890년, 연달아 두 점의 자화상을 그린다. 아직 신혼의 단꿈에 젖어 있어도 충분한 시간이건만, 마리는 이 무렵의 자신을 더없이 어둡고 울적한 모습으로 표현했다. 검은 옷을 입고 있는 1889년의 자화상은 밝은 색조를 쓰지 않은데다 얼굴의 한쪽 면은 빛을 거의 허용하지 않아 눈동자가 일그러져 보인다. 페더가 그린 마리의 초상과 비교해보면 한 사람 안에 있는 어둠과 밝음을 나누어 그렸다는 생각이 들

미술관에서는 언제나 맨얼굴이 된다

마리 크뢰위에르, 〈자화상〉, 1889　　　　　　마리 크뢰위에르, 〈자화상〉, 1890~1891

정도로 둘의 낙차가 크다.

　　두 번째 자화상에서는 상태가 한층 더 나빠진다. 헝클어진 머리, 초점 없이 가늘게 뜬 눈, 지쳐 보이는 얼굴. 대체 그녀는 무슨 이야기를 하고 싶었던 걸까?

: 삶은 다른 곳으로 :

마리 역시 페더처럼 어린 시절부터 화가를 꿈꾸며 오랜 기간

미술을 공부했다. 1880년 중반까지만 해도 덴마크에서는 여성의 예술학교 입학이 금지되어 있었고, 여성을 위한 예술교육 기관 자체가 존재하지 않았기에 여성들은 오직 사교육으로 공부를 이어가는 수밖에 없었다. 다행히 마리는 그녀의 재능과 열정을 묵살하지 않은 부모님 덕에 일찍이 개인교습을 시작했다.

그러나 과외 비용은 지나치게 비싸서 마리는 다른 방안을 고안해야만 했다. 그녀는 자신처럼 화가를 꿈꾸는 여러 여성을 모아 스튜디오를 임대하고 비용을 각출해 명망 있는 화가를 강사로 섭외한다. 현실의 제약에 굴하는 대신 어떻게든 공부를 이어갈 방법을 찾은 것이다. 마리가 주축이 되어 만든 '작은 학교'는 1888년 설립된 덴마크 최초의 여성 미술 학교의 선구자 격이었다.[*] 정작 마리는 그토록 갈망하던 조직적이고 체계적인 미술 교육을 누리지 못하고 스물둘 이른 나이에 페더와 결혼하는 쪽을 택했지만 말이다.

결혼 후 마리의 창작 활동은 곧장 침체기에 접어든다. 페더와 결혼 생활을 유지했던 16년 남짓한 기간 동안 그녀는 거의 그림을 그리지 않았는데, 이는 결혼 직후부터 많은 대표작을 탄생시키며

[*] 덴마크에서는 1888년에 여성을 위한 미술 학교The Women's Art School가 처음 설립된다. 덴마크에서 가장 오랜 역사를 지닌 왕립 미술 아카데미The Royal Danish Academy of Fine Arts가 1754년에 설립됐음을 감안하면 무려 130년이나 늦은 출발이었다. 여성 미술 학교는 1908년 왕립 미술 아카데미에 편입되지만 남성과 여성이 같은 공간에서 수업을 듣는 것은 1924년에야 허용됐다.

미술관에서는 언제나 맨얼굴이 된다

명성을 더해갔던 페더의 행보와 상반된다. 두 부부의 예술가로서의 운명은 결혼을 기점으로 완전히 갈렸다고 해도 과언이 아니다.

무엇보다 가장 큰 문제는, 마리가 결혼 이후 화가로서 자신의 재능에 의문을 품기 시작했다는 점이다. "때때로 모든 노력이 헛되게 느껴집니다. (그림을 그린다 한들) 나는 절대로 위대한 업적을 달성할 수 없을 것입니다."

덴마크 최고의 화가라 칭송받던 남편의 명성에 기가 죽은 탓일까? 무엇을 해도 뮤즈 이상의 존재는 될 수 없을 거라고 지레 포기한 것일까? 어쩌면 좋은 아내와 엄마가 되는 일이 다른 어떤 성취보다 중요하다고 생각했을 수도 있다. 진짜 이유가 무엇이었는지는 알 수 없으나 확실히 이 시기의 마리와 지난날의 열정은 거리가 있어 보인다.

페더가 마리의 창작 활동을 싫어하거나 반대했다는 기록은 어디에도 없으나, 그렇다고 딱히 도움이 된 것 같지도 않다. 그는 마리가 캔버스 앞에 앉기보다 자신의 모델로 포즈를 취하기를 바랐고 설상가상으로 1900년 초에는 페더의 정신이상 증세가 악화돼 마리는 어린 딸을 홀로 보살펴야 했다. 모든 상황이 마리에게 불리하게 돌아가고 있었다.

한창 그림에 몰두하던 십대 시절에 그린 몇몇 작품은 그녀가 독특한 개성을 지닌 화가였음을 보여준다. 가정집의 실내 묘사나 집안일을 하는 여성들은 동시대 스칸디나비아 화가들의 그림에

도 자주 등장하는 소재였지만, 마리는 이러한 일반적인 규범을 따르는 동시에 누드에도 큰 관심을 가졌다. 여성이 누드화를 그리는 것에 대한 반감이 여전한 사회 분위기에도 불구하고, 마리는 1880년 중후반 청소년과 성인, 남성과 여성 등 다양한 모델들의 누드 유화를 시도한다. 마리의 누드 습작은 덴마크에서 공식적으로 여성이 실물 누드를 그리는 것이 정규 교과 과정이 된 1888년보다도 몇 년 더 앞서 있었다.

마리는 대상을 왜곡, 과장함으로써 특유의 서늘한 분위기를 만들어내는 데 능했다. 그녀는 여성을 그릴 때 의도적으로 이목구비를 생략하는 경우가 많았다. 눈, 코, 입이 사라지거나 뭉개져 음영으로 형체만 겨우 알아볼 수 있게 표현된 두상, 얼핏 봐서는 석고상 재현에 불과하지만 색감과 구도로 인해 인간의 잘린 발을 연상시키는 정물화, 문틀에 선 채 바깥세상을 가늠하는 듯한 암탉의 뒷모습에서 느껴지는 멜랑콜리는 페더는 물론이고 다른 스카겐 화가들과도 구분되는 마리만의 개성이었다.

그녀의 가능성 넘치는 그림들을 보고 있자면, 문득 궁금해진다. 만약 마리가 스스로를 믿고 조금 더 멀리 가보고자 했다면, 어떤 일이 일어났을까? 그림 그리기를 멈추지 않았다면? 마리는 자신이 열두 살 어린 소녀였을 때 전시장에서 페더의 그림 〈모자 직공Hatters in an Italian Village〉(1880)를 처음 본 뒤 완전히 압도당했다고 말한 적이 있다. 그런데 그녀가 누군가를 우상화하거나 추종하는

대신 자신만의 시각과 분위기를 더 귀히 여겼더라면? 마리에게 부족했던 건 재능이 아니라 자기확신이었는지도 모른다.

: 그림으로 말하다 :

마리는 결국 1905년 페더와 이혼하고 스카겐을 떠난다. 이후 스웨덴의 작곡가 후고 알펜과 재혼하지만 새로운 가정은 오래가지 못했다. 속박을 못 견딘 후고의 잦은 외도와 불성실함은 둘의 관계를 파멸로 몰고 갔다. 스카겐 시절의 동료들은 페더를 배신했다며 마리를 두 번 다시 보려 하지 않았고, 혼자가 된 그녀 곁에 남은 친구는 화가 마이클-아나 앙케르 부부가 유일했다.

두 번의 결혼과 두 번의 이혼, 큰 성과를 거두지 못한 직업 커리어, 홀로 병마와 싸웠던 쓸쓸한 말년. 평탄이나 행복과는 거리가 멀어 보이는 인생이지만 나는 그녀가 별로 가엾지 않다. 때로는 잘못 판단하고 실수도 하면서 살아온 긴 여정 동안 그녀는 분명 삶의 온갖 면면을 알게 됐을 테니까.

슬픔과 기쁨이 교차하는 예측 불가능한 생의 주기를 거스를 수 있는 사람은 세상 어디에도 없다는 진리를 절감하며, 나는 그녀가 조금씩 자유로워졌기를 바란다. 행복해야 한다는 강박으로부터의 자유, 불운이나 슬픔에 삶의 자리를 내어줘본 사람만이 누릴 수 있는 해방감을 맛보았기를.

마리의 자화상은 그녀 스스로 자신에 대해 이야기하고 있다는 점에서 유의미하다. 어쩌면 그녀는 온힘을 다해서 말하고 싶었는지도 모른다. 당대 최고의 화가인 남편의 그림 속에서 늘 행복하고 아름다운 여자로 그려지고 있지만 실제의 나는 그렇지 않다고. 진실은 내가 그리는 나의 초상, 여기에 있다고 말이다.

　　1890년의 자화상에서 그녀는 손에 붓대로 보이는 가느다란 물체를 쥐고 있다. 어디를 향하고 있는지 모를 흐리멍덩한 눈빛이지만, 마리는 그 순간에도 자신이 무엇을 원하는지를 잊지 않는다. 내가 마리의 자화상에서 발견하는 건 좌절이나 체념의 마음이라기보다 '나는 아직 스스로를 포기하지 않았고, 앞으로도 그럴 것'이라는 강인한 의지다. 그런 마음은 결국 어떤 순간에도 다시 길을 찾게 만들고 삶을 지탱하는 보루가 되어준다.

애 없는 이모 마음

펠릭스 발로통
Félix Vallotton, 1865~1925

이십대 때부터 임신과 출산에 대한 나의 생각은 확고했다. 안 하고, 안 낳는다. 더 이른 청소년기에는 결혼이나 출산 가능성 자체를 염두에 두지 않았으니 사실상 한 번도 아이를 낳고 싶다는 생각을 한 적이 없는 셈이다.

출산한 이들로부터 '아이가 주는 기쁨은 세상 무엇과도 비교가 안 된다'는 이야기를 전해 듣기도 했으나 그 기쁨을 직접 체험하고 싶다는 마음까지는 들지 않았다. 오히려 부모가 된 지인들의 SNS가 아이 사진으로 도배되고, 원하지 않아도 남의 집 애가 언제 첫 뒤집기를 했고 오늘은 배변 색이 어땠는지를 알게 되는 지경에 이르니 거부감은 증폭됐다. 이토록 내 모든 마음과 시간을 쏟게 되는 존재가 생긴다는 게, 부담스러웠다.

그런 내가 최근 난생처음 난자 냉동보관에 관심을 갖게 됐다. 이유는 크게 두 가지인데, 첫째는 난소에 꽤 큰 혹이 생겨 이런저런 검사를 하던 중 내 난소 나이가 그다지 젊지 않다는 걸 알게 됐기 때문이다. 임신이 더 이상 선택의 문제가 아니라 원해도 할 수 없을지도 모른다는 생각이 들자 아쉬웠던 걸까. 그나마(?) 남아 있을 때 난자를 좀 모아봐야 하는 건지 나름 진지하게 고민했다. 둘째는 조카가 크는 걸 보니 한번씩 눈물 나게 사랑스러워서다. 언니 말에 의하면 말 그대로 가끔 봐서 그렇다고 하던데, 이유야 어쨌든 조카는 내가 지금까지 본 생명체 중 가장 예쁘고 놀라운 존재다.

이제 다섯 살이 된 꼬마 숙녀 재이는 요즘 부쩍 말끝마다 "왜?"를 붙인다. 왜 해가 뜨는지, 왜 외할머니는 사우나를 좋아하는지, 왜 남자는 치마를 안 입는지. 그녀의 질문에 답하려면 과학 지식은 물론이고 젠더 문제에 관심이 있어야 하며 정해진 시간에 목욕탕에서 만나 목욕탕에서 헤어지는 게릴라성 목간 문화도 쉽게 설명할 수 있어야 한다.

그 중에서도 내가 가장 좋아하는 건 조카의 동그란 이마와 자그마한 발이다. 이마 주위로는 어쩜 이렇게 잔머리가 예쁘게 났는지, 애는 버릴 부분이 하나도 없다면서 볼 때마다 감탄한다. 발을 꼭 쥐면 손바닥에 전해지는, 마치 작은 심장처럼 두근거리는 맥박은 또 얼마나 놀라운지. 다른 사람 눈에는 꼴사나워 보이겠지만

미술관에서는 언제나 맨얼굴이 된다

그 사람도 자기 조카가 태어나면 내 맘을 알 거다.

나는 조카 덕분에 '고슴도치도 자기 새끼는 예쁘다'라던가 '제 눈에 안경' 같은 말을 비로소 체감했다. 조카가 태어난 지 얼마 안 됐을 때 사귀고 있던 남자 친구는 "예쁘지? 예쁘지?" 홍분해서 묻는 내게 "음…… 아직 이목구비가 좀 묻혀 있네"라고 해서, 이렇게 정 떨어지게 말하는 놈이랑 계속 만나는 게 맞을지 고민하게 만들었다.

나는 칭얼대는 조카를 들쳐업고 밤을 꼬박 샌 경험도 없고, 대체 왜 우는지 모르겠는데 계속 울어대는 통에 애를 붙잡고 같이 엉엉 울어버린 적도 없다. (이건 다 우리 언니 경험담이다.) 그러니까 이모의 사랑이란 '진짜 육아'가 빠져서 개고생이 생략된, 조금은 불완전한 사랑일 수밖에 없지만 그래도 나는 확신한다. 저 녀석을 내 눈에 넣어도 절대 아프지 않으리라고.

재이는 이런저런 이유로 어린이집 입학을 또래보다 한 해 늦췄다. 일주일에 한 번씩 발레학원에 가는 게 재이가 하고 있는 단체생활의 전부여서, 언니는 종종 재이가 낯가림이 심하고 사회성도 떨어지는 것 같다는 걱정을 한다. 예를 들어 학원에서 선생님이 "사탕 먹을 사람?" 하고 물으면 다른 친구들이랑 같이 줄을 서는 것까지는 하는데, "제일 높게 점프한 친구한테 줄 거예요!" 하고 조건을 달면 그쪽으로 가다가도 멈춰 선다는 거다. 언니가 "재이야 왜? 사탕 안 먹고 싶어?" 하면 세상 새침한 표정으로 눈을 내

리깔고 "안 먹을래." 한단다. 대체 왜 그게 걱정인지 온전히 공감할 수는 없지만 아마도 언니는 재이가 어떤 상황에 놓였을 때 다른 아이들과 똑같이 행동하지 않는 게, 머리로는 그럴 수 있다 생각하지만 마음 한편에선 은근히 불안한가 보다.

나는 재이의 그런 면이 좋다. 앞으로도 계속 시답잖은 미끼로 자신을 유인하는 것에 불쾌할 줄 알고 마음 한구석이 찝찝하거나 내키지 않으면 무리에서 이탈할 줄도 아는 용기를 가지고 살았으면 좋겠다.

그날 재이가 어떤 마음으로 사탕을 단념했는지는 모르겠지만 기왕이면 이런 거였으면 좋겠다. '한 시간 내내 죽어라 점프를 했는데 또 뛰라고? 고작 사탕 하나 주면서? 까짓 것 안 먹어!' 남들이 한다고 무작정 따라 하지 않고 호불호가 확실하며 자기표현이 분명한 건 칭찬받아야 할 일이다. 나는 이 작고 사랑스러운 아이의 내면에 어느새 중심 혹은 성향이 생겼다는 사실이 놀랍기만 하다. 할 수만 있다면 그것들이 더 올곧고 좋은 방향으로 자라날 수 있도록 최선을 다해 도와주고 싶다.

언니가 들으면 어이없겠지만 나는 한번씩 재이가 언니나 형부보다 나를 더 닮은 것 같다. 특히 말 많고 눈물 많은 면에서. 며칠 전에는 함께 동화책을 읽다가 강아지 복슬이가 차에 치어 죽는 장면이 나오자 별안간 대성통곡을 한다. 복슬이의 이름만 나

미술관에서는 언제나 맨얼굴이 된다

와도 떠올리는 것 자체가 괴롭다는 듯 목청을 높이며 자지러지게 우는 재이를 안고 달래다가, 나도 울컥했다. 이 아이가 언제 죽음이 슬픈 일이라는 걸 알게 됐을까. 헤어짐이 이토록 사무치게 힘든 일이라는 걸, 어떻게 알았을까. 어느새 벌써 다 커버린 기분. 이제 재이도 슬픔에 대해 점점 더 많이 알게 될 거라는 서글픈 예감이 밀려왔다.

들썩이는 여린 어깨를 쓰다듬으며 '우리 재이는 연애도 사랑도 안 했으면 좋겠다, 누군가를 떠올리다 마음 아파 우는 일 따위는 아예 모르고 살았으면.' 생각하다 화들짝 놀랐다. 연애도 사랑도 몰랐으면 좋겠다니, 이게 무슨 잔인한 소리인가.

힘들어도 이렇게 빌어주는 게 맞을 것 같다. 많이 사랑하고 원 없이 사랑받으며 살라고. 그러다 보면 지금처럼 서러운 눈물을 흘리는 날들이 늘어가겠지만 결국 그 모든 과정을 통해 다른 사람을 더 깊게 이해하는 사람으로 거듭날 거라고. 그리하여 마침내, 너에게 좋은 사람과 그렇지 않은 사람을 구분할 수 있는 혜안을 갖추게 되기를.

공놀이하는 아이가 등장하는 펠릭스 발로통의 〈공〉은 일견 평화롭고 평범한 어느 오후를 그린 듯 보이지만, 파리 오르세 미술관에서 처음 이 그림을 봤을 때 나는 불안과 슬픔, 안타까움이 섞인 복잡한 감정에 사로잡혔다. 그림 위쪽에 형체 정도로만 존재하는 두 여인, 소녀의 보호자인 듯한 이들이 소녀를 전혀 보고 있지

않기 때문이다. 흰옷을 입은 여인은 아예 소녀에게 등을 돌리고 있다. 여인들이 대화에 몰두한 사이 소녀는 점점 더 그들의 시야에서 멀어지고, 달리고 달려 어디론가 사라져버릴 것만 같다. 두 어른은 자신들과는 완전히 다른 방향으로 나아가는 소녀의 생각을 읽을 수 없고 그녀의 속도를 따라잡을 수도 없을 것이다.

화면은 여인들이 서 있는 그늘 속 녹지대와 소녀가 있는 햇볕 드는 모래밭으로 선명히 나뉜다. 그러니까 이 작은 그림은, 도저히 만날 수 없고 점점 더 멀어지기만 하는 두 세계의 서로 다른 시간을 이야기하고 있는 것이다.

복슬이의 죽음 앞에서 오열하다 퉁퉁 부은 눈으로 잠든 재이를 내려다보며 어쩌면 이 아이도 날마다 조금씩 나에게서, 제 부모에게서 멀어지며 성장하고 있을지도 모른다고 생각했다. 자녀를 키운다는 건 이루 말할 수 없는 상실감과 쓸쓸함을 견디는 일일지도 모르겠다고, 부모가 되어본 적도, 지옥 같은 육아를 해본 적도 없는 애송이 이모는 짐작만 할 뿐이다.

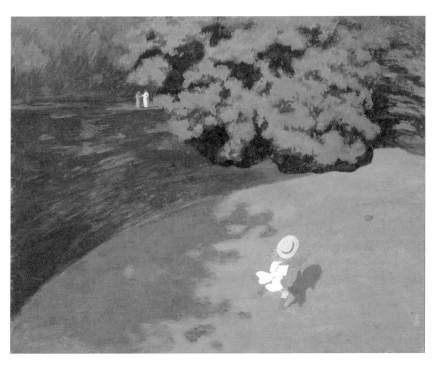

펠릭스 발로통, 〈공〉

남자 없는 세상

존 윌리엄 고드워드
John William Godward, 1861~1922

언젠가 이런 질문을 받은 적이 있다. "혹시 모르는 사람이 세라 씨 좋다고 회사 앞까지 찾아오거나 한 적 있어요?"

좋은 질문. 나도 항상 궁금했다. 왜 내게는 그런 일이 없었는지.

방송을 하며 나는 서서히 깨달아갔다. 아, 내가 확실히 남자들한테 인기가 있는 타입은 아니구나.

인터넷에는 기상캐스터의 방송을 캡처하거나 그들의 일상 사진 등을 올려 공유하는 특정 커뮤니티가 있다. 나도 종종 접속해 둘러보곤 했는데 언제부턴가 내 사진 밑에 나이와 외모, 의상과 관련된 혹독한 비난 댓글이 달리기 시작하더니 나중에는 급기야 '이슬람'이라는 참신한 별명이 붙었다.

이슬람? 처음엔 정확한 의미를 몰라 고개를 갸웃했다. 알고 보

미술관에서는 언제나 맨얼굴이 된다

니 그건 긴 치마 또는 바지로 몸을 지나치게 '꽁꽁 싸매고' 나오는, 노출이라고는 찾아볼 수 없는 나의 방송 의상에 대한 조롱과 성토가 반영된 별명이었다.

이 놀라운 창작 능력. 내 이름의 초성과 이슬람의 초성이 딱 맞아 떨어진다는 걸 염두에 둔 걸까? 신박한 작명 센스에 고개를 내저을 수밖에 없었다.

나는 언제부턴가 익명 뒤에 숨어 나를 공격하는 말을 들어도 별로 화가 나지 않는다. 좋게 말하면 그 정도에는 별로 동요하지 않는 맷집이 생긴 거고 나쁘게 말하면 나 역시 나이나 외모로 평가받는 것에 익숙해져 어느 정도 용인하게 된 것이다.

긴 치마를 못 견뎌하는 몇몇 이들의 뜨거운 반응을 지켜보고 있자니 문득 이 커뮤니티는 세상의 축소판 같다는 생각이 들었다. 어떤 세상이냐 하면, '여자 나이는 크리스마스 케이크와 같다', '여자는 성녀 아니면 창녀', '예쁘면 다 용서가 돼'와 같은 발언이 난무하고 아무 의심 없이 받아들여지는 세상. 그곳에는 진부하고 촌스럽기 이를 데 없지만 여전히 많은 이들의 지지를 받고 있는 것이 분명한, 여성에 대한 통념이 가득하다.

때로는 미술 안에서도 이런 '수상한' 세상과 만난다. 영국 화가 존 윌리엄 고드워드의 그림이 그렇다. 고드워드는 아름다운 고대 세계를 즐겨 그렸다. 내가 처음 그에게 관심을 가지게 된 건 학계

에서는 무명에 가깝지만 시장에서는 거물인, 극심한 불균형 상태에 호기심이 생겼기 때문이었다.

고드워드는 한국은 말할 것도 없고 영미권에서도 관련 논문이나 연구서를 거의 찾아볼 수 없을 만큼 미술사에서 홀대받는 작가이지만, 미술시장에서의 위치는 사뭇 다르다. 그는 소더비, 크리스티와 같은 세계적인 경매사를 통해 대중과 컬렉터에게 꾸준히 소개되어왔고 지난 2014년 뉴욕 소더비 경매에서는 〈젊은 시절에〉(1902)가 약 144만 5,000달러에 낙찰되며 지금까지 출품된 고드워드의 작품 중 최고가를 기록하기도 했다.

어째서 고드워드가 미술사가나 비평가들에게 다소 가혹하다

존 윌리엄 고드워드, 〈젊은 시절에〉

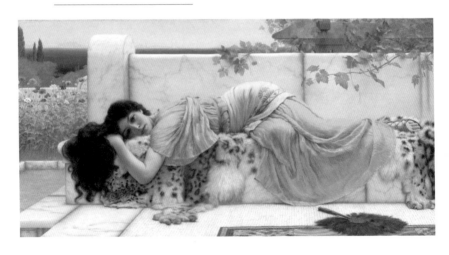

미술관에서는 언제나 맨얼굴이 된다

싶은 대접을 받는 것인지, 그 이유를 짐작하기가 전혀 불가능한 건 아니다. 가장 먼저 떠올릴 수 있는 건 누군가의 '아류'라는 꼬리표다. 고드워드는 양식과 주제 면에서 자신의 스승이었던 로렌스 알마 타데마Sir Lawrence Alma-Tadema, 프레데릭 레이턴Frederic Leighton, 에드워드 존 포인터Sir Edward John Poynter와 같은 선배 작가를 답습한다. '새로울 것이 없다'는, 앞 세대의 것을 따라 한 것에 불과하다는 인상은 고드워드에 대한 흥미를 경감시키며 제대로 된 평가와 연구를 저해했을 것이다. 또한 생활고에 시달리다 자살로 생을 마감한 고드워드를 수치스럽게 생각한 가족들이 귀중한 사료가 될 수 있었던 그의 일기나 편지를 비롯한 모든 기록들을 없애버린 것 역시 연구를 어렵게 하는 데 한몫을 했다.

그러나 가장 결정적인 이유는 그가 변화하는 세상을 따라가지 못하고 계속 과거에 머물러 있었기 때문이 아닐까. 고드워드가 활동하던 19세기 말, 20세기 초는 미술에서 그야말로 '새로운 물결'이 일기 시작한 때다. 인상주의를 거쳐 야수파, 입체주의처럼 실험적인 예술 운동이 전개됐고 그러한 흐름을 반기든 그렇지 않든 이미 변화와 혁신은 피할 수 없는 시대적 현상이었다. 하지만 옛것이 가고 모더니즘의 신호탄이 쏘아 올려진 때에도 고드워드는 그리스 로마 시대를 모티프로 하는, 한물가도 한참 간 신고전주의를 답습했다.

고드워드를 로렌스 알마 타데마나 프레데릭 레이턴의 아류쯤

으로 여긴 평가는 얼핏 보면 크게 틀린 말 같지 않다. 그들처럼 고드워드도 고대 세계를 그리는 데 탐닉했고 표현 방식도 상당히 유사하다. 특히 로렌스의 작품에 자주 등장하는 에게 해를 연상시키는 푸른 바다, 대리석의 정교한 표현, 성 안에서 한가로이 시간을 보내거나 연애 놀음 중인 인물 등은 고드워드의 그림에서도 반복되는 모티프이다.

그러나 고드워드에게는 다른 신고전주의 작가들과는 뚜렷이 구분되는 지점이 있다. 바로 특정 주제나 장면의 끊임없는 '반복'이다. 대리석으로 둘러싸인 안온한 공간에서 근심 걱정 없이 시간을 보내는 고대인의 모습은 로렌스나 프레데릭에게서도 발견되지만, 그러나 그들은 그것 '만' 그리지는 않았다.

반면 고드워드는 본격적으로 작품 활동을 시작한 1890년 초부터 죽을 때까지 비슷한 화풍을 유지한다. 그의 작품은 소재나 주제 면에서 거의 변화하지 않는다. 말하자면 그는 로렌스나 존과 같은 선배 세대를 답습한 것이 아니라 자기 자신을 답습한 것이다.

고드워드가 마치 하나의 신념처럼, 단 한 번도 잊어본 적 없는 이상향처럼 숱하게 반복하고 있는 모티프는 하나다. 여자. 고드워드가 그린 고대 세계에는 남자가 없다. 그의 작품 중 남성이 주인공인 것은 찾아보기 힘들고 어쩌다 등장해도 남성은 여성의 대답을 기다리는 온순한 구애자로, 거의 소품 수준의 존재감을 드러

낼 뿐이다. 여자들만 사는 세상이라니, 남자 없는 세계라니. 이것은 어떤 의미일까? 고드워드에게 남성 혐오가 있었나 하는 생각도 해봤지만, 실은 그 반대였던 것 같다. 고드워드는 남성을 혐오한 것이 아니고 철저히 남성의 시각으로 세상을 바라보았다.

고드워드의 작품 속 여성은 크게 두 부류다. 이제 막 성숙기에 접어들기 시작한 소녀의 모습이거나 관능적인 여인이거나. 한 사람에게 두 모습이 동시에 나타나는 경우도 어렵지 않게 볼 수 있다. 그들은 하나의 환상처럼 존재하며, 유토피아적 세계에서 늙지도 죽지도 않고 살아간다. 아름다운 그녀들은 그저 시간이 지나가길 기다리는 것밖에는 딱히 하는 일이 없어 보인다.

많은 경우 고드워드의 그림 속 여성들은 성적 욕망의 대상으로 시각화된다. 그리스식 목욕탕에서 벌거벗은 여인이 입욕을 준비하는 모습, 속이 비치는 옷을 입고 나른하게 누워 있는 여인은 자주 등장하는 모티프 중 하나다. 심지어 고드워드는 신전을 지키는 여사제조차 최대한 '관능적으로' 그린다.

그는 〈여사제〉를 하나는 옷을 입은 버전으로, 다른 하나는 나체 버전으로 그렸다. (굳이? 왜?) 흥미로운 점은 〈여사제〉 속 인물과 알렉산더 대왕의 정부로 알려진 캄파스페가 고드워드의 작품에서는 거의 비슷하게 묘사된다는 사실이다. 작품명이 아니라면 실상 누가 정부이고 누가 사제인지를 구분하기가 쉽지 않다.

애초에 고드워드의 여사제상은 신성이나 위엄과는 거리가 멀다. 그녀는 양 갈래로 땋은 머리를 하고 벌거벗은 채 신전에 걸터앉아 자못 심각한 표정을 해 보이는 소녀로 그려지기도 하는데, 역시 제목인 〈델포이의 신탁〉만이 그녀의 신분을 알려주는 유일한 단서다. 고대 여성 예언자이지만 젖가슴이 훤히 드러나는 붉은 옷을 입고 깃털 부채를 든 채 유혹하듯 벽에 기대서 있는 〈아테나이스〉도 비슷한 예다.

얘기가 여기까지 흐르다 보면, 고드워드에게 중요한 건 각 여성의 개별성이 아니라는 생각이 든다. '옷을 입었나 벗었나, 보기 좋은가 아닌가.' 결국 이게 핵심 아닌가? 아님 내가 헐벗은 여자 그림을 지겹도록 보다 보니, 잠깐 시니컬해졌나?

고드워드의 고대 세계는 표면적으로 남자 없는 세상을 그리고 있지만 실은 그 어떤 곳보다 남성의 힘이 우세한 세상이다. 작품에 되풀이되고 있는 밀실의 에로시티즘이 누구를 위한 것인지, 누구의 시각에서 그려졌는지를 묻는다면 답은 너무나 명확하다.

그러나 이러한 욕망을 눈치 채는 게 쉽지만은 않은데, 그의 작품이 아름다움을 방패로 삼고 있기 때문이다. 놀라울 만큼 진짜처럼 묘사된 대리석, 색색의 아름다운 드레이프 드레스를 입은 여인들, 고대의 유토피아가 자아내는 신비로운 분위기는 그 안에 담긴 남성 중심적인 시각을 감지해내기 어렵게 만든다.

존 윌리엄 고드워드, 〈캄파스페 습작〉

존 윌리엄 고드워드, 〈여사제〉

존 윌리엄 고드워드, 〈델포이의 신탁〉

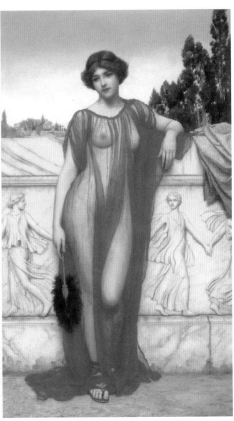

존 윌리엄 고드워드, 〈아레나이스〉

미술관에서는 언제나 맨얼굴이 된다

보이는 게 다가 아니라는 말, 아름다움은 때로 사람을 눈 멀게 한다는 것을 고드워드의 그림을 보며 다시 깨닫는다.

뒤러는 행복했을까

알브레히트 뒤러
Albrecht Dürer, 1471~1528

누군가 자신을 신처럼 묘사한다면, 거기에는 어떤 뜻이 있을까. 독일 르네상스를 대표하는 화가 알브레히트 뒤러는 스물여덟 살에 그린 자화상에서 스스로를 예수 그리스도처럼 표현한다. 정면을 바라보는 반신상, 좌우 대칭이 같은 얼굴, 예수가 사람들을 축복할 때 취했던 오른쪽 세 손가락을 들어 보이는 제스처 등은 그간 종교화나 이콘에서 예수를 그릴 때 사용한 방식이다.

뒤러는 여기서 그치지 않고 값비싼 모피 코트를 걸치고 부와 명성을 과시한다. 자화상 속 뒤러는 성과 속의 세계를 모두 지배하는 왕이다. 나는 뒤러의 이런 자신감, 당당한 자기선언이 놀라우면서도 조금 불편했다.

뒤러는 자화상이 아직 회화의 한 장르로 자리 잡기 전부터 자화

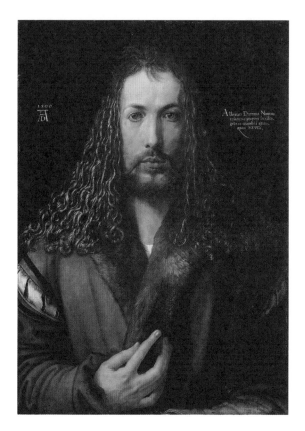

알브레히트 뒤러, 〈스물여덟의 자화상〉

상을 그렸다. 고작 열셋의 나이에 수정이 불가능한 은필을 가지고 한 번에 그려낸 그의 첫 자화상은 우리에게 두 가지를 증명한다. 그의 놀라운 재능, 그리고 재능보다 더 놀라운 조숙한 자기인식.

뒤러는 일찍부터 '나는 누구인가'라는 일생의 질문을 공개적

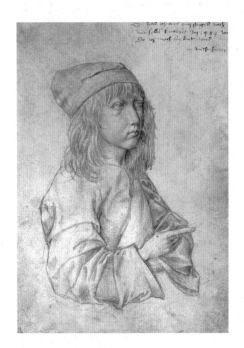

알브레히트 뒤러, 〈열세 살의 자화상〉

으로 해온 사람이다. 자기 자신을 그림의 주제로 삼고 거울을 보며 면밀히 관찰한 뒤 화폭에 담아내면서, 그는 우리도 종종 하는 일을 했을 것이다. 객관과 주관을 오가며 나라는 사람을 살펴보는 일. 내가 누구이고 동시에 누구이고자 하는지를 묻는 일.

그의 자화상은 지치지 않고 자신에 대해 생각하는 근대인의 초상이자, 어떤 경우에도 스스로를 포기하지 못하는 끈질긴 자의식의 소산이다. 바로 나와, 당신과 같은.

미술관에서는 언제나 맨얼굴이 된다

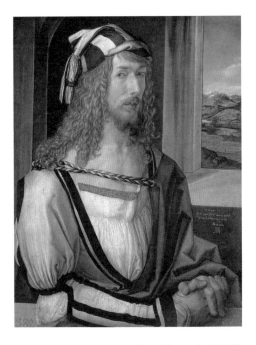

알브레히트 뒤러, 〈자화상〉

　뒤러가 그린 또 다른 자화상으로는 아그네스 프라이와의 결혼을 앞두고 신부 측에 선물로 보낸 작품, 그리고 그로부터 5년 뒤인 1498년에 그린 그림이 있다. 현재 마드리드 프라도 미술관에 소장되어 있는 1498년의 자화상에는 이미 이십대 때 국제적인 명성을 얻은 젊은 화가의 자부심이 잘 드러난다. 이 자화상은 처가에 보낸 1493년의 자화상처럼 구체적인 목적을 가지고 제작된 것은 아니라고 알려져 있지만, 실은 그 어떤 초상보다 원대한 야망

을 가지고 그려졌을 것이다. 유행하는 고급 의상을 차려입고 회색 가죽장갑을 긴 채 신사다우면서도 우아하게 손을 맞잡은 자세, 늘씬하면서도 단단한 몸, 상대를 차갑게 바라보는 두 눈은 학식과 교양을 갖춘 지성인으로서의 예술가 자신을 만천하에 공표하는 하나의 선언과 같았으니 말이다.

금 세공사의 셋째 아들로 태어나 보잘것없는 출신으로 큰 성공을 거둔 화가는 귀족과 비교해도 손색없는 모습으로 자신을 그리며 이렇게 말하고 있는 듯하다. '자, 보아라. 이것이 나다. 내가 어떤 집안에서 누구의 자식으로 태어났든, 그것이 무슨 상관인가? 비천한 집안의 아이는 평생 비천해야 하고 예술가는 늘 귀족보다 아래에 있어야 하는가? 천만에! 나 뒤러는 그 모든 것을 뛰어넘었다!'

확실히 뒤러는 자신의 지위에 민감한 사람이었다. 그는 두 번의 이탈리아 여행을 통해 경험한 르네상스 운동을 조국인 독일에서도 부흥시키고자 했는데, 이때 뒤러가 들여오고자 했던 것이 예술적 취향만은 아니었다. 그는 15세기 이탈리아 미술가들이 이룬 '사회적 지위의 격상'이라는 쾌거를 독일에서도 이룰 수 있기를 바랐다.

르네상스 시대가 시작되면서 회화와 건축 등은 인문학의 한 분과로 인정받기 시작했다. 이탈리아에서는 미술가 역시 단순 기술자나 '장이'가 아닌 창조자로서 권위를 지니게 됐다. 건축가 레온 바티스타 알베르티의 《회화론》을 시작으로 조르조 바사리, 레

오나르도 다빈치, 미켈란젤로 같은 화가들은 회화의 개념을 정립하고 이론화하는 작업에 적극 동참했고 이를 통해 미술은 육체노동이 아니라 정신노동으로 한 단계 격상된다.

그러나 이러한 인식의 변화가 독일까지 확산되는 데는 좀 더 시간이 더 필요했던 듯하다. 이탈리아에 머물렀던 1500년대 초, 뒤러는 친구였던 학자 빌리발트 피르크하이머Willibald Pirckheimer에게 편지를 보낸다. '나는 여기서는 신사 대접을 받지만 귀국하면 기생충이다.' 고국의 현실이 못마땅한 뒤러의 마음과 씁쓸한 자기비하가 고스란히 느껴지는 대목이다.

당시에도 뒤러는 화가로서 충분한 명성과 부를 누리고 있었지만, 개인의 성공과는 별개로 자신의 직업에 대한 사회의 보편적 인식이 아직 만족할 만한 수준이 아니라는 게, 이 야심만만한 천재는 못내 분하고 억울했을 것이다.

그러나 주저앉아 불평만 하고 있다면 뒤러가 아니다. 그는 포부가 크다면, 이루고 싶은 꿈이 많다면 적어도 그만큼 몸을 부지런히 놀려야 한다는 걸 잘 알고 있었다.

두 번째 이탈리아 여행에서 돌아온 후 뒤러는 박학다식한 인문주의자가 되기 위해 전방위적으로 배우기 시작한다. 이탈리아에서 미술가들의 사회적 지위는 거저 얻어진 것이 아니라 그들이 쌓은 백과사전에 버금가는 지식과 체계적인 미술이론 정립에서 비롯된 것이기도 했다. 어느새 삼십대 중반으로 접어든 화가는 외

국어와 수학 학습, 미술이론에 관한 논문 집필, 시 창작까지 이어가며 왕성한 지적 호기심과 열망을 마음껏 표출한다. 그는 예술가임과 동시에 멈출 줄 모르는 탐구자였고 근면한 학자이기도 했다.

재능과 노력을 모두 가지고 있었던 뒤러는 마흔을 넘긴 이후로도 신성 로마제국의 황제였던 막시밀리안 1세^{Maximilian I}의 후원을 받는 등 계속해서 성공가도를 걷는다. 그는 많은 학자, 귀족들과 대등한 위치에서 교류했으며 저작을 통해 '예술가에게 부는 당연히 지급되어야 하는 대가'라고 말할 정도로 직업인으로서의 예술가를 강조했다. 실제로 그는 돈을 버는 데도 탁월한 수완이 있었다. 그다지 행복하지 못했던 결혼생활 등 나름의 고충은 있었지만 어쨌든 대외적으로 뒤러의 인생은 성공한 삶이었다.

그러나 탄탄대로처럼 보이는 뒤러의 일생을 따라가다 보면 종종 가슴 한구석이 답답해진다. 불굴의 의지와 노력으로 이룬 성공 신화 앞에서 어울리지 않게 애잔한 마음도 밀려온다. 그는 왜 이렇게까지 모든 것을 다 알고자 했고 잘하려고 했을까. 뒤러는 평생을 '더 나은 사람'이 되어야 한다는 강박 속에 살았다. 모든 것을 알고 싶다는 욕망 혹은 어제보다 오늘 더 발전해야 한다는 압박 속에서 그는 과연 얼마 만큼 행복했을까.

뒤러는 좀처럼 만족을 모르는 사람이었다. 자화상 속에서 아무리 자신감 넘치는 태도로 성공을 과시해도 그는 늘 스스로가 부족하다 느꼈고 끊임없이 배우고 채워야 한다고 생각했던 것이 분

미술관에서는 언제나 맨얼굴이 된다

명하다. 그렇지 않고서야 자신을 예수의 모상으로 그렸던 1500년에, 원근법이나 인체비례와 같은 르네상스 미술의 기본 이론을 처음부터 다시 공부했을 리가 없다.

뒤러는 스스로를 신격화한 문제작을 그려놓고 회화의 기초지식을 습득하는 길로 되돌아가 3년 동안 토끼, 잔디, 벌레 등 작고 여린 것들을 정밀 묘사하는 데 매달린다. 뒤러의 대표작 중 하나인 〈작은 토끼Young Hare〉(1502), 〈커다란 잔디Great piece of Turf〉(1503) 등은 모두 이 시기에 그려진 작품이다.

뒤러는 죽음 역시 그다운 모습으로 맞이한다. 1520년 여름 뉘른베르크를 떠나 1년여 동안 긴 여행길에 오른 그는 네덜란드 젤란트 해안가에 고래가 밀려왔다는 소식을 듣고 주체 못할 호기심으로 그곳을 찾아간다. 그러나 정작 고래는 보지 못한 채 말라리아에 감염되고, 이미 여행으로 쇠약해져 있던 몸에 병까지 겹쳐 건강이 악화된다. 결국 뒤러는 예순이 되기도 전에 고향 뉘른베르크에서 눈을 감는다.

평생에 걸친 자기 쇄신, '이만하면 됐다'와 같은 적당한 태도는 도대체가 찾아볼 수 없었던 까탈스러운 완벽주의자, 죽는 날까지도 하늘과 바다와 땅에 있는 모든 것을 직접 보고 확인하고 싶어 했던 합리적 몽상가……. 무엇도 하지 않아도 괜찮고 굳이 무엇이 되지 않아도 좋은 '속 편한' 삶을, 그는 정말 한 번도 꿈꾼 적이 없었을까.

르네상스의 시작을 알리다

조토 디 본도네
Giotto di Bondone, 1267~1337

　주먹질하는 예수를 본 적이 있는가? 상상하기가 쉽지 않은데, 조토 디 본도네의 그림에서라면 가능하다. 이탈리아 피렌체에서 대장장이의 아들로 태어난 조토는 어린 시절부터 뛰어난 그림 솜씨로 두각을 나타냈다. 그의 스승은 이탈리아 초기 르네상스의 대가로 꼽히는 치마부에로 알려져 있다. 조토는 이미 이십대 젊은 나이에 스승을 뛰어넘는 화화적 기량을 보여준다.

　조토의 역작은 파도바에 위치한 스크로베니 예배당의 내부 벽화다. 스크로베니 예배당은 파도바를 대표하는 권세 있는 귀족 상인이었던 엔리코 스크로베니가 건설한 가족 교회다. 엔리코는 1300년 초 예배당의 부지를 구입해 당대의 인기 화가였던 조토에

게 내부 벽화를 의뢰한다. 조토는 수십 명의 팀을 꾸려 파도바로 향하고, 신자들이 예수의 생애를 한눈에 이해할 수 있도록 탄생부터 부활까지 각 사건의 상징적 장면을 그린다.

싸움꾼 모습을 한 예수가 등장하는 〈환전상들의 추방〉은 그 중 하나다. 그림은 예루살렘에 입성한 예수가 성전에서 장사꾼을 내쫓고 환전상의 탁자를 둘러엎으며 '이곳은 기도의 집'이라 말한 성경 일화를 다룬다. 화면 왼쪽 겁에 질려 제자에게 달려가 안긴 아이, 다리가 하늘을 향한 채 뒤집혀 있는 탁자 등은 당시 상황이 얼마나 격렬했는지를 짐작케 한다. 예수는 환전상의 허리께를 붙들려는 듯 한 손은 앞으로 뻗고 다른 한 손은 주먹을 쥔 채 들어보인다. 환전상은 겁에 질려 방어 자세를 취한다.

이 그림을 보면서 처음으로 조토에게 흥미를 느꼈다. 시대를 불문하고 온갖 종류의 미술을 좋아하지만, 나는 유독 '완벽한' 그림 앞에서는 별 감흥이 없다. 이를테면 '이게 정말 인간이 그린 거야?' 하는 놀라움을 불러일으키는 작품. 흠잡을 데 없는 작품은 감탄의 대상은 될 수 있어도 더 알고 싶다는 생각은 들지 않는다. 가장 중요한 '사람 냄새'가 빠진 것 같달까. 조토의 그림은 그런 그림과 정확히 반대 지점에 있다.

조토는 성경을 인간의 감정으로 해석했다. 그의 신은, 천사는, 사람은 너무나 '인간적'이다. 예배당 벽화 중 하나인 〈그리스도의 죽음을 애도함〉은 예수가 죽은 뒤 그의 시신을 끌어안고 슬퍼하

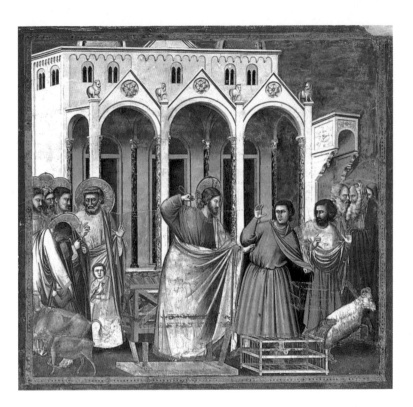

조토 디 본도네, 〈환전상들의 추방〉

는 마리아와 제자들을 보여준다. 화면 상단에는 천사들이 하늘을 맴돌며 울고 있다. 울고 있는 천사, 이것은 조토의 혁신이다.

조토 이전에는 어느 누구도 천사를 이런 식으로 묘사하지 않았다. 하느님과 인간 사이의 메신저인 천사는 늘 절도 있고 우아한 모습으로 표현됐다. 그런데 조토의 천사, 놀랍게도 그들은 울고 있다! 그것도 소매 끝으로 가만히 눈물을 찍으며 슬퍼하는

미술관에서는 언제나 맨얼굴이 된다

것이 아니라 엉엉, 꺼이꺼이, 마음껏 비탄을 드러낸다. 얼굴을 감싸 쥐고, '이건 무효야'라는 듯 두 팔을 양옆으로 쭉 펴고, 도저히 예수의 시신을 볼 수 없어 고개를 돌려 외면하면서. 그들이 내지르는 비명 소리가 귓가에 들려오는 듯하다.

결국 나는 이런 것들에 마음을 빼앗긴다. 가장 인간적인 것, 살아 팔딱이는 감정, 슬픔과 기쁨을 느끼는 데 인색하지 않은 마음. 신과 천사에게도 사람의 마음, 인성을 부여한 조토를 사랑하지 않을 수 없다.

조토는 중요도에 따라 인물의 크기와 배치를 결정했던 중세의 표현법을 벗어난다. 조토의 선배 세대는 인물을 그릴 때 실제 위치나 원근감이 아닌 그가 성경에서 얼마나 중요한 인물이냐를 고려했다. 예를 들어 예수는 그림의 정중앙에 가장 크게, 제자들은 그의 양옆에 그보다 작게 그려졌다.

조토의 그림에서는 이러한 위계를 찾아볼 수 없다. 〈그리스도의 죽음을 애도함〉에서 예수는 중심에서 벗어나 화면 하단에 길게 누워 있고 심지어 몸의 일부는 등을 보이며 돌아앉은 녹색 옷의 여인에게 가려 잘 보이지 않는다. 예수와 제자들, 여인들은 어느 쪽이 더 크게 혹은 작게 그려지는 일 없이 현실감을 해치지 않는 선에서 표현된다. 마치 지위의 높고 낮음은 있을 수 있지만 존재의 측면에서는 누구도 더 귀하고 비천할 수는 없다는 듯이. 사

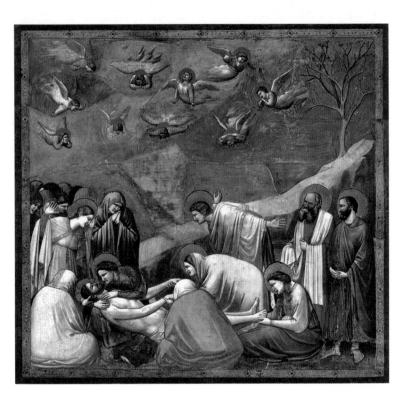

조토 디 본도네, 〈그리스도의 죽음을 애도함〉

실적이고 생동감 있는 표현보다 교리의 전달을 더 중요시했던 중
세의 회화와 결별하고, 조토는 르네상스 미술의 신호탄을 쏘아 올
린다.

　조토의 그림에서 신은 더 이상 주인공이 아니다. 중요한 건 사
람이다. 조토는 화면에서 예수의 존재를 축소함으로써 관객의 시

선이 신이 아닌 사람을 향하게끔 유도한다. 관객은 예수의 죽음 앞에서 모든 이들이 다 같은 감정을 느끼지는 않는다는 걸 알게 된다. 마리아와 여인들은 애끓는 슬픔 속에 잠겨 있지만 양팔을 뒤로 젖히고 상체를 기울인 채 온몸으로 황망함을 드러내는 제자에게서는 허무하게 가버린 스승에 대한 원망도 느껴진다. 화면 오른쪽에 멀찍이 서 있는 두 사람은 방관하는 분위기를 짙게 풍긴다.

조토는 여러 사람이 모인 곳에서 만들어지는 이야기가 그렇게 간단하지만은 않다는 걸 말하고 싶었던 걸까. 어딜 가든 다양한 인간과 각기 다른 입장이 있다고 말이다. 어쩌면 복잡다단한 타인의 마음을 헤아리려는 시도만으로 우리는 내적으로 성숙할 수 있다는 사실을 전하려 했는지도 모르겠다.

조토에게 벽화를 의뢰한 엔리코 스크로베니는 파도바의 3대 이자 대부업자 중 하나였다. 아버지 레지날도 시절부터 이자 대부로 막대한 부를 축적했고, 제후 가문들과의 혼인을 통해 스크로베니 가문은 파도바를 넘어 이탈리아 전역에서 알아주는 귀족 상인이 된다.

당시 이탈리아인들에게 이자 대부는 죄악과 같았다. 원금보다 돈을 더 받는 것은 부당이득이고 이는 하느님의 질서를 거스르는 일이었다. 적당한 이자율을 적용한다면 크게 문제될 게 없다는 의견도 일부 있었지만 그보다는 파렴치하고 탐욕스런 행위로 보는 시각이 우세했다. 스크로베니 부자와 동시대를 살았던 단테는

《신곡》에서 아버지 레지날도를 이자 대부업을 한 대가로 지옥에 떨어진 인물로 묘사한다. 대부업을 구원받지 못할 죄로 인식한 것이다.

엔리코가 예배당을 건설한 것도 구원의 문제와 연관이 있다. 그는 정성껏 지은 교회를 시에 기증하며 마리아의 영광과 조상들, 그리고 본인의 영혼을 구원하기 위해서라고 말한다. 이자 대부업자인 아버지와 자신을 지옥에서 구하는 동시에 가문의 위상을 과시하고자 한, 명예와 구원을 모두 얻으려는 엔리코의 열망을 엿볼 수 있다.

엔리코가 죽음 후 구원에 이르렀는지는 알 수 없지만 살아 있는 내가 그의 예배당에 걸린 그림을 통해 위로받는 건 분명하다. 경직되어 있던 인물들에게 가장 인간적인 모습을 돌려준 조토, 그는 인성을 신성으로 끌어올리기 위한 미술이 아니라 신성 안에서도 뜨겁게 살아있는 인성을 드러내 보인다.

결국 이 거장은 슬플 때는 주저앉아 울고 기쁠 때는 소리 높여 웃는 것이 삶을 살아가는 가장 진실한 방법 중 하나라는 것을 알려주는 듯하다. 인간의 목표는 해탈이나 초월이 아니라 자연스러운 삶을 살아가는 데 있다고 말이다.

좁고 깊은 삶을 위해

조르조 모란디
Giorgio Morandi, 1890~1964

한 선배는 자주 후배들에게 일희일비하지 말 것을 당부했다. 일희일비의 달인인 나는 그 말을 잘 지키며 살지는 못했지만 그 말이 방송 경력 20년 차에 접어드는 선배가 경험을 통해 터득한 지혜라는 것 정도는 알 수 있었다.

한때 나는 선배를 보며 장마와 폭설과 폭염을 스무 번 겪는다는 것, 봄이 오간다는 소식을 20년 동안 반복해서 전한다는 건 어떤 기분일까, 나중엔 별 감흥도 없고 지겹진 않을까 궁금했던 적이 있다. 이십대의 나는 삶이란 모름지기 늘 새롭고 재미있는 것을 추구해야 한다고 생각했다. 날마다 똑같은 하루를 되풀이하며 단조롭게 사는 것이 마치 어떤 패배나 실패의 증거라도 되는 듯, 본능적으로 그런 삶과 거리를 두고자 했다.

이제 나는 날마다 똑같은 하루는 존재하지 않을 뿐더러 하루하루를 충실하게, 반복해서 살아가는 행위에는 위대함마저 깃들어 있음을 안다.

매일 하던 일도 어떤 날은 수월하고 어떤 날은 어렵다. 어떤 날은 천직처럼 느껴지다가 다시 어느 시기가 되면 당장이라도 그만두고 싶어진다. 그 무수한 감정과 상황의 변화를 겪으면서 사람은 조금씩 성숙해진다. 결국 한 인간을 성숙하게 만드는 힘은 대단하고 특별한 체험이 아니라 일상을 꾸준하게 살아내는 반복 학습에서 나온다.

그리고 여기, 평생을 정물화 작업에 투신한 거장이 있다. 주변에서 흔히 볼 수 있는 유리병, 주전자, 컵과 같은 소품을 반복해서 그린 탓에 '병bottle의 화가'라고도 불린 이탈리아의 화가, 조르조 모란디가 그 주인공이다. 병의 화가라는 별명에는 끈기 있게 자신의 화풍을 지켜온 예술가에게 보내는 찬사의 뜻도 있지만 제한된 소재에 천착해 새로운 것을 시도하지 않는 고루함을 꼬집고자 하는 의도도 있다.

그러나 그의 병 그림은 시기별로 발전과 변화를 거듭해왔고 각각의 작품은 조금씩 다른 개성을 지니고 있다. 누군가 모란디의 그림을 보고 비슷하다거나 단조롭다고 말한다면 그건 시각적 자극에 익숙해진 우리의 눈이 대상을 자세히 들여다보려는 수고를 더 이상 하지 않기 때문인지도 모른다.

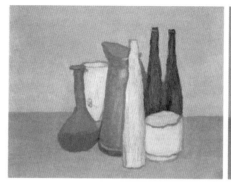

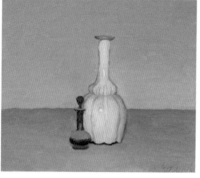

조르조 모란디, 〈정물〉, 1950

조르조 모란디, 〈정물〉, 1955

모란디는 열일곱 즈음 볼로냐 국립 미술아카데미에 입학한다. 마흔이 된 1930년부터는 모교인 볼로냐 국립 미술아카데미에서 교수로 25년이 넘게 재직했다. 그러나 그에게 가장 잘 어울리는 직함은 단연 '화가'다. 두 차례의 세계대전을 겪는 중에도 그는 붓을 손에서 놓지 않았고, 죽는 날까지 그림과 함께 살았다. 1964년 지병으로 사망할 당시 모란디의 작업실 이젤에는 미완성한 정물화가 놓여 있었다.

50년이 넘는 시간 동안 모란디는 자신만의 독특한 화풍을 확립해 나간다. 언뜻 보면 그의 그림은 참 '쉽다.' 모란디의 작품에는 우리가 모르는 것은 단 하나도 등장하지 않는다. 병, 조개, 꽃, 한적한 시골 마을의 풍경……. 그러나 이 단순한 소재들은 때로 넘치는 내적 복잡함으로 우리를 당혹시킨다. 실제 존재하는 흔한 물건임에도 불구하고, 그것들은 마치 꿈속에 있는 듯 아른거리고 떨리는

윤곽으로 그려져 있다. 일상적인 풍경 속에 내제되어 있는 비현실성, 요동치는 에너지는 어디로 튈지 모르는 삶에 대한 은유 같다.

작품 활동 초반 모란디는 이탈리아 근대 회화의 한 경향인 '형이상학적 회화' 운동에 가담했다. 형이상학적 회화는 기계 문명과 속도, 힘, 역동성 등을 최고의 가치로 삼았던 미래주의에 대한 반발로 등장했다. 이들은 미래주의 화가들과 달리 신비롭고 비밀스러운 인간 내면의 풍경을 캔버스에 옮기고자 했으며 조르조 데 키리코Giorgio de Chirico, 카를로 카라Carlo Carrà가 그 대표주자다.

키리코, 카라가 기묘하게 뒤틀린 도시 풍경이나 뜬금없이 등장해 관람객을 혼란에 빠뜨리는 갖가지 소품을 무질서하게 배치함으로써 어지러운 악몽과 같은 인간의 내면세계를 표현하고자 했다면 모란디는 이때도 평범한 상자나 공, 병과 같은 정물에 집중한다.

정물화는 서양 미술사에서 오랫동안 별 대접을 받지 못했다. 신화, 종교, 역사적 사건을 주제로 한 그림에 밀려 서열 외의 것으로 취급되던 정물화가 비로소 독자적인 회화 양식으로 인정받기 시작한 건 17세기에 이르러서다. 정물화가 가장 성행했던 네덜란드에서는 바니타스Vanitas화가 많이 그려졌는데, 바니타스는 라틴어로 '허무'를 뜻한다. 바니타스 정물화는 화려하고 진귀한 보물이나 사치품들 사이에 뜬금없이 해골을 그려넣거나 깨지기 쉬운

조르조 모란디, 〈정물〉, 1918

유리잔을 둠으로써 삶의 덧없음을 전하고자 했다.

18세기에 이르면 프랑스 작가 샤르댕Jean-Baptiste-Siméon Chardin이 정물화의 새로운 가능성을 열어 보인다. 샤르댕의 정물은 바니타스 회화처럼 철학적인 교훈을 전하거나 무엇인가를 상징하는 데별 관심이 없다. 대신 그것들은 단순하고 소박한 사물이 지니고 있는 특별함, 기품을 드러낸다. 작품의 소재가 되기엔 지나치게 미미해 큰 가치도 의미도 없는 것들을 공들여 관찰하고 독특한 분위기로 재현해냄으로써 샤르댕은 작은 것이 결코 작지 않다는 걸 보여준다.

모란디는 여기서 한 걸음 더 나아간다. 정물화의 전통을 이으면서도 완벽히 전통에 부합하지 않는 방식으로. 모란디의 정물화는 물체를 '있는 그대로' 묘사하지 않는다. 작가로서의 기량이 성

샤르댕, 〈물잔과 주전자〉

장하고 성숙기에 접어든 1930년부터는 그러한 현상이 더 심화된다. 병, 물주전자, 설탕그릇 등은 미세하게 떨리는 윤곽선으로 그려졌으며 이것들이 놓여 있는 탁자와 배경이 되는 뒷벽과의 경계도 점차 모호해지기 시작한다. 급기야 나중에는 사물과 배경의 구분이 사라지고 사물이 배경에 스며드는 듯한, 혹은 배경이 사물에 침투하는 듯한 신비로운 광경이 펼쳐진다. 우리는 흔하디흔한 일상 소품에서 대낮의 신기루, 환상, 시각적 착란을 경험하는 것이다.

모란디는 병의 상표를 제거해 사물의 개성, 고유성을 없애고 익명성을 부각시켰다. 동시에 병 표면에는 페인트칠을 해서 빛이 통과되는 걸 막았다. 그의 후기 정물화에서 그림자가 그려지지 않

미술관에서는 언제나 맨얼굴이 된다

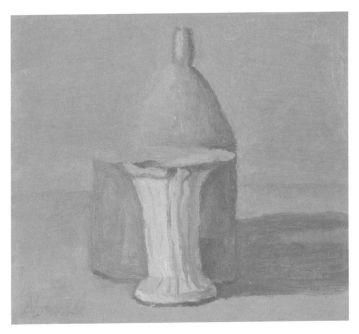

조르조 모란디, 〈정물〉, 1960

거나 불분명하게 표현되는 것은 이런 이유에서다. 모란디는 자연을 통제하고 철저한 계산과 의도에 따라 현실을 재창조하기에 이른다. 모란디의 병 그림이 결코 소박하지도, 단순하지도 않아 보이는 까닭이 바로 여기에 있다. 그의 작품은 몇 십 년에 걸쳐 반복되고 있는 회화적 실험의 집대성이자 사색의 결과이고 한 인간의 성장 과정이기도 하다.

병의 화가 외에도 모란디를 지칭하는 또 하나의 말이 있다면 '은둔의 화가'다. 그는 평생 동안 고향 마을을 떠나 산 적이 없다.

결혼도 하지 않고 어머니, 역시 독신인 누이들과 함께 살았으며 화가들에게 성지와 같은 파리마저 한 번도 방문하지 않은 것으로 유명하다.

모란디는 교수직에서 은퇴한 1956년, 그의 나이 예순다섯이 넘어서야 첫 해외여행을 했다.

모란디는 자신의 방에서 거의 모든 작품을 제작했다. 심지어 풍경화 역시 작업실 창밖으로 보이는 모습을 주로 그렸다. 그는 더 발전하기 위해 여행을 하거나 넓은 세상을 접할 필요성을 느끼지 못했다. "현실보다 더 추상적이고 초현실적인 것은 없다"고 말했던 모란디에게는, 일상이야말로 불가해하고 늘 새롭게 발견할 것들이 있는 보물 창고였다. 그는 여기저기 옮겨다니며 새로운 풍경을 보는 것보다 한 대상을 끈기 있게 관찰하고 탐구하는 게 더 중요하다고 여겼다.

모란디의 작품을 보고 있으면 끝에는 언제나 이런 질문이 남는다. 그는 정말 '병'을 그린 것일까? 맞다. 그는 정말로 병을 그렸다. 그렇지만 나는 자꾸만 병 너머의 어떤 것을 본다. 회화의 주제를 한정시키고 삶의 관심사를 축소함으로써 역으로 더 깊어지고 노련해지는, 누군가의 일생을 지켜보는 것 같다. 그가 그린 1910년의 병과 1940년, 1950년, 1960년의 병이 모두 다르다는 것을 확인하면서 나는, 멈춰 있는 것처럼 보여도 조금씩 이동 중인 어떤 존재, 그런 삶에 대해 생각한다.

내가 되고 싶은 어른

최근 《90년생이 온다》와 《저는 남자고, 페미니스트입니다》를 읽었다. 의도하지는 않았지만 어쩌다 보니 두 책을 연달아 읽게 됐는데, 두 권이 다루고 있는 내용은 다르나 묘하게 닮아 있다는 생각이 들었다.

《90년생이 온다》는 1990년생들이 어떤 감수성을 공유하고 있는지, 그들이 자란 시대적 배경과 특징을 소개한다. 저자는 앞으로 1990년생들을 이해하는 것이 기업은 물론이고 개인 사업자에게도 생존 열쇠로 작용할 것이기 때문에 무엇보다 중요하다고 말한다.

《저는 남자고, 페미니스트입니다》는 남성 페미니스트가 많아져야 함을 역설한다. 고등학교 국어 교사로 재직 중인 저자에 따

르면 요즘 아이들은 모든 면에서 앞 세대와 비교도 할 수 없게 빠른 속도로 발전하지만 딱 하나, 오직 젠더 의식은 부모 세대의 그것을 넘어서지 못한다. 책은 일관되게 페미니즘을 이해하고 동참하는 남성들이 늘어날 때 우리 사회에 만연한 여성 혐오와 성차별이 빠른 속도로 근절될 수 있다고 주장한다. 여성 페미니스트보다 남성 페미니스트가 같은 남성에게 더 설득력을 지닌다는 측면에서도 남성의 각성이 중요하다는 것이다.

두 책은 모두 나 자신이 아닌 것, 내가 속해 있지 않은 세상을 알아야 한다는 점을 주장한다. 왜? 그것이 결국 나에게도 좋은 일이 되기 때문이다. 페미니즘을 이해함으로써 '남자는 태어나서 딱 세 번 운다', '남자는 가족을 책임져야 한다'처럼 그동안 남성에게 부과됐던 터무니없는 짐을 그들 스스로 내려놓을 수 있듯이 말이다.

문득 직장생활을 하며 자주 했던 생각 하나가 떠올랐다. 내가 살면서 꼭 피하고 싶었던 일 중 하나는 바로 누군가의 상사가 되는 것이었다. 10여 년에 가까운 사회생활 끝에, 나는 '윗사람'이 되는 일이 얼마나 어려운지 절감했다. 특히 이삼십 대 여성들에게 '좋은'은 둘째 치고 적어도 '싫지는 않은' 팀장, 부장, 국장 혹은 그 이상이 되기란, 참 쉽지 않은 일이다.

지금도 잊히지 않는 일이 있다. 그날은 기상캐스터들과 우리의 직속 상관이었던 팀장과 부장, 그리고 보도국 총 책임자 두엇

이 함께 점심을 먹기로 한 날이었다. 식당 안쪽에 조용한 룸 하나가 예약되어 있었고 들어온 순서대로 자리에 앉으려는데 부장이 나를 제지했다. 가운데에 국장이 앉을 테니 그의 양옆으로 당시 메인 뉴스를 맡고 있던 캐스터와 그다음으로 중요도가 높은 뉴스에 출연하고 있던 캐스터가 각각 앉으라는 것이었다.

머리가 띵해졌다. 그러니까 지금 저 사람이, 상석 주위로는 반드시 여성이, 그중에서도 '엄선된' 여성들이 자리해야 한다는 회식의 공공연한 법칙을 주장하고 있는 건가? 저렇게 당당하게, 뭐가 문제인지도 모른 채?

잘못 들은 건가 싶어 당황한 채로 엉거주춤 서 있는데, 그는 내가 자신의 말을 못 알아들었다고 생각했는지 다시 한 번 분명하고 친절하게 설명해주었다. "이세라 씨는 저 맨 끝에 앉고."

내가 이런 자리를 불편해하는 걸 어떻게 알고, 너는 그냥 저 구석에 앉아서 실컷 먹고 마시다 가라고 말해주는 그의 따뜻한 배려에 눈물이 날 것 같았다.

그동안 나는 남성 상사들에게 큰 기대를 하지 않았기 때문에 합리적이기만 해도, 혹은 해야 할 말과 하지 않아야 할 말을 구분할 수만 있어도 훌륭하다고 생각해왔다. 이토록 관대하고 느슨한 기준조차 충족시키지 못한 상사는 그 부장이 유일했다.

그날 그 사람은 자신이 기상캐스터라는 나의 직업을, 더 넓게는 젊은 여성들을 어떻게 바라보는지를 적나라하게 보여주었다.

동시에 그동안 자신이 해온 사회생활이 어떤 방식이었는지 스스로 고백했다. 상사들을 알아서 모신다는 게 이런 걸 뜻하는 걸까. 의식은 저열하고 방식은 꺼림칙한데, 편의상 이 모든 것을 한 단어로 표현하자면 '구악' 정도가 될 것 같다. 그는 세상이 바뀌고 있다는 것을 몰랐다. 바뀌어야 한다는 것은 아예 생각조차 해본 적이 없겠지. 아니면 세상이 바뀌어도 달라진 세상에서 살지 않아도 되는 절대자는 있기 마련이고, 자신이 바로 그런 사람이라 여겼을지도 모른다.

또 다른 일화. 어느 날 한 기자 선배가 내게 이런 말을 했다. "야, 너희 캐스터들은 왜 결혼만 하면 그만두냐? 이러니까 시집 잘 가려고 일한다는 얘기가 나오지."

결혼 후 지방에서 근무하는 남편 때문에 퇴사를 결정한 후배 캐스터를 두고 하는 이야기였다. 평소 내가 좋아하고 따르던 선배였기에 그의 입에서 이런 말이 나왔다는 게 더 충격적이었다. 당시 나는 비겁하게 침묵하는 쪽을 택했지만 사실은 이렇게 말했어야 했다.

"선배. 우리에게도 휴직 제도나 출산 휴가가 있다면 다른 선택을 하지 않았을까? 잠깐 공백기가 생겨도 다시 일할 수 있다면 그 후배도 곧바로 일을 그만두지는 않았을 거야. 그 친구 일하는 거 좋아해. 그런 식으로 말하면 스스로를 '취집' 같은 풍토를 비판하고 여성들에게도 일이 얼마나 중요한지를 강조하는 깨어 있는 남

성이라고 느낄지 모르겠지만, 선배가 원하는 게 비루한 자기만족이 전부가 아니라면 남 얘길 그렇게 쉽게 하지 마. 모든 사람이 선배처럼 제도의 혜택을 받지는 못한다는 사실도 잊지 말고."

사람은 언제나 자기 입장에서, 오직 경험을 토대로 세상을 바라본다고 했던가. 언뜻 들으면 당연한 말인데 한 번 더 곱씹어보면 무섭다. 우리는 결국 내가 직접 살아보지 못한 삶에 대해서는 언제든 간단히 부정해버릴 수 있다는 뜻이니까.

따지고 보면 나 역시 그런 실수를 저지를 수 있는 사람이다. 여성이자 프리랜서인 나는 조직에서는 상대적 약자였지만 어떤 면에서는 늘 절대 다수에 속해 기득권을 누려왔다. 나는 비장애인, 대졸자, 이성애자, 양부모 가정의 일원으로 살면서 그 바깥에 있는 존재들을 배척하는 언어로 교육받고 사고해왔다.

내가 다니던 중학교 근처에는 오래된 방직 공장이 있었다. 당시 열넷, 열다섯이던 나는 공장 근로자들을 공돌이, 공순이라 불렀다. 그 말이 정확히 무슨 의미인지도 모른 채. 어디서 주워들었는지 모를 말들에 점령당하는 건 참 무서운 일이고, 타인에 대한 무지 또는 무시가 죄가 될 수 있다는 것을 모르던 시절이었다.

오직 나의 일에만 감응하는 인생은 그 어떤 것에도 감응하지 못하는 인생만큼이나 불쌍하다. 한 사람이 지닌 성숙의 정도를 판가름하는 건 나와 다른 존재를 맞닥뜨렸을 때 어느 정도로 유연하

게 나의 울타리를 뛰어넘어 사고할 수 있는지 여부에 달려 있다. 세상에는 무수히 많은 사람과 각기 다른 입장이 있다는 사실을 잊지 않는 사람. 함께 살아가려면 서로 다른 입장을 공부해야 한다는 걸 아는 사람. 나는 나 자신을 비롯해 모든 사람의 '어른 됨'을 이 기준으로 평가하고 싶다.

속물의 사랑을 말하다

잭 베트리아노
Jack Vettriano, 1951~

서른셋이 되자 결혼이 너무 하고 싶어졌다. 이십대 내내, 그리고 삼십대가 된 후에도 한동안은 결혼에 대해 아무 생각이 없던 내가, 갑자기 무슨 바람이었을까? 이유를 찾자면 무궁무진할 거고 그럴싸하게 포장하고자 한다면 아름다운 이유 몇 쯤 얼마든지 만들어낼 수 있을 테지만, 지금 생각해보면 그냥 '뭘 몰랐기 때문'이었던 것 같다. 맞다. 차라리 이게 진실에 가깝다. 나는 결혼에 대해 쥐뿔도 몰랐기 때문에 그걸 그렇게 하고 싶어했다. 감히, 겁도 없이.

나의 장기가 뭔가. 결심을 했으면 밀어붙이는 것 아니던가. 결혼에 확고한 의지가 있다는 것을 스스로 확인했으니 적극적으로 주변에 알리기 시작했다. 마침 소개팅과 맞선의 계절이었다. 하루

두 탕은 일도 아니었다. 이때의 경험을 통해 나는 세상에는 참 다양한 사람들이 있고 그들 각자는 나름의 이유로 똑같이 고달프다는 걸 알게 됐다. 대화를 나눠보면 하나같이 사는 게 힘들었다. 남편은 얻지 못했으나 인간에 대한 연민을 기를 수 있었던 소중한 시간이었다.

지나고 나니 대부분 얼굴도, 이름도 희미해졌지만 좀처럼 잊히지 않는 한 사람이 있다. 그 사람은 약속 시간에 무려 한 시간 가까이 늦었다. 만나기로 한 곳은 삼성역 인근의 한 호텔 커피숍이었는데, 그가 얼마 떨어지지 않은 곳에 있는 같은 호텔의 다른 지점을 약속 장소로 착각한 거였다.

평소라면 차로 10분도 안 걸리는 거리였지만 그날은 하필 따스한 봄날이었고 게다가 주말이었다. 봉은사와 근처 백화점을 찾은 사람들로 일대는 대혼잡, 호텔 주차장 입구도 차로 꽉 막혀 있었다. 그는 중간에 한 번 더 전화를 걸어 바로 앞인데(그놈의 '바로 앞!') 차가 꼼짝하지 않는다고, 조금만 더 기다려달라고 말했다. 미안하다고 말은 하지만 별로 미안해하지 않는 듯한 목소리였다. 그러나 크게 개의치는 않았다. 그날은 나도 피곤했고 새로운 사람을 만나 대화를 이어가야 한다는 게 여러모로 귀찮았다. 하기 싫은 일을 누군가 대신 뒤로 미뤄주는 것 같아 이대로 그냥 약속이 취소되면 좋겠다는 생각마저 들었다.

서두르는 기색 없이 느긋한 걸음걸이로 들어와 인사를 하는 모습을 보니 그도 나와 같은 마음이었다는 걸 알 수 있었다. 우리는 둘 다 얼른 집에 가서 눕고 싶어하는 게 틀림없었다. 별 의미도, 영혼도 없는 대화를 몇 마디 나누다 내가 먼저 물었다. "선 자주 보시죠?"

그는 잠깐 멈칫했지만 애초부터 대답을 들을 생각으로 건넨 질문이 아니었다. "들어오실 때부터 많이 지쳐 보이셔서요. 한 시간을 기다렸는데 사과도 제대로 안 하시고, 본인이 더 인상을 찌푸리고 계셔서 한 말이에요."

이미 그와 나는 잘될 수가 없는 사이. 말이 술술 나왔다. 그때만 해도 나는 관심 없는 남자 앞에서는 말을 가리는 법 없이 잘하고 조금이라도 마음이 있으면 눈도 잘 못 마주치는, 연애를 하기에는 참으로 안타깝고 안쓰러운 스타일이었다.

내내 까칠한 표정과 말투를 유지하던 그의 태도가 달라진 건 그때부터였다. 그는 머뭇거리며 자기 얘기를 시작했다. 부모님 성화에 못 이겨 매주 선을 보고는 있는데, 사실 별 설렘도 기대도 없다고. 사람 만나는 게 다 거기서 거기지 별게 있나 싶다가도 한편으로는 내심 진정한 사랑 같은 걸 기대하기도 한다고. 예상치 못한 자기고백이었지만 그 말을 할 때만큼은 그의 진짜 얼굴을 본 것 같았다. 딱딱한 가면이 벗겨지고 따뜻하고 말랑한 사람의 피부가 손끝에 닿는 기분이었다.

집으로 돌아오며 나는 생각했다. 부모님 성화에 못 이겨 매주 선을 보는 그 사람이나, 선 볼 남자를 구해 오라며 부모님을 닦달하는 나나 어쨌든 원하는 건 똑같구나. 진심을 나눌 수 있는 사람. 진짜 모습을 보여줘도 서로 달아나지 않을 관계. 그렇게나 차갑고 콧대 높은 척을 하고 있어도 우리는 결국 외로움 앞에 무너지는 약한 존재들이고 사랑에 있어서는 같은 꿈을 꾼다.

스코틀랜드 태생의 잭 베트리아노는 도시인들의 더없이 쓸쓸하고 씁쓸한 모습을 화폭에 담았다. 광부가 되기 위해 열여섯 살에 학교를 그만둔 그는 정식으로 미술 교육을 받아본 적이 없다. 여자 친구에게 스무 살 생일 선물로 받은 수채화 물감으로 그림을 그리기 시작했고, 이후 독학으로 자신의 화풍을 발전시켜 나간다. 1989년 스코틀랜드의 대표 미술기관인 RSARoyal Scottish Academy의 정기 전시회에 출품한 작품 두 점이 전시 첫날 모두 팔리고, 이듬해 영국의 로얄 아카데미에 출품한 작품들도 좋은 반응을 얻자 그는 본격적으로 화가의 길을 걷기로 결심한다. 이미 그의 나이 마흔이 가까웠을 때다.

잭 베트리아노의 그림을 들여다보고 있노라면 문득 얼굴이 화끈거리거나 기분이 야릇해질 때가 있다. 그의 많은 작품이 성행위나 불륜 같은 자극적인 장면을 노골적으로 다루고 있기 때문이기도 하고, 그보다 더 큰 이유는 누군가의 은밀한 사생활을 엿보고

미술관에서는 언제나 맨얼굴이 된다

있다는 느낌을 주기 때문이다. 밀폐된 공간에서 매춘을 하는 신사
들, 대낮의 모텔에서 사랑을 나눈 뒤 혹시 미행하는 이는 없는지
슬쩍 커튼을 들춰보는 남자, 레스토랑에서 남편과 마주앉은 채 웨
이터의 옷 속으로 손을 집어넣는 아내, 페티시 또는 가학과 피학
을 넘나드는 성적 취향을 고스란히 드러내는 작품들…….

　그가 그린 세상은 최첨단 도시에서 미처 문명화되지 못한, 아
니 끝끝내 길들여지기를 거부하는 인간 욕망의 가장 밑바닥을 보

잭 베트리아노, 〈뷰티풀 루저〉

미술관에서는 언제나 맨얼굴이 된다

여준다.

뜨겁게 서로의 몸을 탐하는 커플과 맞은편에 앉아 그들의 애정 행각을 빤히 지켜보고 있는 남자를 한 공간에 그린 〈뷰티풀 루저〉는 그중에서도 특히 암시적이다. 이들 셋은 도대체 어떤 관계일까? 성애의 전시가 일상이 된 현실을 보여주기 위함일까? 철저히 화대 또는 그에 상응하는 대가를 지불함으로써 성사되는 것이 잭 베트리아노의 그림 속 인물들의 관계다. 이 법칙이 〈뷰티풀 루저〉에서도 유효하다면 연인으로 보이는 남녀는 지금 돈을 받고 연기를 하는 중인지도 모르겠다. 앉아 있는 남자의 관음 욕구를 충족시켜주기 위해서 말이다. 그렇다면 저 셋은 모두 자신의 필요와 욕망에 충실한 인간들일 뿐, 어디에도 진짜 사랑은 없다. 어쩌면 이것이 잭 베트리아노의 여러 에로틱한 작품이 전하는 핵심적인 메시지가 아닐까.

: 예술가는 왜 그러면 안 돼? :

잭 베트리아노는 우리 안에 있는 비정한 도시인의 촉수를 최대치로 활성화시킨다. 그는 관념에 대해 말하지 않는다. 머리와 가슴을 건너뛰고 곧장 아랫도리와 관련된 이야기를 꺼내고 점잖은 이웃들의 굳이 알고 싶지 않은 비밀을 들추어낸다.

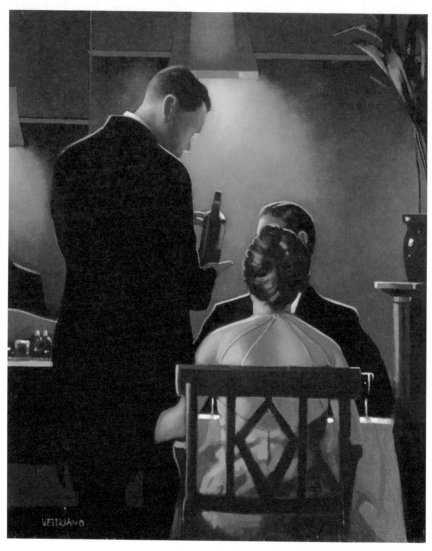

잭 베트리아노, 〈아내와 바텐더〉

잭 베트리아노는 선정성과 지나친 상업성으로 유독 가혹한 평가를 받아왔다. 영국 일간지 〈데일리 텔레그래프〉는 잭의 그림이 경박한 포르노 수준이라고 말했고 〈가디언〉은 한술 더 떠 그는 '예술가도 아니'라며 경멸과 조롱을 숨기지 않았다. 그러나 전문가들의 고견이 어떻든, 대중과 시장은 그에게 열광한다. 그의 대표작 〈노래하는 집사The Singing Butler〉(1992)는 2004년 소더비 경매에서 약 75만 파운드, 한화로 11억 원이 넘는 가격에 팔리며 현존하는 스코틀랜드 출신 작가 중 최고가를 기록했다.

잭의 작품은 각종 포스터, 달력, 퍼즐, 문구류로 재탄생한다. 그는 영국, 미국, 홍콩 등 세계 주요 도시를 순회하며 단독 전시회를 연다. 이렇다 할 학연이나 이론을 갖추지 못한 이 근본 없는 화가는 주류 미술계를 벗어나, 그들의 지지 없이도 승승장구한다. 예술가가 아니라 장사꾼이라는 조롱에도 아랑곳하지 않고, 더 적극적으로 자신의 작품을 세일즈하면서.

잭 베트리아노는 예술 혹은 예술가에게 기대되는 고상함이나 진지함 따위를 철저히 배반한다. 그는 공식 홈페이지를 통해 프린트된 자신의 작품을 저렴하게 팔고 컬렉터들이 원작을 사고팔 수 있게 직접 중개자 역할을 하기도 한다. 홈페이지를 운영하는 작가들은 많지만 자신이나 작품에 대한 소개, 전시 근황을 알리는 것에 그치지 않고 이렇게 '대놓고' 상업 활동을 하는 경우는 흔치 않다.

확실히 잭 베트리아노는 돈에 관심이 많고 셈에도 빠른 사람이다. 지난 2015년에는 출판사를 설립해 화집과 포스터 등 출판, 인쇄 수입을 모두 직접 거둬들이고 있다. 끝없이 욕망하고 그 욕망을 결코 감추지 않는다는 면에서 그와 그의 작품은 묘하게 겹쳐진다. 누군가 "예술가가 어떻게 그래?"라고 묻는다면 잭 베트리아노는 눈을 동그랗게 뜨고 황당한 얼굴로 답할지도 모른다. "왜 그러면 안 돼?"

잭의 그림 속에서 질리도록 반복되는 불륜과 변태 성행위, 속고 속이는 헛된 게임, 온갖 너저분한 욕망 사이를 헤매다 보면 이 많은 것들이 결국 채워지지 않는 공허로부터 온 것임을 깨닫게 된다. 마음 둘 곳, 편히 쉴 곳을 찾아 헤매지만 안락한 장소는 좀처럼 나타나지 않고 무엇에 가치를 두고 살아야 하는지도 혼란스럽다. 중요한 것이 너무 많아 가장 소중한 단 한 가지가 없는 삶, 끝없이 욕망하는 사람들. 이대로 가다가는 끝이 좋지 않을 게 뻔한 인간군상을 보여준다는 점에서 그의 그림은 현대인의 내면의 자화상이다.

함께하고픈 누군가를 만나고 싶어 자주 조급해졌던 시간, 이따금 그때 스쳤던 이들의 안부가 궁금해진다. 그들이 지금 더 행복했으면 좋겠다. 조금 이상하게 들리겠지만 나는 내 소개팅남들의 뜨거운 연애를 열렬히 응원한다. 그들이 사람에게, 아니 사랑

미술관에서는 언제나 맨얼굴이 된다

에게 아무리 심드렁한 척 가면을 쓰고 있어도 본심은 그렇지 않다는 것을 알아버렸기에.

당연하지 않은가. 강함보다는 약함을, 기쁨보다는 슬픔을 들키는 사람을 한 번 더 생각하게 되는 일이 말이다.

슬픈 르누아르

오귀스트 르누아르
Pierre-Auguste Renoir, 1841~1919

철봉에 매달리는 걸 좋아했던 나는 언제나 손에서 철봉 냄새
가 나는 아이었다. 거꾸로 매달리고 옆으로 매달리고 한 바퀴 빙
글 돌고.

수업이 끝나면 운동장 구석에 있는 철봉대로 가 손바닥을 탁
탁, 털고 철봉을 잡는 게 좋았다. 집에 가봐야 아무도 없고 어차피
거기서도 여기서도 혼자라면 좋아하는 것과 같이 있는 게 나으니
까. 서커스 입단이라도 준비하듯 날마다 매달리고 매달리고 또 매
달린 채 돌기를 반복했다.

그러다 보면 같은 반 남자애 하나가 운동장을 가로질러 걸어
가는 게 보였다. 나는 그 아이가 손에 든 우유로 허기를 달래거나
좌판 위에 엿을 늘어놓고 파는 곳에서 엿과 우유를 바꿔 먹을 것

이라 짐작했다. 그때만 해도 반에서 누가 급식 지원을 받는지 다 알 수 있던 때였다. 우유를 먹기 싫어하는 아이들은 그 아이에게 우유를 몰아주기도 했다.

하루는 다른 반 아이 둘이 그 친구 뒤로 따라붙더니 어깨동무를 하고 몸을 툭툭 건드리며 뭐라고 말을 걸었다. 날마다 체육복을 빌리러, 아니 빼앗으러 다른 반을 돌아다니는 애들이었다. 그애들은 남자애 곁에서 몇 걸음을 같이 걷다가 가방을 뺏으려고 실랑이를 하기 시작했다. 남자애는 한쪽 팔만 가방끈에 낀 채로 끝까지 버텼다. 우유는 이미 저 멀리 굴러가 있었다. 나는 다른 무엇보다 우유가 맘에 걸렸다. 야, 저것부터 챙겨야지, 바보야!

내가 소리 내서 말한 건 아니겠지. 가방을 뺏으려던 아이 중 하나가 갑자기 몸을 돌려 우유가 있는 쪽으로 걸어가더니, 있는 힘껏 우유팩을 바닥에 내던졌다. 마치 이게 너한테 얼마나 소중한지 안다는 듯이. 처음부터 목적은 이거였다는 듯이. 멍하게 운동장 바닥에 주저앉아 터진 우유를 바라보고 있는 남자애를 남겨두고 아이들은 학교를 빠져나갔다.

그 아이들은 죽어도 싸다고, 그 순간만큼은 그렇게 생각했다. 다른 사람에게 소중한 걸 망가뜨리고 상처를 주었으니까.

많이 슬프면 어떤 사람들은 죽기도 하는데, 그러니까 '마음'이라는 것에 사람 목숨이 달려 있기도 하다는 말인데, 왜 죽거나

아픈 쪽은 주로 슬픈 사람이고 그를 슬프게 한 사람은 끝까지 살아남나? 그런데 한편으론, 그렇게 인과응보가 잘 지켜지는 세상이라면 내가 가장 먼저 사라져야 할 거란 생각이 든다.

유치원 시절 같은 반이었던 그 아이는 멀리서도 눈에 띄었다. 늘 챙이 넓은 모자를 쓰고 있었고 실내에서도 절대 벗는 법이 없었다. 꼭 해변에서 쓰는 것 같은, 빨간색 리본이 둘러진 예쁜 모자였다.

어느 날 누군가 그 아이의 모자를 획 낚아채 벗겼다. 누가 그랬는지, 어쩌다 그 일이 벌어졌는지 기억나지 않는다. 머리카락의 흔적을 찾아볼 수 없는 민머리가 고스란히 드러났다. 아이는 당황한 표정이었지만 모자를 되찾으려는 생각조차 하지 못하는 것 같았다. 누군가 우두커니 앉아 있는 아이의 머리를 장난처럼 만지고 도망갔고, 뒤이어 다른 아이들도 하나둘 그렇게 했다. 나도 그중 하나였다. 아이는 여전히 꼼짝 않고 앉아 있었지만 머리에 손이 닿을 때마다 몸을 움찔거렸다.

얼마나 지났을까. 선생님은 우리에게 둘러싸여 있는 아이를 보더니 놀라 뛰어왔다. 우리를 혼내는 건 그다음이라는 듯, 선생님은 오래 아이를 끌어안고 있었다. 그때까지 시원히 울지도 못했던 아이는 선생님 품 안에서야 울음을 터뜨렸다.

30년 가까이 지난 지금도 그때가 생생하다. 죄를 지은 것처럼

바닥만 내려다보던 아이의 얼굴, 그리고 함께 울던 선생님. 나는 그저 얼어붙은 채 둘을 지켜보고 있었다. 내가 무슨 짓을 한 것인지는 오랜 시간이 지난 뒤에야 깨달았다.

지금도 불쑥 그날이 생각날 때가 있다. 기억은 예고 없이 찾아와 속을 들쑤시고, 그때마다 세상에는 절대로 돌이킬 수 없는 일이 있다는 사실이 아프게 다가온다.

그날 그 아이는 어떤 마음으로 집으로 돌아갔을까. 돌아가는 길이 많이 멀었을까. 우리가 다 죽어버렸으면 좋겠다고 생각했을까. 나라면 그랬을 것이다.

오귀스트 르누아르의 〈밀짚모자를 쓴 소녀〉는 언제나 그 아이를 떠올리게 한다. 물결치듯 아래로 떨어지는, 탐스러운 붉은 머리카락. 한 손으로 가볍게 머리카락을 쥐고 새초롬한 표정을 짓는 소녀는 다른 사람에게 잘보이는 데는 별 관심이 없어 보인다. 그녀는 자신이 매력적이라는 것을 이미 잘 알고 있다. 네 번째 손가락에 낀 반지를 나눠 가진 누군가가 그것을 알려주지 않았을까.

르누아르는 행복한 순간을 포착하는 데 탁월한 화가였다. 넉넉하지 않은 환경 때문에 일찍 학교를 그만두고 열세 살에 도자기 공장에 취직해야 했지만, 르누아르의 재능을 알아본 사장은 미술학교 입학을 권한다. 르누아르는 스무 살 무렵부터 미술교육을 받기 시작했다. 물감 살 돈이 없을 정도로 끈질긴 가난이 이어졌지만 그는 포기하지 않고 작업을 계속했다.

1874년 국가가 주최하는 살롱전 심사에 탈락한 르누아르는 그해 봄 모네, 드가, 피사로 등과 함께 낙선자 전시회를 개최한다. 바로 이 전시에서 오늘날 '인상주의'라 불리는 미술 사조가 탄생한다. 인상주의라는 용어는 모네의 작품 〈인상, 해돋이Impression, Sunrise〉(1872)에서 유래했다. 당시 전시를 감상한 한 비평가는 모네의 그림이 완성작이 아닌 스케치에 불과하며 여기 모인 이들은 모두 '인상주의자'라고 혹평했다. 그리다 만 작품 같다는 부정적인 의미였지만 인상주의자들은 개의치 않았다. 바로 그 점이 이들이 의도한 바였기 때문이다.

인상주의자들은 찰나를 포착하고자 했다. 화가는 햇빛에 따라, 날씨에 따라, 시간에 따라 다르게 보이는 바깥 풍경을 빠르게 스케치했다. 빛의 효과를 중요시했기 때문에 그들은 야외에서 작업하는 일이 잦았다.

르누아르의 작품 역시 일렁이는 빛으로 가득하다. 그는 따뜻한 햇살이 내리쬐는 야외에서 담소를 나누고 춤을 추는 사람들을 즐겨 그렸다. 그의 대표작 중 하나인 〈물랭 드 라 갈래트의 무도회〉는 파리 몽마르트 지구의 휴일 풍경을 보여준다. 매주 일요일이 되면 파리의 젊은이들은 근사하게 차려 입고 몽마르트에 모여 나들이를 즐겼다. 인물들의 모자와 옷, 살갗을 비추는 햇살의 흔적이 생생하다.

르누아르는 조금만 몸을 움직여도 금세 흩어지거나 다른 모양

미술관에서는 언제나 맨얼굴이 된다

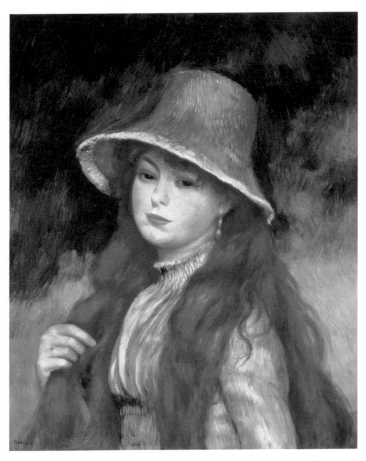

오귀스트 르누아르, 〈밀짚모자를 쓴 소녀〉

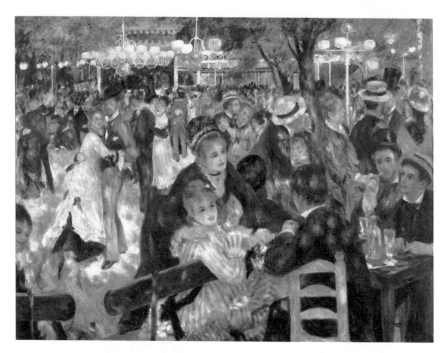

오귀스트 르누아르, 〈물랭 드 라 갈래트의 무도회〉

으로 변할 빛을 붙드는 동시에 내일이 되면 꿈처럼 아득해질 즐거운 한때를 영원히 기억하고자 했다. 그러나 빛은 시시각각 변화하고 행복은 영원하지 않다. 결국 실패할 수밖에 없다는 걸 알면서도 그의 그림은 이 두 가지를 끈질기게 쫓는다.

오늘날 관객의 시선으로 보면 잘 실감이 나지 않을 수 있지만 당시 르누아르가 보여준 건 명백한 도시의 삶이었다. 그림의 배경은 19세기 파리라는 근대 도시다. 여름날 함께 뱃놀이를 즐기는

이들을 그린 〈뱃놀이 일행의 점심식사〉의 왼쪽으로 희미하게 철도교가 보인다. 근대 문물의 상징과도 같은 철교는 그들이 도시 생활자임을 상기시킨다.

이 그림에는 르누아르의 실제 지인들이 등장한다. 화면 왼쪽 강아지와 장난을 치는 여인은 10년 뒤 르누아르의 아내가 되는 재봉사 알린 샤리고이고, 알린의 뒤쪽으로 밀짚모자를 쓰고 난간에 기대어 있는 이들은 보트 주인인 알폰소 포네이즈의 자녀들이다. 중앙에서 물을 마시고 있는 여인은 배우 앨런 안드레, 관객과 가장 가까운 곳에 그려진 오른쪽 남자는 화가 구스타브 카유보트라

오귀스트 르누아르, 〈뱃놀이 일행의 점심식사〉

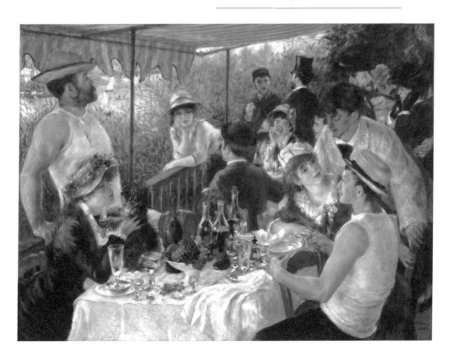

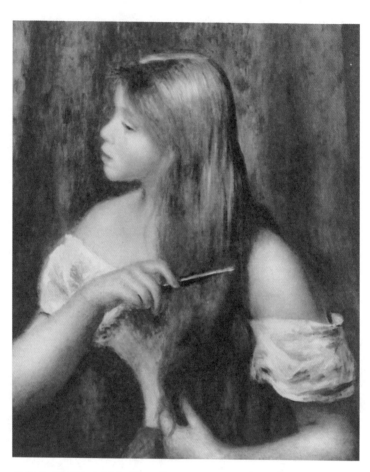

오귀스트 르누아르, 〈머리를 빗는 소녀〉

미술관에서는 언제나 맨얼굴이 된다

고 전해진다. 노동자, 엘리트, 자산가 등 다양한 배경을 가진 이들이 한데 모여 있는 모습은 그 자체로 도시의 풍경이라 할 수 있다.

〈밀짚모자를 쓴 소녀〉를 발표하고 10년 뒤 르누아르는 〈머리를 빗는 소녀〉를 그렸다. 배경과 소녀의 머리색이 조화를 이루는 이 작품은 10년 전의 작품보다 훨씬 부드러워 보인다. 르누아르는 그림의 주제로 굳이 슬프거나 불행한 사람들을 택하지 않았다. 추억의 힘으로 살아가는 것이 인생이라는 듯 언제나 즐겁고 행복한 순간을 그리려 했다. 이 소녀에게는 머리를 빗는 시간이 일상의 기쁨 중 하나였을까?

그 아이도 어디선가 꿈결처럼 길게 자라난 머리카락을 매만지고 있었으면 좋겠다. 밀짚모자를 쓴 소녀같이, 다른 이들이야 상관없다는 듯 도도하고 무심한 얼굴을 하고 누군가와 아름다운 사랑을 하는 중이었으면. 그렇다면 나는 더 이상 르누아르의 행복한 소녀들을 바라볼 때 슬프지 않을 수 있을 것 같다.

2장 / 나의 모든 시작의 순간들

서울, 나의 도시

올해로 서울 생활을 시작한 지 18년째에 접어든다. 중학교를 졸업하고 고향과 가족을 떠나 혼자 살기 시작한 열여섯부터 지금까지, 살아온 시간의 절반 이상을 서울에서 보낸 셈이다.

십대 시절 나는 조금 유별난 구석이 있는 아이였다. 그 나이에 걸맞은 활기, 싱그러움, 적당한 철없음 같은 것과는 거리가 멀었고 또래와 노는 것보다 언제 가도 자리가 남아 돌던 동네 도서관에서 시간을 보내는 걸 더 좋아했다.

내용을 얼마나 이해했는지는 알 수 없지만 나는 제목에서부터 오래된 책 냄새가 나는 작품들에 끌렸다.《적과 흑》의 주인공 줄리앙 소렐이 상류 사회에 진입하기 위해 애쓰는 모습을 보면서 입신양명의 야망은 인간에게 얼마나 많은 굴욕을 경험하게 하는가,

내 삶은 앞으로 얼마나 고단할 것인가와 같은 일종의 예지적 불안에 휩싸였다. 도스토예프스키와 알베르 카뮈를 알게 된 후로는 어째서 꼭 한 번 만나보고 싶은 남자는 죄다 소설 속에 있거나 그 소설을 쓰고 이미 죽었거나, 둘 중 하나인지 개탄했다.

사춘기가 찾아오자 상태는 더 악화됐다. 문학과 책에 대한 애착은 증폭된 반면 그 외의 것들은 무시하는, 상당히 불균형한 인간으로 자라난 것이다. 중학교 3년 동안 '과학과 수학 시험의 답은 모조리 한 번호로 통일한다'는 스스로와의 약속을 결코 어긴 적 없는 나는, 인문계 고등학교에 진학해서는 내 인생에 어떤 승산이나 기쁨도 없으리라는 걸 일찍이 깨달았다. 중학교 졸업을 앞두고 부모님께 두 가지를 제안했다. 첫째는 검정고시, 둘째는 문예창작과가 있는 경기도의 한 예고에 진학하는 것.

둘 중 하나만 골라야지 제3의 길을 제안해서는 안 된다는 게 내가 제시한 협상 조건이었기에 부모님은 그나마 좀 더 무난해 보이는 두 번째 선택지를 받아들였다. 결국 나는 중학교를 졸업하자마자 고향을 떠나 홀로 타향살이를 하게 되었다. 돌이켜보면 그때부터 지금까지 나의 포지션은 한결같았다. 계속 어디론가 떠나고 싶어하는 사람, 혹은 떠나는 중인 사람.

나는 늘 지금과는 다른 무엇인가가 되고 싶었다. 지금 있는 곳이 아닌 다른 곳으로 가고 싶었고 끊임없이 의심하고 스스로를 비

웃으면서도 어딘가에 지금보다 나은 삶이 있을 거라는 믿음을 포기할 수가 없었다. 손에 잘 잡히지 않고 어쩌면 없을지도 모를 미래를 향해 온몸과 마음이 기울어진 채로 살았다.

문예창작과에 진학해 고등학교 3년 내내 원 없이 시와 소설을 읽고 썼다. 다행히 이 정도 재능으로 문학을 했다가는 굶어죽겠다는 걸 빨리 눈치 챘다. '쓰는 사람'으로 살되 꼭 문학이 아니라 다른 가능성을 찾고 싶었던 나는 주로 예술대 진학을 꿈꿨던 동기들과 달리 인문대 국문학과에 입학했다. 대학 시절에는 식민지 문학에 빠져 연구자가 되는 것 외에 어떤 꿈도 꾸지 않다가, 졸업을 한 학기 남겨놓고 갑자기 이대로 연구실에 틀어박혀 늙어갈 수는 없다는 생각을 했다. 세상은 넓고 놀 곳은 많았다. 내 노동력이 경제적 가치로 환산되는 세상, 할 일이 가득한 세상에 뛰어들어 나 자신을 증명해 보이고 싶었다.

그렇게 스물다섯에 처음 기상캐스터 일을 시작했다. 캐스터로 일한 10년 가까운 시간 동안 세 번 이직을 했다. 첫 근무지였던 기상청을 포함해 모든 직장이 내게는 특별했고 오직 그곳에서만 할 수 있는 경험을 하면서 성장했지만 마음 한구석에는 늘 더 큰 조직에서 일해보고 싶다는 갈망이 있었다.

꿈의 직장이었던 KBS에 입사하기만 하면 이 달뜬 마음이 조금 가라앉을까 싶었지만 입사 이후 상황은 또 달랐다. 자리를 옮

미술관에서는 언제나 맨얼굴이 된다

기면 옮기는 대로, 머물러 있으면 머물러 있는 대로 하고 싶은 일, 넘어야 할 산은 계속 생겨났다. 한 고비를 넘으면 다시 한 고비라는 말은 정말이지 그냥 만들어진 말이 아니다.

영화 〈브루클린〉은 더 나은 삶을 꿈꾸며 고향인 아일랜드를 떠나 홀로 미국으로 이주한 여성의 이야기다. 영화의 배경은 1950년대로 종전 이후 유럽 전체가 혼란을 겪고 있었던데다 아일랜드는 산업 사회로 발전하기 전이라 모든 면에서, 낙후돼 있었다. 주인공 에일리스가 나고 자란 곳은 해변가의 작은 시골 마을이다. 아름답지만 질리도록 평화롭고, 영원히 지속될 것 같은 지루함이 감도는 곳. 그곳의 풍경을 보고 있자면 불쑥 이런 두려움이 생겨난다. 에일리스가 평생 저 바다를 건너보지 못하고, 난파와 풍랑의 위험을 감수한다는 게 뭔지 모른 채 살아가면 어쩌나.

재기 넘치고 영리한 에일리스는 형편상 대학에 진학하지 못하고 마을 식료품점에서 일하다, 미국에 살고 있는 한 아일랜드 신부의 도움으로 뉴욕 브루클린에 일자리를 얻게 된다. 그녀는 자신에게 온 기회를 놓치지 않고 고향을 떠나기로 결심한다. 촌뜨기 아일랜드인이 미국에 정착하기란 결코 녹록치 않았으나 에일리스는 성실함을 무기 삼아 점차 자리를 잡아간다. 낮에는 백화점 판매원으로, 밤에는 야간대학 학생으로 미래를 준비했고 이탈리아 이민자인 배관공 토니를 만나 사랑에 빠진다. 토니와의 관계는

그녀가 브루클린을 진짜 '내 집'이라고 느끼는 데 결정적인 역할을 한다. 이제 그녀는 더 이상 무엇인가를 그리워하는 듯한 눈빛을 하지 않는다.

어느 날 언니에게 보낸 편지에서 에일리스는 말한다. "늘 언니와 엄마 생각을 하지만 토니 덕분에 비로소 아일랜드에서 미국으로 오는 바다를 반쯤 건넌 것 같은 느낌이 들어." 그녀는 사랑을 통해 오랫동안 자신을 붙들고 놓아주지 않던 대책 없는 그리움과 이별하기 시작한다. 빨간 볼에 웃는 얼굴이 사랑스러운, 그녀보다 더 일찍 고향을 떠나 이방인의 서러움과 허기에 대해서라면 이미 잘 알고 있는 사내를 통해.

〈브루클린〉은 잔잔하지만 뜨거운 에너지를 품은 영화다. 에일리스는 낯선 도시에서 살아남고자 전력을 다하고, 그녀의 눈물 나는 노력에 화답하듯 브루클린은 마침내 적대감을 거두고 그녀를 받아들인다. 그녀는 그곳에서 친구를 사귀고 사랑하는 사람을 만났으며 진정 하고자 하는 일을 찾는다. 고향이 그녀에게 주지 않았던 모든 것을, 이 도시는 허락했다.

그럼에도 불구하고 영화는 '이주 여성의 성공 스토리'로 전락(?)하지 않는다. 오히려 성공이라 보기엔 에일리스가 사력을 다해 이룬 것들은 지나치게 초라하다. 야간대학교를 우수한 성적으로 졸업하고 경리 자격증을 땄지만 그걸로 당장의 현실을 바꿀 수는 없다. 그녀는 여전히 브루클린 하숙집 신세를 못 벗어났고 토니

역시 에일리스를 신데렐라로 만들어주기엔 턱없이 부족한 형편이다.

영화는 애초부터 에일리스를 성공의 아이콘으로 만드는 데는 관심이 없다. 처음부터 끝까지 일관되게 초점을 맞추는 건 한없이 연약했던 한 여성이 어떻게 자신의 삶에서 '선택하는 자', '책임지는 자'로 우뚝 서는가이다. 이 영화를 사랑할 수밖에 없는 이유가 여기에 있다.

고향에 있을 때 가난한 손님들에게 모욕을 주는 걸 서슴지 않았던 식료품점 주인 밑에서 일하며 역시 가난하다는 이유로 굴욕을 감수해야 했던 에일리스는, 영화가 끝날 무렵에는 완전히 다른 사람이 된다. 이제 그녀는 자기 인생에서 무엇이, 누가 중요한지를 스스로 판단하고 자신이 있을 자리 역시 스스로 결정한다.

언니가 죽은 후 오랜만에 고향을 찾은 에일리스는 마을의 부호인 짐 패럴을 만나 잠깐 마음이 흔들린다. 그가 가진 재력은 고향에서의 안정된 삶은 물론이고 세상의 온갖 곳을 돌아다닐 수 있는 새로운 인생을 보장했다.

그러나 결국 그녀는 짐의 청혼을 거절하는데, 그건 토니 때문이라기보다 에일리스의 삶 자체가 브루클린에 있기 때문이었다. 그녀가 지금까지 쌓아온 것, 앞으로 쌓아갈 것 모두가 그곳에 있었다. 에일리스는 두 번 다시 브루클린을 몰랐던 때의 삶으로 돌

아갈 수는 없을 것이다.

언니의 상을 치르고 미국으로 돌아가는 배 안에서 에일리스
는 한 아일랜드 소녀를 만난다. 몇 년 전 자신처럼 두려움과 기대
가 뒤섞인 얼굴을 하고 미국에서의 삶이 어떤지 묻는 그녀에게
에일리스는 말한다.

향수병이 걸리면 죽고 싶겠지만 견디는 수밖에 도리가 없어요.
하지만 지나갈 거예요. 죽지는 않아요.

그러던 어느 날 갑자기 태양이 뜰 거예요.
바로 알아차리지 못할 수도 있어요. 그렇게 희미하게 다가와요.

그러다 당신의 과거와는 아무 관련도 없는 누군가를 만나게 될 거
예요.
오로지 당신만의 사람을.

그럼 깨닫게 되겠죠. 거기가 당신의 인생이 있는 곳이라는 걸.

나에게 서울은 다른 무엇도 아닌 '나의' 도시다. 이곳에서 일

하고 사랑하는 동안 무엇인가를 성취하고 잃기도 하며 조금씩 성장했다. 때로는 잃은 것도 얻은 것도 없이 그저 처음 그 자리일 뿐이라는 생각도 든다. 이를테면 하루 일과가 끝나고 모든 에너지가 소진된 상태로 텅 빈 밤과 마주할 때.

그런 시간 앞에서는 여전히 속수무책이다. 십수 년 전, 불 꺼진 자취방에서 교복이 마르길 기다리며 새벽의 공원을 내려다보던 열여섯 여고생이 아직도 내 안에 살고 있음을 느낀다. 내일을 기다리면서도 이대로 영영 내일이 오지 않기를 바라던 그 소녀가. 산다는 건 참 한결같으면서도 좀처럼 익숙해지지 않는 일이다.

하지만 다시금 에일리스 식으로 힘을 내보기로 한다. 언제나 중요한 것은 더 멀리, 넓게 뻗는 가지가 아니라 깊은 뿌리에 있지 않던가. 힘든 시간이 모여 결국 뿌리를 튼튼히 하는 중이라고 생각하면 기분이 조금 나아진다. 모든 것이 헛되지는 않을 것이다. 마음이 약해질 때는 한번씩 가족이 있는 고향 생각이 나지만 극중 토니의 말대로 "그러나 고향은 고향But Home is home", 나는 이제 그곳을 그리워할 수는 있어도 돌아가지는 않을 것이다. 어쩌면 이제 나는 서울이 아니라 고향에서 진정 이방인인지도 모른다.

나는 아직 이 도시를, 혼자 겪어야 하는 이곳의 밤을 너무나 사랑한다.

당신을 행복하게 해주고 싶어요

정말로 좋아하는 것은 글로 쓰거나 거리를 유지한 채 대상화하기가 어렵다고 했던가. 영화 〈바르다가 사랑한 얼굴들〉을 이야기하기 위해 책상 앞에 앉아 있는 지금, 나는 그 말이 맞다는 걸 깨닫는다.

그러나 기록하지 않는다는 건 언젠가는 모든 걸 잊게 될지도 모른다는 말과 같기에, 헤매더라도 이 글을 써야 할 것 같다. 나는 아녜스 바르다도, 그리고 그녀의 영화도, 무엇 하나 잊고 싶지 않다.

〈바르다가 사랑한 얼굴들〉은 누벨바그 영화 운동의 기수 중 한 명인 바르다와 세계적인 그래피티 아티스트, 제이알JR의 공동 연

미술관에서는 언제나 맨얼굴이 된다

출로 만들어졌다. 바르다와 제이알은 함께 프랑스 시골 마을을 돌아다니면서 그곳에서 만나는 사람들의 사진을 찍고 건물 외벽에 커다랗게 붙이는 작업을 한다. 영화는 그들의 작업 과정을 비롯해 사적인 대화, 사진의 주인공이 된 이들의 사연 등을 골고루 담고 있다.

〈바르다가 사랑한 얼굴들〉은 외곽에서 살아가는 여러 인물을 보여준다. 여기서 '외곽'은 실제 그들의 거주지가 도심과 거리상 떨어져 있다는 의미이기도 하고 그들이 계층적, 경제적으로 상대적 약자임을 뜻하기도 한다. 철거 직전인 광산촌에 남아 홀로 집을 지키고 있는 자넨, 버려진 천막과 이불 등을 이어 만든 집에서 정부 보조금으로 살아가는 포니와 같은 사람들이 그 주인공이다.

바르다와 제이알은 왜 하필 이들을 선택했을까? 답은 간단하다. 아무도 그들을 주목하지 않기 때문에. 누구도 그들의 이야기에는 별 관심이 없다. 평생을 시골 집배원으로 일하며 아마추어 화가로서 팔지 않는 그림을 그리고 있는 초로의 남성, 염소들을 기르며 정해진 시간에 젖을 짜고 전통 발효 방식으로 치즈를 만드는 여성의 이야기가 대체 뭐가 중요한가? 우리는 그들이 아니어도 보고 듣고 생각해야 할 게 많은, 바쁜 인생을 살고 있다.

바르다와 제이알은 '굳이' 이런 이들에게 발언권을 주고, 덕분에 우리는 우리 곁에 늘 있어왔으나 실제로는 없는 셈이나 마찬가지였던 사람들의 이야기를 듣게 된다. 동시에 사진의 주인공으로

선택된 이들은 건물 외벽에 거대하게 인화되어 있는 자신의 모습을 보고 한동안 잊고 살았던 중요한 사실 하나를 깨닫는다. 이번 삶의 주인공이 다름 아닌 자기 자신이었다는 사실.

그들은 유명 배우처럼 위풍당당하고 확실한 존재감으로 빛나는 사진 속 자신을 올려다보며 눈물을 터뜨리고, 관객은 비로소 이 프로젝트의 핵심이 무엇인지를 알게 된다. 사람들에게 스스로에 대한 긍지를 심어주기, 그리하여 그들의 삶을 더 행복하게 만들어주기.

영화를 찍을 당시 바르다는 여든여덟, 제이알은 서른셋이었다. 예술가라는 공통점 외에는 작업 방식도 세대도 달라 큰 접점이 없어 보이지만 두 사람은 모두 평범한 사람들에게 주인공의 자리를 돌려주는 것을 예술의 중요한 역할 중 하나로 여긴다.

제이알은 국가적 공을 세운 이들이 묻히는 파리 팡테옹 국립묘지 내부 바닥에 4,000명에 달하는 일반 시민들의 사진을 붙이는 작업을 했고 뉴욕 타임스퀘어를 시민과 관광객들의 사진으로 도배하며 도시의 진짜 주인이 누구인지 혹은 누구여야 하는지를 보여준다. 그리고 바르다는, 말할 것도 없이 그녀는 '그 이상'이다. 바르다는 평범함보다도 못한 존재감으로 우선순위에서 한참 밀려나 있는 이들의 목소리에 귀 기울인다. 바로 그들이 자신에게는 최우선이라는 듯.

미술관에서는 언제나 맨얼굴이 된다

작은 존재에 주목하는 바르다의 시각은 그들의 작업을 한층 더 사려 깊게 만든다. 제이알의 주선으로 어느 항만을 찾아간 바르다는 애초 제이알이 점찍어둔 대상이었던 항만 노동자들과 이야기를 나누다 특별한 제안을 한다. 그들이 아니라 아내들의 사진을 찍겠다는 것이다. 이어 화면에는 부둣가에 앉아 있는 세 여인이 등장하고, 바르다는 그녀들에게 당신들의 이야기를 들려달라고 말한다. 뉴스를 비롯한 여러 매체에서 항만 노동자의 이야기를 많이 다루지만 항만 노동자 아내의 이야기는 한 번도 들어본 적이 없다면서.

바르다는 그들에게 어떤 일을 하는지, 강성 노조로 알려진 항만 노동자의 파업 등과 관련해서는 어떻게 생각하고 있는지 등을 묻는다. 이때 회사의 유일한 여성 운전자로 45톤짜리 초대형 트럭을 모는 소피는 이렇게 답한다. "예전 우리 아버지들이 파업한 덕분에 지금의 권리를 얻었다고 생각해요. 그래서 파업을 지지합니다. (우리는) 각자 자기 자리를 지켜야 해요."

바르다가 카메라에 담고자 하는 사람들은 궁극적으로 이런 이들이다. '자기 자리를 지키기 위해' 소신과 신념을 가지고 일상에서 크고작은 투쟁을 하는 사람들. 광산이 문을 닫고 사람들은 하나둘 떠나가고 있지만 끝까지 정부의 개발 정책에 맞서 이주를 거부할 것이라는 자딘, 염소들끼리 싸워 부상을 입고 결과적으로 생산성이 떨어지는 것을 방지하기 위해 염소 뿔을 제거하는 일반적 선택을 하지 않는 농장주. 왜 다른 이들처럼 뿔을 태우지 않느냐

는 질문에 그녀는 이렇게 대답한다.

"글쎄요, 뭔가 합리적으로 설명할 수는 없지만…… 전 염소는 뿔이 있어야 한다고 생각해요. 염소를 동물로 존중한다면 뿔이 있는 대로 온전히 두고 싶어요. 물론 싸우죠. 인간은 안 싸우나요?"

브라보. 우리는 신념이 자본의 논리를 이길 수도 있다는 것을 그녀를 통해 확인한다. 이 말이 너무 거창하다면, 다음과 같이 바꿀 수도 있겠다. '까짓 돈, 덜 벌고 말지.' 그녀는 지금 이렇게 말하고 있는 것이다.

이제 관객들은 사진 속 사람들을 다시 보게 된다. 그들은 더이상 주변부에서 살아가는 약자 혹은 시골의 촌부가 아니고 중심을 지키며 살아가는 삶에 대해서라면 누구보다 잘 알고 있는, 인생의 고수들이다.

초반에는 바르다와 제이알이 영화에 등장하는 많은 이들에게 특별한 경험을 선물한 것처럼 보이지만 후반부로 갈수록 꼭 그렇지만도 않다는 생각이 든다. 이 여정은 분명 둘에게도 많은 것을 남겼다. 함께 작업하는 동안 이들은 다른 모든 동업자들이 그러하듯 의견을 조율하는 과정에서 다투고 토라졌다가 풀어지기를 반복한다. 바르다와 제이알이 공동 작업자 혹은 동료로 시작해 서로를 이해하는 친구로 점차 발전해가는 과정은 영화를 보는 또 다른 재미다. 바르다의 노화 현상을 어디까지나 관찰자의 입장에서 흥미롭게 지켜보던 제이알이 먼저 떠난 남편 자크를 생각하며 처음

으로 눈물을 보이는 바르다를 위로하는 장면, 덧붙여 그녀에게 누구도 예상치 못했던 놀라운 선물을 주는 마지막 장면은 영화의 하이라이트다. 이 선물이 무엇인지는 반드시 영화를 보고 직접 확인해야 한다!

제이알에게 바르다와의 프로젝트가 자신의 예술 세계는 물론이고 세상을 바라보는 지평 자체를 넓히는 과정이었다면, 바르다에게는 좀 더 복합적인 의미를 지닌다. "누구를 만날 때마다 그게 늘 마지막 같아"라는 그녀의 말은, 사랑스러운 버섯머리에 늘 호기심으로 가득한 이 자그마한 여인이 아흔에 가까운 노인이란 사실을 새삼 상기시킨다.

바르다는 작업 대상을 살아 있는 사람으로 국한하지 않고 이미 세상을 떠난 이들로까지 확대한다. 그녀는 해안가에 남겨진, 제2차 세계대전 당시 독일군이 사용했던 콘크리트 벙커에 망자가 된 친구 기 부르댕의 사진을 붙이고 앙리 카르티에 브레송의 묘를 찾기도 한다. 바르다는 이 작업을 통해 새로운 것을 창조하는 동시에 지나온 시간을 애도한다.

바르다는 자신이 사랑하는 일에 평생을 투신해온 '일하는 여성'의 훌륭한 전범이기도 하다. 지난 2019년, 그녀가 아흔 살의 나이로 별세하기 직전에 개봉한 〈아녜스가 말하는 바르다〉는 60년이 넘게 영화 일을 해온 바르다의 과거를 조명한다. 그녀는 극장에 모인 관객 앞에서 자신에게 특히 중요한 의미를 지니는 영화를

소개하고 직업인으로서의 철학 등을 이야기한다.

바르다가 가장 마지막에 언급한 작품은 〈바르다가 사랑한 얼굴들〉이다. 카메라는 모래바람이 자욱한 해변에 나란히 앉아 있는 바르다와 제이알의 모습을 비춘다. "언젠가 제이알과 난, 우리가 모래바람 속에서 사라지는 영화의 엔딩을 상상했던 적이 있어요. 오늘 수다를 그렇게 마쳐야 할 것 같네요. 흐릿하게 사라질게요. 그럼 전 떠납니다." 이 인사를 마지막으로 바르다는 정말로 우리 곁을 떠났다. 흐릿하게, 가볍게, 뒤 도는 법 없이. 삶에 열정을 다했던 건 오직 후회하지 않고 떠나기 위해서였다는 걸 보여주는 그녀다운 퇴장이었다.

바르다와 제이알의 공동 프로젝트는 모두가 기쁠 수 있었던 하나의 기적과 같았다. 거기에는 수혜를 입은 자와 베푼 자가 따로 구분되지 않는다. 내가 받은 선물은 '당신을 행복하게 해주고 싶어요'라는, 각박한 세상 한복판을 헤매는 중에 만난 예쁘고도 낯선 마음이었다.

뒤돌지 않는 마음으로

잭슨 폴록
Jackson Pollock, 1912~1956

내가 나이가 들었다는 걸, 시간이 흐르고 마음이 변했다는 걸 언제 느끼나?

나는 그림 앞에서 종종 그런 경험을 한다. 별로 눈에 들어오지 않던 그림이 어느 날 새롭게 다가오고, 한때 미칠 것처럼 좋아했던 작품이 다시 보니 예전과 같지 않다. 세월의 무상함을, 그림이 알려주는 거다. 폴록 또한 내게 그런 작가다.

잭슨 폴록은 미국 추상 표현주의*를 대표하는 작가로 물감을 흩뿌려 완성하는 '드립Drip' 기법으로 유명하다. 폴록은 캔버스를 이젤에 올려놓고 작업하는 일반적 방식을 따르지 않았다. 그는 캔버스를 바닥에 눕힌 채 그 위를 자유롭게 오가며 색을 뿌리고, 튀

기고, 던졌다. 도발적이고 자유로운 폴록의 작품은 새로운 미술에 목말라 있던 미국 평단과 대중을 열광시켰고 그는 곧 스타 작가로 급부상한다.

놀랄 만큼 감각적이고 새로운 화법에도 불구하고 나는 폴록을 그다지 좋아하지 않았다. 그의 작품은 지나치게 '미국적'이었다. 역동적인 에너지로 가득한 드리핑 회화는 진격하는 자아를 연상시켰다. 거침없고 주저하지 않으며 두려움이 없는 상태. 진지하고 확신에 찬 눈빛으로 대형 캔버스 위를 걸어다니며 화면을 빈틈없이 채우는 폴록의 모습은, 구석구석 모든 곳을 개척하고 점령해야 만족하는 침략자 같았다. 과연 원주민을 몰아내고 남의 땅에 말뚝을 박으며 세를 넓혔던 선조들의 후예다웠다.

지금 돌이켜보면 과도한 거부감이지만, 그때는 내가 아니라 폴록이 과하다고 느꼈다. 넘치게 자신만만한 그의 태도는 왜곡된

◆　1940년 후반에 시작된 미국 미술의 한 흐름. 추상표현주의의 탄생은 당시 사회 분위기와 밀접한 연관이 있다. 1945년 종전 이후 미국은 정신적인 공황 상태에 빠지는 듯하더니 얼마 안 가 유례없는 경제 성장을 이룩한다. 세계 초강대국으로 급부상한 미국에게는 그에 걸맞는 국가 이미지가 필요했다. 추상미술은 자유롭고 세련되며 과거의 틀을 깬다는 점에서 '미국적'이었다. 이를 인식한 미국 정부는 CIA를 비롯한 정보기관까지 동원해 추상표현주의를 적극 밀어준다. 국가 주도 하에 국내외 각종 전시가 열렸고, 이를 통해 추상표현주의의 새로움은 미국의 정체성과 동일시된다. 미국은 공산주의에 맞서 자유민주주의 체제의 우월함을 드러내는 문화적 냉전 무기로 추상표현주의를 적극 활용한다. 동시에 추상표현주의 미술은 유럽 미술의 아류라는 열등감에 시달리던 미국 미술계에 자신감을 불어넣었다. 비로소 '미국적 미학'을 발견한 것이다. 거칠고 반항적이며 진취적인 전후 세대의 감성을 보여주는 폴록의 회화는 그 대표격이었다.

남성성과 야만 사이를 아슬아슬하게 줄타기하고 있었다.

폴록의 유년기는 매우 불안정했다. 아버지 르로이 폴록이 감수성이 풍부하고 현실도피적인 사람이었다면 어머니 캐서린은 생활력 강한 여인이었다. 폴록이 열 살이 채 되기 전에 아버지는 집을 나가 두 번 다시 가족에게 돌아오지 않는다. 캐서린은 한동안 세 아들을 데리고 가출한 남편을 찾아다니는 위태로운 생활을 지속한다.

1930년 폴록은 형 찰스와 함께 뉴욕에 정착한다. 도시의 삶은 폴록에게 맞지 않았고, 그는 우울증과 알코올 중독에 빠져든다. 어느 날 밤 술에 취해 동료 화가 마누엘 톨레지안의 아파트를 찾아간 폴록이 돌을 던져 건물 한 동의 유리창을 죄다 깨버린 일화는, 그가 벌인 기행의 일부에 불과하다.

경제적 궁핍과 불안한 심리 상태에도 폴록은 그림을 계속 그리지만 1940년 초까지도 이렇다 할 성과를 거두지 못한다. 그러다 1945년 러시아계 미국인이자 역시 화가였던 리 크래스너와 결혼한 뒤 그의 인생은 크게 달라진다.

활발하게 작품 활동을 하던 리는 결혼 이후 자신의 일보다 폴록을 내조하는 데 더 힘쓴다. 부부는 도심을 벗어나 롱 아일랜드 스프링스에 둥지를 틀고, 폴록은 통제와 간섭, 보살핌을 오가며 헌신하는 리의 곁에서 점차 안정을 찾아간다. 1948년부터 2년 동

안은 술을 한 방울도 입에 대지 않았고 헛간을 개조해 만든 작업실에서 대표작들을 줄줄이 탄생시킨다.

스프링스로 이사한 지 얼마 안 돼 제작한 〈희미하게 빛나는 물질〉은 건강하고 밝은 기운으로 가득하다. 경쾌한 노랑과 부드러운 크림색이 조화를 이루는 화면은 이 시기 폴록의 심리 상태가 한결 좋아졌음을 보여준다. 그는 〈새〉, 〈비밀의 수호자〉처럼 상징적이고 원주민 미술의 영향을 받은 전작에서 벗어나 새로운 방향으로 나아가고 있었다.

1947년부터는 작품 제작 방식이 완전히 바뀐다. 거대한 캔버스를 바닥에 눕히고 드리핑 회화를 만들기 시작한 것이다. 캔버스 전면을 페인트로 뒤덮는 그의 '올 오버All over' 기법은 중심이 없는 그림을 탄생시켰다. 관객은 그림에서 무엇이 중요하고 덜 중요한지, 어떤 부분에 보다 집중해 감상해야 하는지 방향을 잃는다. 폴록의 작품 앞에서는 지식도 관념도 상식도 필요없다. 오직 관람자의 직관과 자유로운 시선이 요구될 뿐이다. 그림을 그린 사람도 감상하는 사람도 기존 방식을 탈피하는 것. 바로 이것이 그의 작품이 지닌 급진성이다.

폴록의 거대한 캔버스는 해방감을 불러온다. 그의 드리핑 회화는 대체로 큰데, 〈여름철: No.9A〉의 경우 가로 폭이 무려 5.5미터에 달한다.

작품을 제작하는 동안 폴록은 캔버스 위를 걷고, 멈추고, 가로

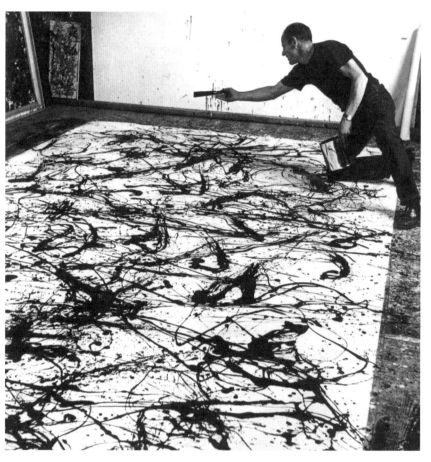

플록이 드립 페인팅을 제작하는 모습

잭슨 폴록, 〈새〉

지르며 과감함과 신중함을 오갔을 것이다. 폴록은 적어도 그 순간 만큼은 완전히 그 시간 '안에' 살았다. 해결하지 못한 현실의 여러 문제도 그림을 그릴 때만큼은 그를 괴롭히지 못했다. 몰입에서 오는 완벽한 자유. 내가 그런 걸 언제 느꼈었는지 잘 기억나지 않는다.

〈가을의 리듬: No.30〉은 황혼의 햇살처럼 따스하고 우아한 황갈색 바탕 위에 힘찬 리듬을 만들어낸다. 금빛 페인트는 바탕과 조화를 이루며 흰색과 검은색 페인트를 부드럽게 감싼다. 색

미술관에서는 언제나 맨얼굴이 된다

잭슨 폴록, 〈희미하게 빛나는 물질〉

의 뒤엉킴은 흘러내리는 유성우 같기도 하고 신비로운 우주 같기도 하다.

이십대에 나는 〈가을의 리듬: No.30〉을 보면서 혼란과 무질서를 떠올렸다. 엉킨 페인트는 어디서부터 풀어나가야 할지 모르는 꼬인 그물 같았다.

지금은 다르게 읽힌다. 그의 작품은 뒤돌지 않으며 사는 사람이 남긴 흔적 같다. 얽히고설킨 색색의 실타래는 그때그때 판단에 따랐던 무수한 선택의 결과다. 폴록은 자신이 의지를 가지고 어딘

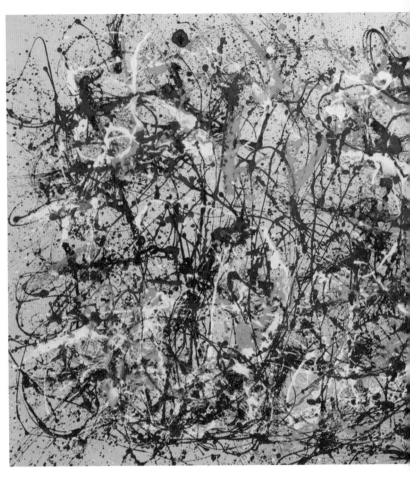

잭슨 폴록, 〈가을의 리듬No:30〉

가로 페인트를 내던지면, 그 절반은 우연의 몫이라는 걸 잘 알고 있었다. 그는 캔버스 위에서 한 번도 뒤를 돌아보거나 후회한 적이 없다. 드리핑 기법의 특성상 이미 지나온 길을 되짚어 돌아가

미술관에서는 언제나 맨얼굴이 된다

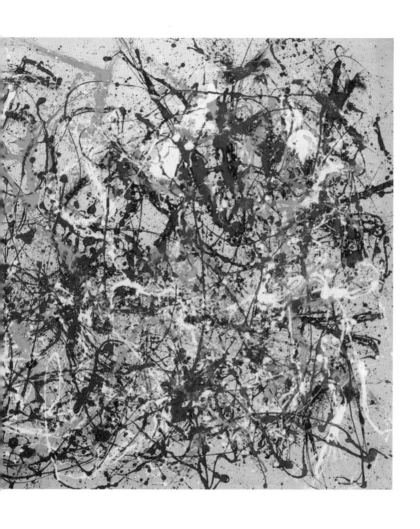

오류를 지우거나 수정하는 것은 불가능하다.

　틀렸다면 틀린 곳에서 다시 시작하면 된다. 이미 일어난 일은
어떻게 해도 없던 일이 될 수 없고, 누구도 상처받지 않았던 때로

돌아갈 수도 없다. 우리가 할 수 있는 건 새로운 직관과 믿음으로 다음 색을 선택해 힘껏 그것을 던져 보내는 일이다. 그렇게 또 내일을 향해 나아가면 그뿐이다.

추상 작품을 본 사람들은 종종 "저런 건 나도 하겠다"라고 말한다. 그러면 나는 꼭 말해준다. "너 못해." 아무렇게나 페인트를 끼얹어놓은 것 같고 연필로 찍찍 그어놓은 듯한 화면이 무성의한 장난처럼 느껴질 수는 있다.

그런데 캔버스에 직접 붓을 대지 않고도 크기가 제각각인 페인트 방울을 만들어내고, 비처럼 별처럼 쏟아진 색의 흔적으로 새로운 우주를 만들어내는 작업이, 정말 아무나 할 수 있는 일일까?

화가로 인정받으며 안정된 삶을 찾아가는가 싶었던 폴록의 행복은 오래가지 못했다. 1950년 다시 술을 마시기 시작했고 끝내 작업 부진을 극복하지 못한다. 1955년에는 폴록의 명성을 이용하기 위해 접근한 젊고 아름다운 화가 지망생, 루스 클리그먼과 불륜에 빠진다. 상처받은 리는 파리로 떠나버리고 폴록의 우울증과 충동 기질은 악화됐다. 정서적으로 완전히 무너진 폴록은 어느 날 밤 자동차로 나무를 들이받고 현장에서 즉사한다. 그의 나이 마흔넷이었다.

짧았던 삶, 그보다 훨씬 더 짧았던 행복했던 시절. 폴록이 심리적으로 가장 안정적이었던 시기에 그려진 드리핑 회화는, 그래서인지 삶을 향한 긍정과 약동하는 에너지로 가득하다.

끝까지 살아남은 이는 누구였을까?

아르테미시아 젠틸레스키

Artemisia Gentileschi, 1593~약 1654

얼마 전 누군가 내게 이런 말을 했다. 페미니즘에 부정적이지는 않지만 요즘 돌아가는 상황을 보면 개탄스럽다고. 인생을 열심히 살지도 않으면서 불평불만만 한가득 늘어놓는 것은 좋지 않으며, 문제에 대해서 말하려면 반드시 '대안'이 있어야 한다고. 최대한 침착하고 논리적으로 그의 주장에 답하려 했으나, 자꾸만 가슴이 뜨거워지고 감정이 격양되는 게 느껴졌다.

나는 그에게 되물었다. 여성이 자신이 겪은 차별이나 부당함을 이야기하려면 '인생을 열심히 사는 사람이라야' 한다는 자격요건이 붙는 거냐고. 그렇다면 '열심히 산다'의 기준은 무엇이고, 누가 판단하는 거냐고.

그 사람의 말은 여러 가지로 내게 생각할 거리를 안겨줬다. 먼저 '페미니즘에 부정적이지는 않지만'이라는 전제가 붙는 경우 말과는 달리 그것을 고깝게 여기는 경우가 많다는 걸 다시 확인했다. '불평불만'이라는 단어가 이를 증명한다. 그에게 페미니스트들의 발언은 정당한 권리에 대한 주장이라기보다 비생산적인 말들을 감정적으로 늘어놓는 행위, 그러니까 '시끄럽게 떠드는 소리'로 인식되고 있었다. 사실 침묵을 깨고 시끄럽게 떠드는 것이야말로 용기가 필요한 일인데 말이다.

또 하나는 '대안'이다. 문제를 지적하려면 반드시 대안이 있어야 한다는 주장은 참 그럴싸하게 들린다. 그러나 어떤 이들은 도저히 대안까지 생각해낼 수 없을 만큼 극한의 상황에 놓여 있고, 대안을 제시하는 일이 꼭 문제를 제기한 당사자 개인의 책무여야 하는 것도 아니다. 또한 조금 더 생각해보면 이러한 주장이 많은 경우 발언하고자 하는 이의 입을 틀어막는 도구로 쓰이는 건 아닌지 되묻지 않을 수 없다.

한 사회의 여러 유의미한 변화는 누군가의 최초 고백, '말하기'에서 촉발된 경우가 많다. 일본의 프리랜서 저널리스트인 이토 시오리는 일본 미투 운동의 상징과 같은 인물이다. 그녀는 기자 지망생이던 2015년, 당시 TBS 워싱턴 지국장이었던 야마구치 노리유키에게 성폭행을 당했다. 이토는 경찰에 피해 사실을 알렸지만 수사는 부진했고 2016년 도쿄지방검찰청은 불기소 처분을 내린

미술관에서는 언제나 맨얼굴이 된다

다. (참고로 야마구치는 아베 신조 총리의 측근이다.)

이후 이토는 자신의 얼굴과 이름을 공개하며 피해 사실을 적극적으로 알리기 시작한다. 야마구치와의 만남과 사건 당일의 상황, 소송 과정에서 겪은 2차 피해 등을 상세히 기록한 그녀의 책 《블랙박스》는 우리나라에도 번역 출간되었다.

결국 그녀는 2019년 12월 민사소송에서 승소했다. 도쿄지방재판소는 합의된 성관계가 아니었다는 이토 시오리 측의 주장에 보다 신빙성이 있다고 판결했다. 이토가 처음 고소장을 제출했던 2015년 이후 무려 4년 만의 일이다. 형사소송에서 패소한 후 그녀가 법원의 판결에 굴복했더라면 일어나지 않았을 일이었다.

이토는 재판을 통한 발언권이 박탈당하자 스스로 자신의 '말할 권리'를 행사한다. 그녀는 더 이상 수사기관이나 공권력에 기대지 않고 외신을 비롯한 각종 국내외 매체 인터뷰, 책 출간과 원고 기고 등을 통해 직접 이야기함으로써 자신의 삶뿐 아니라 성폭행 피해자를 대하는 일본 사회의 위선적이고 폐쇄적인 태도에 변화를 일으켰다.

나는 이런 식의 발화 행위, 개인의 고백들이 모이고 모이면 사회 인식이 바뀌고 제도가 만들어져 결국은 세상을 바꿀 수 있다고 믿는다. 누군가는 너무 순진한 믿음이라고 말할지도 모르지만 내가 볼 땐 '작은 것들의 힘'을 믿지 않는 태도야말로 세상 무서운 줄 모르는 순진하고 오만한 자세다.

: 성폭력 피해 생존자, 아르테미시아 젠틸레스키 :

미술계에도 자신이 겪은 부당함과 고통을 고발하고 드러내는 작품들이 있다. 특히 여성 작가들은 여러 형태의 성적 억압이나 폭력의 기억을 작품에 반영하는 경우가 많다.

미국의 사진작가 낸 골딘은 남자친구로부터 폭행당해 멍이 들고 안구에 피가 가득 찬 자신의 모습을 찍었고, 프리다 칼로는 자신의 여동생과 불륜을 저지르는 등 구제 못할 바람기를 지닌 남편 디에고 리베라에게 받은 고통을 그림으로 남기기도 했다. 영국 작가 트레이시 에민은 열세 살에 성폭행을 당하고 이후 두 번의 낙태를 겪는 등 남성들과의 관계에서 생긴 트라우마, 애정결핍과 같은 불완전한 내면을 스스럼없이 드러낸다.

작품으로 자신의 불행했던 시간을 이야기하는 많은 작가들의 대모 격이라 할 수 있는 이는 17세기 화가 아르테미시아 젠틸레스키다. 아르테미시아 젠틸레스키는 당대의 유명 화가였던 아버지 오라치오 젠틸레스키의 화실에서 그림을 공부하며 화가의 꿈을 키워간다. 그러던 어느 날 아버지의 친구이자 역시 화가였던 타시가 그녀를 강간하고 그 뒤로도 몇 달 동안 결혼을 빌미로 같은 일이 반복된다.

당시 로마 사회에서 여성의 처녀성은 당사자는 물론이고 한 집안의 명예를 좌우하는 요소였다. 처녀를 강간하면 처녀가 아닌

이를 강간했을 때보다 형량이 늘어났고, 더 기이한 것은 만약 그 처녀와 결혼을 한다면 강간을 용서받을 수 있었다.

타시는 아르테미시아와 그녀의 아버지 오라치오에게 결혼을 약속하지만 그는 엄연한 유부남이었다. 이 사실을 알게 된 오라치오는 결국 타시를 고발한다. 법원은 이 사건을 일반 강간이 아닌 '처녀 강간'으로 분류했고 모든 초점은 아르테미시아의 처녀성에 맞춰졌다.

아르테미시아는 처녀성을 잃었음을 증명하기 위해 공증인의 입회하에 수치심을 안겨주는 부인과 검사를 받아야 했다. 법정에서 증언할 때는 손가락 마디가 으스러질 때까지 조이는 고문을 당했다. 극한의 고통을 겪고도 증언을 번복하지 않는다면 그녀의 말이 진실일 수 있다는, 지금으로선 좀처럼 납득하기 힘든 17세기식 수사법이었다.

그럼에도 재판은 그녀에게 불리한 방향으로 흘러갔다. 타시는 증인들을 매수해 자신에게 유리한 증언을 하도록 지시했고 아르테미시아가 평소 행실이 바르지 않기로 유명했으며 자신이 첫 남자가 아니라는 주장을 한다. 성 스캔들에서 피해자의 행실을 문제 삼는 태도는 400년 전이나 지금이나 가해자의 주된 전략 중 하나다. 우여곡절 끝에 타시는 결국 유죄를 선고받지만 후원자의 도움으로 터무니없이 적은 형을 받고 풀려난다.

재판 종료 후 아르테미시아는 삼류 화가 피에란토니오와 서둘러 결혼식을 올린다. 이후 로마를 떠나 남편의 고향인 피렌체에 정착하는데, 이 시기부터 그녀의 대표작들이 연달아 탄생한다. 그중 하나가 바로 〈홀로페르네스의 목을 베는 유딧〉이다. 유딧은 구약성서에 등장하는 영웅으로, 아시리아의 장수 홀로페르네스의 군대가 쳐들어오자 적진에 들어가 그를 유혹한 뒤 잠든 그의 목을 베어 돌아온다. 유딧의 이야기는 여러 화가들에게 영감을 줬고 그녀를 주제로 한 많은 작품이 그려졌다.

아르테미시아가 그린 유딧은 다른 작가들의 그것과는 확연히 다르다. 그녀는 홀로페르네스가 살해당하는 '바로 그 순간'에 집중하는데, 이는 보티첼리, 루벤스, 조르조네, 루카스 크라나흐 등 이전 화가들과는 완전히 다른 접근법이다. 이들은 모두 살인이 끝난 뒤, 그러니까 모든 상황이 종료된 이후의 모습을 그렸다. 이때 유딧은 피 한 방울 튀지 않은 고운 옷을 입은 채 평온한 얼굴로 홀로페르네스의 머리를 들고 있다. 가장 결정적이고 잔혹한 장면을 교묘히 숨김으로써 그들의 유딧은 '잔인하고 끔찍한 여자'라는 오명을 피할 수 있었다.

아르테미시아의 작품은 극적인 명암 대비와 구성 때문에 자주 카라바조의 작품과 비교되지만, 카라바조와 아르테미시아가

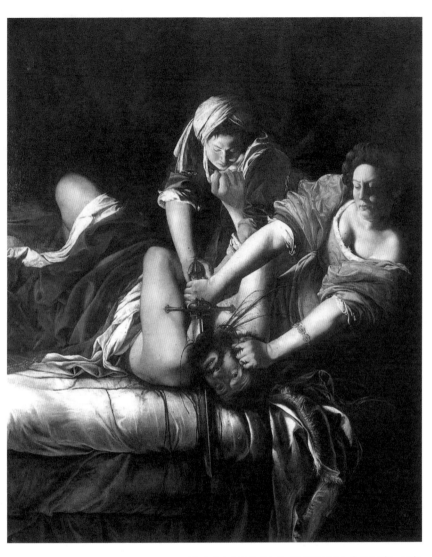

아르테미시아 젠틸레스키, 〈홀로페르네스의 목을 베는 유딧〉

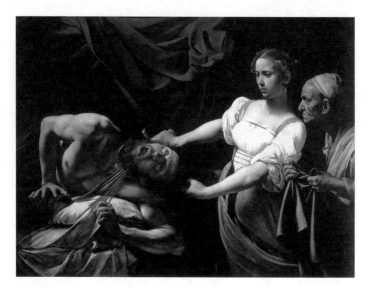

카라바조, 〈홀로페르네스의 목을 베는 유딧〉

그린 유딧 사이에는 결정적인 차이가 있다. 카라바조는 앳된 티를 벗지 못한 소녀로 유딧을 묘사했다. 그녀는 홀로페르네스의 목을 베는 순간 얼굴을 찡그리며 주저한다. 오히려 유딧보다 그녀의 늙은 하녀가 더 결의에 찬 모습이다. 반면 아르테미시아가 그린 유딧은 홀로페르테스의 목을 베는 것을 조금도 주저하지 않는다. 탄탄한 팔로 적의 머리를 누르고 미간을 찌푸린 채 집중하는 얼굴은 자신이 무엇을 하고 있고, 해야만 하는지를 정확히 아는 이의 모습이다.

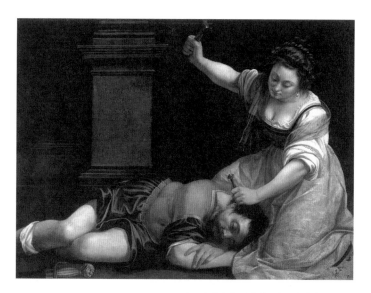

아르테미시아 젠틸레스키, 〈야엘과 시스라〉

여타의 작품이 유딧과 함께 적진에 들어간 하녀 아브라를 늙은 여인으로 표현한 것과 달리 아르테미시아의 그림에서는 유딧과 비슷한 또래로 그려진다는 점 또한 흥미롭다. 그녀에게는 인생을 더 산 노인의 가르침이나 조언이 필요하지 않다. 그런 것 없이도 그녀는 하기로 마음먹은 일을 끝낼 수 있다.

유딧은 물론이고 아르테미시아의 작품 속 여성들은 범상치 않은 운명을 산다. 권력자에게 강간당한 뒤 남편에게 복수해줄 것을

부탁하며 자살한 고대 인물 루크레티아, 이스라엘과 가나안이 전투 중일 때 가나안의 군대장 시스라의 관자놀이에 말뚝을 박아 죽인 야엘 등 그들은 남성을 잔혹하게 죽이거나 스스로 자결한다. 둘이 함께 존재할 수는 없다는 듯. 네가 죽거나 내가 죽거나, 선택할 수 있는 길은 오직 이것뿐이라는 듯.

아르테미시아에게 그림은 타시를 비롯한 불특정 다수에게 가하는 복수였을까? 그녀는 그림을 통해 의중을 내비치고 과거의 상처를 치유하는 동시에 자신에게 영원히 치유 불가능한 상처가 있음을, 어떻게 해도 떨쳐낼 수 없는 기억이 있음을 역설하는 듯하다.

: 17세기 싱글맘이 되다 :

강간이라는 일생의 사건으로 아르테미시아는 주변 사람들을 새롭게 바라보게 된다. 특히 그녀는 자신의 두 보호자, 아버지와 이웃 여인 투치아에게 심각한 배신감을 느낀다. 투치아는 이른 나이에 엄마를 떠나보낸 아르테미시아가 엄마처럼 따르던 인물로, 아르테미시아의 가족과 한 건물에 살고 있었다. 그녀는 후에 타시의 사주를 받고 강간을 방조했다는 혐의로 법정에 선다.

투치아는 자신의 혐의를 벗기 위해 아르테미시아가 타시와 사랑에 빠져 모두를 속이고 자발적으로 밀회를 즐겨왔을 가능성을

시사하는 등 아르테미시아에게 불리한 증언을 서슴지 않는다. 아르테미시아가 법정에서 한 첫 번째 진술이 타시가 아니라 투치아를 비난하는 내용이었다는 걸 감안하면, 그녀의 배신감과 상처가 얼마나 컸는지 짐작할 수 있다.

아버지 오라치오는 강간 발생 직후 즉각적으로 대응하지 않고 몇 달이 지난 다음에야 고소를 한다. 여기에는 몇 가지 설이 있다. 오라치오의 주장대로 정말 그가 강간 사실을 몰랐기 때문일 수도 있고, 타시가 딸과 결혼만 한다면 문제될 것이 없다고 생각하다가 그의 부인이 살아 있음을 알게 되자 뒤늦게 고소했다는 설도 있다. 사실이 어떻든 실제 합의 과정에서 오라치오가 딸의 고통보다 합의금과 자신의 명예회복에 더 신경을 쓴 것은 사실이다.

부모도, 부모처럼 따랐던 이도 결정적인 순간 등을 돌리는 것을 보며 아르테미시아는 자신을 도울 사람은 결국 자신밖에 없다는 걸 절감하지 않았을까. 나를 지켜줄 사람은 오직 나 하나뿐이라고, 살아남으려면 강해져야 한다고 말이다.

고통스러웠던 시간이 일단락되고 아르테미시아는 피렌체에서 화가로 승승장구하지만, 그녀의 결혼 생활은 그다지 행복하지 않았던 듯하다. 경제적 능력이 거의 없는 것은 물론이고 심각한 낭비벽이 있었던 남편 때문에 아르테미시아는 늘 빚에 허덕였다. 이 시기 그녀가 자신의 후원자이자 미켈란젤로의 조카이기도 했던 부오나로티에게 쓴 편지를 보면 가불을 요청하거나 돈을 빌려

달라는 내용이 종종 등장한다.

피에란토니오는 주로 아르테미시아의 이름으로 돈을 빌리거나 물건을 외상했기에 채무자가 제기한 크고 작은 송사에 시달리는 건 그녀의 몫이었다. 견디다 못한 아르테미시아는 1619년 피렌체의 대공 코지모 2세에게 서한을 보내 자신은 피에란토니오가 진 빚에 대해 아는 바가 없고, 그의 채무로부터 벗어나게 해달라 간청한다. 그간 자신은 이 문제로 충분히 고통받았다는 말과 함께.

결국 아르테미시아의 청이 받아들여지고 그녀는 이듬해에 고향인 로마로 돌아간다. 피에란토니오와의 결혼 생활을 정리한 아르테미시아는 로마에서 딸 프루덴자를 홀로 양육하며 살아간다. 1624년의 부동산 문서에 따르면 이 시기 그녀는 자신의 이름으로 집을 소유했으며 두 하인을 거느렸다. 당시로서는 드물게 경제적으로 자립한 여성이 된 것이다.

아르테미시아는 1639년 〈회화의 알레고리로서의 자화상〉을 그린다. 한 손에 팔레트를 끼고 과하게 몸을 튼 채 그리는 일에 집중하는 자신을 그 자체로 '그림'이라 명한 것이다. 그림을 통해 현실을 견뎠던, 오직 그림으로 살았던 이에게 어울리는 말이다. 그녀는 마지막까지, 자신이 누구인지 스스로 말하기를 주저하지 않는다.

아버지 오라치오는 물론이고 타시 역시 '잊힌' 작가가 됐지만 아르테미시아의 그림은 분명한 존재감으로 오늘날까지 많은 이

미술관에서는 언제나 맨얼굴이 된다

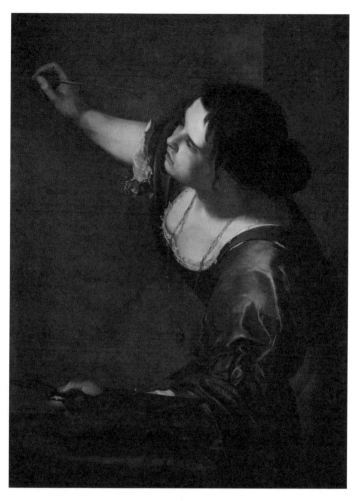

아르테미시아 젠틸레스키, 〈회화의 알레고리로서의 자화상〉

들의 마음을 흔든다. 마지막까지 살아남은 사람이 다른 누구도 아
닌 그녀가 될 것임을, 누가 짐작이나 했을까.

더 이상 젊고 아름답지 않더라도

쿠엔틴 마시스
Quentin Massys, 1466~1530

영화 〈클라우즈 오브 실스마리아〉는 나이 들어가는 것의 의미를 이야기하는 작품이다. 20여 년 전 젊고 매력적인 여성 시그리드 역할로 화려하게 데뷔해 스타덤에 올랐던 마리아(줄리엣 비노쉬)는 리메이크작에서 시그리드의 상대역인 헬레나를 맡아줄 것을 제안받는다. 헬레나는 시그리드를 사랑해 그녀에게 집착하고 결국은 파멸에 이르는 중년 여성이다. 영원한 시그리드로 남고 싶었던 마리아는 처음에는 제안을 거절하지만 매니저 발렌틴(크리스틴 스튜어트)의 설득 끝에 출연을 수락한다.

그러나 연극 준비는 순탄치 않다. 헬레나와 비슷한 연배로 접어든 마리아는 어느새 자신이 시그리드보다 헬레나에게 공감하고 있음을 깨닫는다. 한때 젊음이라는 막강한 무기로 무대뿐 아니

라 실제 인생에서도 빛나는 주인공 역을 맡았던 그녀가, 이제는 사람들이 조롱하고 무시하는 '늙은 여자' 헬레나가 된 것이다.

여기에 시그리드를 연기하는 할리우드의 트러블 메이커, 조앤(클로이 모레츠)이 결정타를 날린다. 극의 흐름상 엔딩 장면에서 헬레나의 존재감을 조금 더 부각시키는 쪽으로 연기를 하는 게 어떻겠냐고 조언하는 마리아에게 조앤은 황당하다는 듯 답한다.

"그 타이밍에 누가 헬레나에게 신경을 써요? 이미 볼 장 다 본 여자인데."

'아, 뭐래?' 하는 표정을 굳이 숨기지도 않는 이 어린것의 싸가지에 마리아보다 더 분노하는 나 자신을 보며 문득 깨달았다. 내가 영화 내내 마리아에게 공감하고 있었다는 걸.

기상캐스터로 일하는 동안 어쩔 수 없이 나이를, 외모를 의식하며 살았다. 매 순간 노화를 걱정하며 전전긍긍했던 것은 아니지만 그것으로부터 완벽히 자유롭지도 못했다. 후배들이 들어올 때마다 누군가 농담조로 "이야, 세라도 옛날엔 저렇게 상큼했는데"라고 꼭 한마디를 덧붙이면, 날이 바짝 서 "내가 더 나은데?"라고 받아친 적도 있다. 지금 생각해도 볼썽사납다.

업무 미팅 자리에서 처음 만난 이가 내 나이를 듣고 깜짝 놀라며 "아, 그렇게 어리신 건 아니구나. 동안이시니까 괜찮아요"라고 말할 때는 '그렇게' 어린 건 몇 살부터를 말하는 건지, 그럼 실제 나이는 괜찮지 않다는 건지 짚고 넘어가고 싶었다. 흘겨보는 마음

으로 돌아선 뒤 거울을 꺼내 '동안이긴 하지.' 혼잣말을 하며 볼을 톡톡 두드리고 있자면 문득 내가 뭐 하고 있나 싶기도 했다. 나는 무엇을 기분 나빠하고 무엇을 좋아한 걸까. 이게 그럴 일인가?

조앤이 마리아를 무시하는 장면에서 분노한 건 그 무시가 젊음 앞에서 완벽하게 '패배'한 것처럼 느껴졌기 때문이다. 젊음은 언제나 늙음보다 좋은 것이고 지는 쪽은 늙음일 수밖에 없을까. 나이 든다는 게 승리도 패배도 아닌, 어디까지나 현상 그대로 존재할 수는 없을까. 일어나야 할 일이 일어나는 중이라고 여기면서 말이다.

마리아는 여전히 젊고 아름다웠던 시절을 살고 있고 좀처럼 꿈에서 깨고 싶어하지 않는다. (적어도 영화의 중반부까지는 그렇다.) 10여 년 전 자신에게 열렬히 구애했던 동료 배우와 마주치자 묻지도 않은 호텔 룸 넘버를 알려주지만, 그는 찾아오지 않고 마리아는 홀로 객실에 앉아 밤을 보낸다. 그녀는 모든 게 옛날 같지 않음을 서서히 깨달아간다.

영화뿐 아니라 미술에서도 '나이'와 '노화'는 꾸준히 다뤄지는 주제 중 하나다. 이때도 역시 남성보다는 여성의 늙음이 훨씬 문제가 된다. 쿠엔틴 마시스의 〈늙은 여자〉는 노골적으로 나이 든 여성을 조롱의 대상으로 삼는다. 그림 속 여인은 남자인지 여자인지 잘 구분되지 않는 얼굴과 이미 탄력을 잃은 지 오래인 주름진 피부에도 불구하고 여자이기를 포기하지 않는다. 처진 가슴을 한

미술관에서는 언제나 맨얼굴이 된다

껏 모아 드러내고 약혼을 상징하는 붉은 꽃을 손에 들고 있는 모습에서는 여전히 누군가를 유혹하고 싶어하는 마음이 느껴진다.

그림의 의도는 명백하다. 인간이 경계해야 할 여러 악덕을 자주 풍자했던 쿠엔틴 마시스는 늙은 여자가 주제도 모르고 설쳐대는 꼴을 비웃는 동시에 비난하고자 했던 것이다. 더 이상 젊지도, 아름답지도 않은 여성의 욕망은 이렇게 단죄할 대상이 된다.

혹자는 어디까지나 지혜롭게 늙지 못한 모습을 풍자하기 위함이었을 뿐 이 그림에서 여성혐오나 성차별적 시각을 지적하는 건 과한 해석이라고 말한다. 그렇다면 어리석은 인간의 표본으로 택한 대상이 왜 하필 '여자'이고 그중에서도 '늙은 여자'인가.

〈늙은 여자〉는 원래 두폭화로 제작됐다. 하나가 〈늙은 여자〉이고 그와 짝을 이루어 나란히 배치된 또 다른 작품은 〈늙은 남자의 초상〉이다.

〈늙은 남자의 초상〉에서는 늙음 자체가 부정적으로 그려지지 않는다. 추파를 던지는 여성을 만류하는 듯한 남성의 단호한 손짓과 근엄한 표정은 정도를 아는 지혜로운 인간의 모습을 하고 있다. 남성의 나이 듦은 성숙과 지혜의 표지가 될 수 있지만 여성의 노화는 좋은 면보다 나쁜 면이 훨씬 더 많다는 의미일까. 아니면 나이 들수록 여성은 품위를 잃지 않도록 스스로를 더 잘 단속해야 한다는 교훈을 주고 싶었던 걸까.

뭐가 됐든 적어도 이 그림이 남성과 여성의 나이 듦을 상반된

쿠엔틴 마시스, 〈늙은 여자〉

시각으로 바라보고 있는 것만큼은 분명하다.

　남성의 노화에는 유독 관대했던 쿠엔틴 마시스의 시각은 우리 시대에도 유효하다. 가령 마흔이 넘은 남성이 여자는 서른다섯을 넘기면 많은 조건을 포기해야 결혼할 수 있다는 말을 감히 내뱉는 식이다. 그 남성이 미혼일 경우 "그럼 당신은?"이라고 되물으면 "나는 아직 괜찮지"라는 답을 한다던가, 남성의 뱃살에는 한없

쿠엔틴 마시스, 〈늙은 남자의 초상〉

이 너그러우면서 여성들의 그것 앞에서는 자기관리 부족을 운운한다거나. 우리는 이런 모습을 꾸준히, 어렵지 않게 목격해왔다.

그러나 언제까지 그들과 별다를 바 없는 시각으로 나의 나이듦을 대할 수는 없다.

다시 〈클라우즈 오브 실스마리아〉로 돌아가, 마리아는 헬레나를 연기하는 동안 자신이 이제 더 이상 예전의 아름다운 시그리드

가 아님을 절감한다. 그러나 이것이 마리아가 알게 된 전부는 아니다. 마리아는 그 옛날 자신이 시그리드였던 시절 은근히 무시하고 경멸했던, 헬레나를 연기한 배우의 마음 또한 이해하게 된다. 그녀는 결국 고독과 절망을 이기지 못하고 실제 삶에서 자살을 택했다.

마리아는 다른 방식으로 나아간다. 그녀는 자신을 섭외하기 위해 찾아온 영화 관계자에게 조앤을 추천한다. 마리아는 젊음과 인기를 믿고 오만하게 구는 조앤을 더 이상 질투하지도, 미워하지도 않는다. 헬레나를 이해했으니 지금의 시그리드인 조앤 역시 이해할 수 있다. 그녀의 나이가, 세월이 가능하게 한 변화다.

시간은, 인생은 종종 이런 식으로 우리에게 응답해온다.

전쟁기념관을 거닐다

: 첫 질문 :

어느 해 봄, 매일 출근하다시피 전쟁기념관을 찾았다. 당시 나는 대학원 수업의 일환으로 전시 공간 한 곳을 골라 연구 중이었다. 하고많은 곳 중 전쟁기념관을 택한 이유는 순전히 이름 때문이다. 전쟁을 기념한다니. 생각할수록 의아했다. 전쟁이 기념할 만한 건가? '기억'까지는 이해해보겠는데…….

몰라도 사는 데 아무 지장 없는 시답잖은 생각을 하며 혼자 전쟁기념관 벤치에 앉아 있노라면 한숨이 절로 나왔다. 이 좋은 날 들여다보고 있는 게 K-1 전차니 B-52D 폭격기니 상륙장갑차니 하는 것들이라니. 그렇게 내 봄날이 가고 있었다.

전쟁기념관은 1994년 6월 처음 대중에 모습을 드러냈다. 기념관이 공식 개관한 건 김영삼 정부가 들어선 뒤였지만 기념관 건립을 기획하고 본격 추진한 건 노태우 정부였다. 노태우 전 대통령은 취임 직후 전쟁기념관 건립에 특별한 관심과 의지를 표명했고 이후 관련 사업은 급물살을 탄다. 1988년 12월 정기국회에서 '전쟁기념사업회법'이 제정된 것을 시작으로 이듬해에는 국방부 산하에 사업회가 설립됐고 1990년에는 기공식을 열고 공사에 착수한다.

전쟁기념관은 선사시대, 삼국시대, 고려와 조선을 거쳐 일제 강점기, 근현대에 이르기까지 한반도에서 벌어졌던 주요 전쟁을 모두 다루고 있다. 그러나 가장 많은 공을 들여 보여주고 있는 것은 단연 한국전쟁이다. 애초 노태우 정부에서 전쟁기념관을 설립한 목적도 한국전쟁을 전후세대에게 알리고, 올바른 반공 안보관을 재정립한다는 데 있었다. 즉 전쟁을 겪지 않은 세대에게 한국전쟁을 어떻게 기억하고 정의해야 하는지를 알려주는 일종의 가이드 역할을 하고자 한 것이다.

개관한 지 20년이 훌쩍 넘은 지금까지도 전쟁기념관은 본분을 잊지 않고 있는 듯하다. 정권의 성격에 따라 다소 부침은 있을지 모르나 후세들을 교육하겠다는 열의는 점점 강해져 2014년에는 어린이 박물관까지 개관했다.

그러나 '호국영령들을 기리고 전쟁의 교훈을 새겨 평화가 얼

마나 소중한 것인지 깨닫게 해주고자' 한다는 기념관 측의 설명에도 불구하고 나는 그곳을 드나들며 가장 원론적인 질문을 던지지 않을 수 없었다. 바로 전쟁기념관의 존재 이유다. 전쟁기념관을 건립하는 데 든 비용은 1,246억 원에 달하고 지금도 연간 백억 원가량의 국가 보조금이 투입되고 있다. 1,000억 원이 넘는 국고를 들여 건립하고 해마다 적지 않은 세비를 들이면서, 국가는 전쟁기념관을 통해 무엇을 해왔고 하고 있는가?

: 그 많은 전쟁 경험자들은 다 어디로 갔을까 :

기본적으로 전쟁기념관은 권력을 공고히 하고자 하는 지배 계급의 욕망에 충실한 공간이다. 한국전쟁을 강조함으로써 반공이 곧 안보임을 주장하고 군의 희생과 위용을 보여주어 군이 민보다 우월하다는 인식을 조장한다.

전쟁기념관의 6·25 전쟁실*은 총 세 개로 나뉜다. 1실과 2실은 한국전쟁의 발발부터 휴전에 이르기까지의 과정을 보여준다.

◆　전쟁기념관은 한국전쟁 대신 6·25전쟁이라는 명칭을 쓴다. 여기에는 북한이 기습 남침을 한 날을 강조해 전쟁의 원인이 누구에게 있었는지를 분명히 하고 반공 및 반북 이념을 내면화하려는 의도가 있다. (여문환, 〈동아시아 전쟁기억의 국제정치〉(한국학술정보, 2009), 87.) 이 글에서는 전쟁기념관의 실제 전시실을 지칭할 때는 '6·25전쟁실'이라는 표기를 따랐고 그 외에는 '한국전쟁'으로 통일했다.

3실에서는 유엔군의 개입과 우방국 미국의 존재를 강조한다.

　1실과 2실은 전반적으로 같은 얘기를 반복하고 있다는 인상을 주는데 각 전투의 과정과 결과, 기억해야 할 영웅을 전투별로 정리해 나열하고 있기 때문이다. 그러나 지루하게 반복되는 것 같은 전시 내용은 어느 순간 유기적으로 얽히며 하나의 선명한 메시지를 만들어낸다. 지금 이 공간이 열성을 다해 전하는 것은 나라를 위해 목숨을 바친 '국군'의 이야기라는 점이다.

　관람객은 일단 이곳에 들어온 이상 참전 용사들의 비극적 죽음과 끊임없이 마주해야 한다. 선택의 여지가 없다. 볼 게 이것밖에 없기 때문이다. 기념관은 6·25 전쟁실을 통해 거듭 전사자들의 존재를 각인시키는 것으로도 모자라 아예 '호국 추모실'을 따로 마련했다. 호국 추모실에는 창군 이래 전사한 약 17만 군인들의 이름이 적힌 전사자 명부가 있다.

　야외에서도 국군의 혼령을 위로하는 제의는 계속된다. 전시실이 있는 건물 양옆으로 뻗어 나와 평화광장을 에워싼 회랑에서 관객들이 만나게 되는 것은 전사자들의 이름이 빼곡히 새겨진 묘비 행렬이다. 이 묘석들에는 한국전쟁, 베트남전쟁에서 전사한 군인들의 이름이 새겨져 있는데 국군은 물론이고 유엔군의 명단까지 모두 챙기고 있다.

　우리는 묻지 않을 수 없다. 과연 이곳에 군인이 '아닌' 국민은

존재하는가. 단 한 명의 희생도 누락하지 않겠다는 강한 의지로 육군과 해군, 공군과 경찰로 나뉘어 전사자 수를 상세히 기록하고 미국과 영국, 터키, 에티오피아와 남아공 유엔군의 희생도 애도하는 이 사려 깊은 기념관이, 어째서 자국의 민간인 피해자에 대해서는 이토록 무심한가. 전쟁을 겪은 그 많은 사람들은 다 어디로 갔나.

놀랍게도 전쟁기념관에는 군이 아닌 민간인을 주제로 한 전시관은 하나도 없다. 민간인은 피란민의 모습을 한 조악하고 엉성한 설치물 정도로 존재를 알리거나 상황에 따라 군을 도와 전투에 참가하기도 했다는 식으로 서술될 뿐이다. 학도병 전시관이 2층 한편에 마련되어 있지만 엄밀히 말하면 학도병은 군인에 속한다. 그들은 군 체계 안으로 들어가 군인의 정체성을 내면화했고 실제 군인의 역할을 했다.

전쟁기념관에서 민간인은 철저히 배제되어 있다. 이곳에 민간인이 경험한 전쟁 혹은 전쟁을 경험한 민간인은 존재하지 않는다.◆ 승리자도 희생자도 모두 군이며 따라서 일체의 애도와 영광 역시 군에게만 허락된다.

나는 승리의 서사에 민과 군이 나란히 있어야 하는 것 아니냐,

◆ 만약 전쟁기념관에 민간인이 존재한다면 그는 바로 관람객 자신이다. 관람객은 호국 영웅인 군인의 희생과 죽음을 지켜보고 그것을 마음에 새겨야 하는, 전쟁기념관이 의식하고 있는 유일한 민의 존재다.

서로 영광을 나눠 가져야 하지 않느냐고 주장하려는 것이 아니다. 전쟁기념관이 전쟁에 대한 다양한 기억과 관점을 묵살하고 있다는 점을 이야기하는 것이다. 이를테면 전쟁기념관 어디에도 노근리 학살, 거창 양민 학살사건 등 당시 미군과 국군이 저지른 범죄를 기록한 공간은 없다. 선별된 기억만으로 전쟁을 재구성하는 방식이 과연 최선의 윤리인지를 묻지 않을 수 없는 대목이다.◆

오직 군인의 서사로만 전쟁을 기억하는 태도는 철저한 위계와 수직적 사고를 기반으로 한다. 전쟁기념관에서는 여성보다는 남성이, 남성 중에서도 군인이 더 위대하며 백선엽, 맥아더 같은 존재는 특히 중요하다. 동시에 적 아니면 동지, 선 아니면 악으로 모든 것이 환원된다. 이쪽 아니면 저쪽뿐인 세상에서는 중간 지대를 떠다니는 무수한 상념은 허락되지 않는다. 전쟁기념관이 베트남전을 정의하는 방식은 이와 같은 이분법적 사고를 극명히 드러낸다.

◆ 전쟁기념관 건립을 주도한 노태우 전 대통령이 직업군인 출신이고 지금까지도 기념관이 국방부 소속의 사업임을 감안하면 국군의 과오를 인정하는 내용을 담는 게 쉽지 않았을 것이다. 그러나 김영삼, 김대중, 노무현 정권 등 군사정권과 거리를 두려 했던 정권에서도 전쟁기념관의 구성 내용이나 기본 어조는 수정되지 않았다. 오히려 발전을 거듭하며 '호국의 전당'으로써 갖는 상징성이 강화된 듯하다. 전쟁기념관 누적 관람객은 2019년 3,000만 명을 넘어섰고 2010년 관람 무료화를 시행한 후에는 연간 관람객이 4년 연속 200만 명을 웃돌고 있다.

미술관에서는 언제나 맨얼굴이 된다

베트남 파병 전시실은 3층 '해외파병실'에 위치해 있다. 규모가 큰 편은 아니지만 이곳은 전쟁기념관이 지닌 전쟁 찬양적, 반反평화적 태도를 분명히 보여준다는 점에서 중요하다. 베트남실 입구는 당시 베트콩의 주요 활동지이자 전장터였던 베트남의 정글처럼 꾸며졌다. 나뭇잎이 무성한 정글 입구는 미로 같은 지리 조건을 활용해 적군을 골탕 먹였던 베트콩을 상기시킨다. 그러나 정작 이 정글을 통과해서 만나는 것은 베트콩이 아니라 전쟁에 대한 음험하고 위험한 사고의 난장이다.

전쟁기념관은 베트남 전쟁을 아주 명료하게 평가한다. 성공적인 전쟁. 베트남실이 특히 강조하는 건 한국의 달라진 국제적 위상이다. 전시에 따르면 한국은 남베트남의 거듭된 청원과 미국의 호소로 참전을 결정했다. 참전은 공산주의 세력을 멸족시키고 세계평화를 수호하기 위한 도의적 행위였던 셈이다. 이제 한국은 도움을 받았던 국가에서 도움을 주는 국가로 성장했다. 이 감동적인 성장 드라마에 힘을 싣기 위해 학교 신축 공사, 교량 건설, 태권도 지도 등 국군이 베트남에서 사람을 죽이는 일이 아니라 돕는 일'도' 했음을 강조한다.

여기서 한 가지 이상한 점이 있다. 6·25 전쟁실에서 보았듯 전쟁기념관은 공산주의자에 의한 국군의 죽음과 희생을 지나치

리만큼 강조해왔다. 그런데 베트남실에는 전사한 국군을 언급한 곳이 어디에도 없다. 베트남 참전 군인에 대한 추모나 애도는 완전히 자취를 감췄고 그들의 희생을 슬퍼하는 뉘앙스조차 없다. 각부대가 어떤 전투를 치렀는지를 상세히 설명한 대목에서도 죽음에 대한 기록이 없기는 마찬가지다. 백마부대와 맹호부대의 빛나는 활약만이 있을 뿐 전투로 인해 몇 명의 전사자가 발생했는지는 일체 언급하지 않는다. 마치 베트남전은 누구도 피 흘리지 않고 다치지 않은 기이한 전쟁처럼 느껴진다.

전사자들을 향한 추모가 있어야 할 것 같은 자리에는 베트남 전쟁이 촉발시킨 경제적 이익을 강조한 자료가 슬그머니 끼어든다. '월남참전연표'는 비둘기부대가 파견된 1965년 초부터 한진상사, 대한통운, 현대건설, 경남기업 등 총 60여 곳에 달하는 한국 기업이 베트남에 진출했음을 명시하고 있다. 참전연표에 기업의 진출 사례를 넣었다는 것은 애초 이 전쟁의 주된 목적 중 하나가 경제적 가치 창출이었음을 보여준다. 베트남 파병은 한국과 베트남 간의 교류에 물꼬를 튼 사건이며 한국 기업의 중동 진출이 가능해져 경제발전에도 크게 기여한 '업적'으로 평가된다.

눈부신 경제성장과 국군의 전투력 향상 등을 가능케 한 '고마운' 전쟁에 참전병의 죽음이나 부상, 귀국 후 사회부적응과 같은 전쟁 후유증을 다룬 서사는 끼어들 자리가 없다. 국군에 대한 대우가 이러한데 빈안 학살, 퐁니·퐁넛 학살 등 베트남전 당시 우리

미술관에서는 언제나 맨얼굴이 된다

군인이 저지른 현지 민간인 학살은 말할 것도 없다.

학살범과 강간범은 나쁘지만 외화를 벌어 국력을 신장시킨 군인은 훌륭한가? 경제적 이익을 창출했다는 이유로 전쟁이 긍정적으로 평가받을 수 있다면, 결국 세상에는 경우에 따라 '좋은' 전쟁도 있을 수 있다는 말이 된다. 긍정과 부정, 성공과 실패로 간단히 정리할 수 없는 전쟁을 오직 경제가치로 환산해 단숨에 성공한 사업으로 정의하는 태도는, 다시 처음으로 돌아가 전쟁기념관의 존재 이유를 묻게 한다.

: 영원한 전쟁을 꿈꾸다 :

전쟁기념관 2층에는 한국전쟁의 '현재성'을 강조한 섹션이 있다. 그에 따르면 "북한은 (…) 대한민국에 대한 적화전략을 포기하지 않고 있"으며 "무장공비 침투, 대통령 암살기도, 민간항공기테러, 천안함 폭침, 핵무기 및 장거리 미사일 개발 등 전쟁에 버금가는 각종 도발"이 이를 증명한다. 따라서 우리는 늘 전쟁 가능성을 염두에 두고 적에 대한 경계를 풀지 않아야 한다.

한 번 적은 영원한 적. 반공은 있어도 반성은 없는 그곳에는 적개심과 분노를 부추기는 목소리가 가득하다. 경제 논리가 모든 것을 압도하는, 절정에 달한 물신주의의 그림자도 아른거린다. 어쩌면 전쟁기념관이 꿈꾸는 건 전쟁 없는 세상이 아니라 영원한

전쟁인지도 모르겠다.

　전쟁기념관 곳곳에서 들려오는 반공, 성장 만능주의와 같은 구호는 그간 한국 사회와 한국인을 병들게 했던 슬로건이기도 하다. 어쩌면 우리는 이런 구호가 이미 생명을 다했다고 생각할 것이다. 성장 만능주의는 우리 사회가 충분히 반성과 성찰을 거듭해온 주제이고 반공은 한물가도 한참 간, 구시대의 유물처럼 느껴진다. 낡고 촌스러워 누구도 귀 기울여 들을 것 같지 않다. 그런데 정말 그런가?

　지난 2017년 19대 대선에 출마했던 당시 자유한국당 홍준표 의원은 선거 활동 당시 전쟁기념관을 찾아 백선엽 전 장군을 예방했다. 후에 홍 의원은 기자들에게 '나라가 좌파로 흘러가서는 안 된다, 자유민주주의 체제를 수호하는 나라가 돼야 한다'고 한 백 장군의 말을 전한다.

　좌파, 빨갱이, 반공, 안보……. 한국 사회에서 이 말들은 결코 사어가 아니다. 아직도 누군가의 마음을 움직일 힘이 있는, 살아 있는 가치다.

　반공과 안보, 국가주의와 군사주의, 민족주의가 복잡하게 얽혀 하나의 성전을 이루고 있는 전쟁기념관을 우리가 깊이 들여다봐야 하는 이유는, 전쟁을 기억한다는 것이 실은 과거가 아니라 '미래를 향한' 행위이기 때문이다. 과거를 기억하는 방식에 따라 현재를 바라보고 미래를 기획하는 관점 역시 바뀐다. 우리가 만약

전쟁기념관이 내재하고 있는 세계관으로 세상을 바라보고 그곳의 전쟁 서사를 아무런 의심 없이 받아들인다면, 그런 사회는 어떤 모습일지 아찔해진다. 전쟁기념관 내부의 균형은 물론이고 우리 사회 전체에도 보다 균형 잡힌 시각을 가진 전시 공간이 더 필요해 보인다.

술이란 무엇인가

피터르 브뤼헐 & 에드가 드가

Pieter Bruegel, 약 1525~1569 & Edgar DeGas, 1834~1917

'그라파'라는 술을 아는가? 이탈리아에서 식후에 마신다는 이 술은 무려 40도가 넘는다. 대학 동기가 청첩장을 준다며 고급 레스토랑으로 친구 몇을 초대했고, 그곳에서 바로 문제의 그라파를 알게 됐다. 듣도 보도 못한 새 술 앞에서 한껏 기대감에 부푼 나는 햇살 받은 바다처럼 영롱하게 찰랑이던 그라파를 한 모금 넘겼다. 그라파는 그동안 어디 있는지도 몰랐던 식도의 존재를 알려주듯 속을 뜨겁게 데우며 내려갔다. 몸 구석구석, 세포 하나하나가 깨어나는 게 느껴졌다. 밤은 길고, 자리는 이제부터 시작이었다. 친구들은 냄새만 맡아도 너무 독하다며 귀한 그라파를 내게 몰아줬다. 우정이었다.

미술관에서는 언제나 맨얼굴이 된다

사람들이 맥주 파냐 소주 파냐고 물을 때마다 '세상에 술이 달랑 두 개만 있나?' 싶었지만 언제나 "소주는 전혀 못 마셔요." 정도로 답했다. 사실이다. 나는 소주를 못 마시니까. 좀 더 정확하게는 소주'만' 못 마신다. 그러니까 섞어 마시는 건 언제나 콜. 보드카, 고량주, 위스키, 이젠 그라파까지, 온갖 독주는 다 마시면서 소주에만 손사레를 치는 건 술이 약해서가 아니라 어디까지나 취향이 아니어서다.

그날, 그라파를 물처럼 마신 뒤 개처럼 뛰어다니다 귀가한 나는 온 집안의 불을 환히 밝히고 가족들을 흔들어 깨웠다. "하……완전 개 됐네." 고개를 젓는 남동생에게 "이 새끼가 누나한테! 강아지~ 해야지이~ 귀엽게 왈, 왈, 왈!" 입으로 짖는 시늉을 하고 양팔은 나비처럼 팔랑이며 빙글빙글 돌다 결국 중력의 힘을 이기지 못하고 쓰러져 잠이 들었다.

그동안 이 꼴 저 꼴을 다 보고도 술을 못 끊었다. 누군가 끊으려는 의지는 있냐고 물었지만 답하지 않았다. 묵비권은 해석의 자유를 보장하리.

네덜란드 화가 피터르 브뤼헐은 취객을 많이 그렸다. 그의 작품에서 취해 있는 이들은 주로 농민이다. 학식을 갖춘 엘리트 출신인 브뤼헐은 농민의 문화와 풍속에 관심이 많았다. 결혼식이나 축제 문화를 관찰하기 위해 직접 시골 마을을 돌아다녔고 농부들의 의상과 생활용품 등을 사실에 입각해 정교하게 묘사했기 때문

에 그의 작품은 사료로도 가치를 지닌다. 〈농부의 결혼식〉(1568),
〈결혼식 춤〉(1566), 〈눈 속의 사냥꾼〉(1565) 등은 모두 당시 생활
상을 알려주는 귀중한 자료다.

브뤼헐이 활동하던 16세기는 남부 네덜란드가 스페인의 통치
를 받던 시기였다. 스페인은 농민들이 마음껏 마시고 방종해지는
사육제와 같은 축제를 축소하거나 금지했다. 브뤼헐은 네덜란드
의 전통 카니발이 점차 자취를 감추던 시기에 이전처럼 축제를 즐
기는 농민들을 그렸고, 토종 문화와 농민들에게 특별한 애정을 지
닌 작가로 여겨졌다.

그러나 농민이나 그들의 문화를 바라보는 브뤼헐의 시선은 훨
씬 복합적이다. 그는 분명 농가의 삶에 지대한 관심을 가졌지만,
이 관심을 애정의 발로로만 해석할 수는 없다. 브뤼헐의 작품에서
농민은 자주 타락과 탐욕의 상징으로 등장하기 때문이다.

〈농부의 춤〉 화면 왼쪽에는 눈 뜬 장님처럼 손을 뻗으며 술을
찾는 이들이 그려져 있다. 16세기 남성 의복의 특징 중 하나인 성
기를 덮는 코드피스는 본래 실용적인 목적으로 만들어졌지만 파
이프를 들고 앉아 있는 남성의 경우 지나치게 부풀려져 있어, 성
적인 의미가 강조된다. 얼굴이 붉어진 채 정신없이 돌며 춤을 추
는 인물들은 즐거워한다기보다 몸을 가누지 못하고 어딘가로 끌
려가는 모습이다. 식욕도 색욕도 모든 것이 과해 절제와는 거리가
멀다.

피터르 브뤼헐, 〈농부의 춤〉

브뤼헐은 '욕망의 절제'를 중요하게 여겼다. 그의 대표작 〈추락하는 이카루스가 있는 풍경〉은 너무 높이 날지 말라는 아버지의 경고를 무시한 채 태양 가까이까지 올랐다가 밀랍으로 만든 날개가 녹아 추락한 이카루스를 그린 작품이다. 정확히는 이카루스의 다리를 그렸다고 해야 할까? 소년은 이미 바다에 빠졌고, 작품 오른쪽 하단에 허우적대고 있는 그의 두 다리가 보인다.

이카루스가 추락하든 말든, 세상은 전과 똑같다. 농부는 밭을

피터르 브뤼헐, 〈추락하는 이카루스가 있는 풍경〉

갈고 양치기는 양을 돌보며 출항하기로 한 배는 약속된 시각에 닻을 올린다. 인간의 한계를 넘고자 했던 이카루스의 욕심과 도전이 브뤼헐에게는 덧없는 치기에 지나지 않았던 걸까? 적어도 브뤼헐의 그림에서 이카루스의 실패와 죽음은 바람결에 떠도는 소문의 무게조차 지니지 못하는 듯하다. 브뤼헐에게 욕망을 마음껏 분출하고 실현하는 것보다 더 중요한 것은 정도를 알고 멈추는 태도였다.

브뤼헐은 자제력을 잃게 하고 폭력을 야기하는 등 공동체를

미술관에서는 언제나 맨얼굴이 된다

타락시키는 행동의 주된 원인을 술에서 찾았다. 빈자의 수호성인이며 프랑스 서부 지역에 와인 제조를 활성화시켰다고 알려진 마르티노 성인의 축일은 중세 시대의 대표 축제 중 하나였는데, 브뤼헐은 〈성 마르티노 축일의 와인〉에서 공짜 술을 얻어 마시려고 아우성인 사람들을 그렸다. 드잡이를 하고 떼로 몰려다니며 구걸을 하고 심지어 보자기로 싸맨 아이에게까지 술을 먹이는 모습은, 그야말로 아비규환이다.

한데 빽빽하게 얽혀 있는 인간들을 조감하듯 묘사한 브뤼헐의 그림을 보고 있으면 떠오르는 화가가 한 명 있다. 역시 네덜란드 작가로 브뤼헐이 태어나기 약 10년 전 세상을 떠난 히에로니무스 보스다.

보스의 삶에 대해서는 알려진 바가 거의 없다. 정확한 출생년도는 물론이고 성장과정, 성격 등 많은 부분이 베일에 싸여 있다. 일기나 편지처럼 그가 직접 남긴 기록도 전무해, 보스를 알 수 있는 유일하고 유용한 단서는 작품뿐이다.

히에로니무스 보스는 기이하고 독특한 지옥 풍경을 그린 작품으로 유명하다. 세폭화인 〈세속적인 쾌락의 동산〉은 펼쳤을 때 세로가 2미터, 가로는 4미터에 육박한다. 왼쪽 패널은 에덴 동산, 중앙은 인간 세계, 오른쪽은 지옥을 담고 있고 인간은 점차 낙원의 주인에서 지옥의 수인으로 전락해간다.

미술관에서는 언제나 맨얼굴이 된다

히에로니무스 보스, 〈세속적인 쾌락의 동산〉

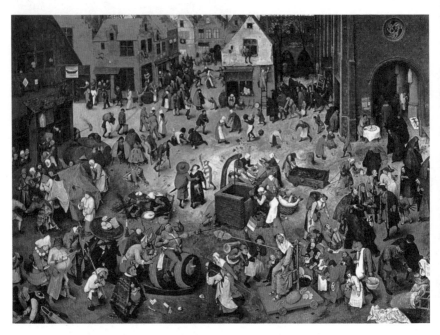

피터르 브뤼헐, 〈사육제와 사순절의 전투〉

내게 가장 흥미로운 건 중앙에 그려진 인간 세계다. 살아 있는
몸이 더 오랜 시간을 보내는 건 천국이나 지옥이 아니라 결국 지
상이기에. 보스가 그린 인간 세계는 일상 풍경과는 거리가 멀다.
반인반수, 수간 이미지, 벌거벗은 채 향락에 몰두하는 인간의 모
습은 이미 그들이 지옥에서 살고 있음을 보여준다.

브뤼헐은 보스의 조감도 형식에 영향을 받은 작품을 여럿 제
작했다. 마치 신이 세상을 내려다보듯 풍경을 한눈에 조망하고 각

미술관에서는 언제나 맨얼굴이 된다

양각색의 인물을 작고 세밀하게 그려넣었다. 보스의 그림이 환상적이고 기괴하며 상징과 은유로 가득하다면 브뤼헐은 마을을 배경으로 실제 있음직한 모습을 그렸다.

〈사육제와 사순절의 전투〉는 사육제 기간 동안 행해지는 '사육제의 왕' 행진 장면을 묘사한다. 사육제의 왕은 '사순절의 여왕'과 전투도 벌이고 결혼식도 올린다. 사육제 마지막 날 사람들은 그를 상징하는 인형을 만들어 불태움으로써 이제 향락의 시간이 끝나고 금욕 생활을 하는 사순절이 시작됐음을 알린다.

그림의 하단 중앙에는 고기파이 모자를 쓰고 맥주통에 올라탄 사육제의 왕과 야윈 모습으로 청어 두 마리를 올린 막대 무기를 든 사순절의 여왕이 대치하고 있다. 그들 주변으로 악기를 연주하고 음식을 만드는 이, 자선을 요청하는 수녀들, 잔뜩 취해 술통 위에 엎드려 자고 있는 사람이 깨알같이 묘사된다. 몸이 성치 않은 이들이 구걸을 하거나 사람들 사이를 배회하는 모습에서는 브뤼헐의 엄격하고 차가운 시선이 드러난다.

브뤼헐은 장님, 앉은뱅이와 같이 신체 장애가 있는 이들을 어리석음과 게으름, 타락의 알레고리로 그리곤 했다. 장님은 지혜가 없는 사람, 앉은뱅이는 노력하지 않고 빌어먹기만 하는 사람의 상징으로 묘사했는데, 이는 삶에서 경계해야 할 악덕을 명시한 것이기도 했다. 브뤼헐의 그림은 형식뿐 아니라 도덕적이고 은근한 훈계조 메시지를 담고 있다는 점에서도 보스의 계보를 잇는다.

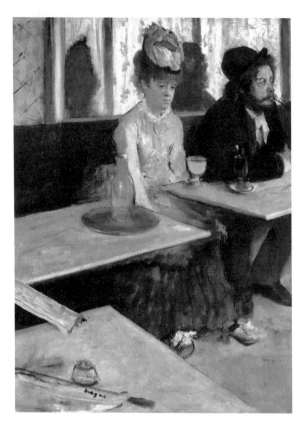

그런데 브뤼헐이 놓친 게 하나 있다. 사람은 술을 마셔서 망하기도 하지만 망해가는 마음을 위로하려고 술을 찾기도 한다. 이에 대해서라면 후대의 화가인 에드가 드가Edgar Degas가 잘 알고 있는 듯하다.

드가는 19세기 중반 〈압생트〉를 그렸다. 어두운 카페에서 압생트 한 잔을 앞에 두고 침울하고 멍한 얼굴로 어딘가를 응시하는

여인과 무심하게 주변을 둘러보는 남자를 그린 이 작품은 당시에 큰 논란이 됐다.

압생트는 19세기 유럽에서 큰 인기를 끈 술이다. 압생트에는 환각과 정신착란, 마비와 심각한 중독을 불러일으킨다고 알려진 '투존'이 함유되어 있었다. 이 때문에 압생트는 20세기 들어 제조가 금지되기도 했다.

당시 관객들은 드가의 그림이 압생트의 위험성을 경고하는 것인지, 그림의 주제로 큰 가치를 지니지 못하는 파리 뒷골목의 한 장면을 그린 것인지 정확한 의미를 알 수 없어 불쾌해했다. 급기야 그림의 모델인 배우 앨런 안드레와 화가 마르셀랭 데부탱이 실제 알코올 중독자가 아닌지 의심하기에 이르렀고 드가가 직접 나서서 이를 해명하는 촌극까지 벌어졌다.

아마 드가는 알코올 중독의 위험을 알리는 일 따위에는 일말의 관심도 없었을 것이다. 그는 단지 자신이 목격하고, 직접 살고 있기도 한 '실제의 삶'을 그렸을 뿐이다. 함께 있어도 서로의 고독을 잘 눈치 채지 못하고 자꾸 외로워지기만 하는 우리의 삶을 말이다. 술을 찾을 수밖에 없는 날, 술을 앞에 두고 깊은 생각에 잠길 수밖에 없는 밤이 누구에게나 한번쯤은 찾아온다는 것을 드가는 알고 있었다.

브뤼헐보다 300년 뒤에 태어나 근대의 삶을 경험했던 드가가 술의 효용을 그보다 잘 알고 있었듯, 당시 관객들이 이해하지 못

툴루즈 로트렉, 〈빈센트 반 고흐〉

한 드가의 그림을 오늘을 사는 우리는 더 잘 이해할 수 있을 것 같
다. '오래오래 마시려고' 건강하고 싶은 나 같은 사람은 특히 그렇
다. 술을 앞에 두고 마주 앉은 상대와는, 대체로 마음을 열 수 있
다. 취한 내 모습을 보고 상대가 마음을 닫는 경우도 물론 있지

　　　　　　　　　미술관에서는 언제나 맨얼굴이 된다

만…… 그 정도는 감수하는 것이 술꾼의 운명이다. 어제의 실수는 최대한 빨리 잊고, 다시 오늘의 술에 몰입한다. 외로울 때도 사랑할 때도, 술은 피로한 도시의 삶을 위로한다.

드가와 동시대를 산 고흐Vincent Willem van Gogh 역시 압생트의 열혈팬이었다. 고흐보다 열한 살 어리지만 그와 평생 우정을 나눈 화가 로트렉Henri de Toulouse-Lautrec은 19세기 말 고흐의 초상화를 한 점 그리는데, 이때 고흐 앞에 놓인 술이 바로 압생트다. 같은 해 고흐 역시

빈센트 반 고흐, 〈압생트가 있는 카페 레이블〉

〈압생트가 있는 카페 테이블〉을 그렸다. 탁자 위에 압생트 한 잔과 유리병이 놓여 있고 창 너머로 행인 몇이 지나간다. 압생트의 주인은 어디로 간 걸까? 홀로 술잔을 비우다 이따금 고개를 들어 바깥을 바라보는 창가 자리는, 아마 그의 단골석인지도 모른다.

혼자여서 나쁠 건 없지만 아직까지 혼술이 함께 마시는 술보다 좋았던 적은 없다. 마실수록 더 외로워진다면 그다지 좋은 술은 아니라는 게, 이제 막 음주 생활 10년 차에 접어드는 아기(?) 술꾼의 견해다.

우리는 스스로를, 서로를 혼자 두지 않기 위해 술을 마신다. 그래서인지 고흐의 그림은 볼 때마다 어쩐지 쓸쓸하다. 누군지 모를 그에게 술 한잔 따라줄 친구가 있었으면 좋겠다. 비라도 내리는 날이면, 더더욱.

미술관에서는 언제나 맨얼굴이 된다

결국, 마지막은 사랑

마르크 샤갈

Marc Chagall, 1887~1985

필립 가렐 감독의 영화 〈질투〉는 예술의 유구한 주제인 사랑을 탐구한다. 연극배우 루이는 역시 배우인 클로디아와 사랑에 빠져 아내와 어린 딸을 뒤로하고 집을 나간다. "(널) 영원히 사랑해", "난 나 자신을 알아"처럼 내 기준에서 루이의 대사는 대체로 못 미더운 것투성이다. 절대 불가능까지는 아니어도 그는 인간이 좀처럼 도달할 수 없거나 유지하기 힘든 경지를 확신한다. 나 자신도 사랑도 완성형이 아니라 지나는 과정 중에 있기에 무엇도 장담할 수 없다는 사실을, 사랑에 빠진 이들이 흔히 그러하듯 루이 역시 간과한다.

이 굳은 사랑의 맹세가 얼마나 허무한지는 금세 드러난다. 루이는 클로디아가 기다리고 있는 집으로 돌아가기 전 무대 뒤에서

동료 배우와 몰래 키스를 하고, 우울과 무력감을 떨쳐내지 못하는 클로디아와 갈등이 잦아지자 극장에서 옆자리에 앉은 여성과 짧은 일탈을 즐기기도 한다. 클로디아 역시 루이를 두고 다른 남성들을 만나는데, 이를 굳이 숨기려 하지 않는다. 그녀는 변치 않는 마음 혹은 단 한 사람만 바라보는 사랑 같은 건 없다고 생각한다.

자신의 불륜 사실을 알고 괴로워하는 루이에게 클로디아가 하는 "우리가 함께일 땐 즐기고 아니면 잊어"라는 말은, 처음 들을 땐 너무나 잔인해 사무치다가 계속해 곱씹으면 어느새 이런 질문을 떠올리게 된다. 루이와 클로디아는 정말로 다른 사람일까? 어쩌면 이들은 '사랑이 이렇다'는 걸 인정하느냐, 하지 않느냐의 차이 정도로만 구분될 수 있을지 모른다.

영화는 비정한 사랑의 속성을 이야기하는 동시에 사랑을 그리워하게 만든다. 루이와 클로디아가 함께 공원을 산책하고 아이처럼 뛰며 깔깔대고 상대의 눈을 바라보며 몰두하는 장면은, 그 끝이 어떠하든 더없이 벅찬 사랑의 순간을 보여준다. 결국 우리는 이런 감정을 느끼려고, 이런 찰나를 더 많이 경험하려고 살아가는 것이라는 생각마저 든다.

〈질투〉는 사랑을 회의하고 의문을 던지는 영화가 아니다. 서로에게서 서서히 고개를 돌리며 멀어져갈지라도, 그럼에도 불구하고 오래 살아남는 뜨겁고 따뜻했던 순간을 이야기한다. 사랑보다 더 길게 지속되는 것은 사랑했던 기억이고 적어도 '그때는 그

래주었던' 상대에 대한 고마움이다.

회화에서도 사랑의 순간을 형상화하는 데 유독 탁월했던 화가가 있다. 바로 마르크 샤갈이다. 샤갈은 19세기 말 러시아의 번화한 상업 도시 비테프스크에서 태어났다. 그는 가난한 유대인 집안의 장남이었고 아버지는 청어 도매상에서 육체노동을 하며 가족의 생계를 책임졌다.

그림에 재능이 있었던 샤갈은 어린 시절부터 화가를 꿈꿨다. 그는 고향의 유대인 화가 예후다 펜Yehuda Pen에게 처음 미술교육을 받은 것을 시작으로 상트페테르부르크를 거쳐 스물셋에는 후원자의 도움을 받아 드디어 파리에 입성한다.

샤갈은 습작기를 포함해 70년 남짓한 시간 동안 작품 활동을 했다. 회화는 물론이고 무대 디자인과 조각, 도예 등 다양한 영역을 넘나들었으며 말년에는 예배당의 스테인드 글라스를 제작하기도 했지만, 그의 작품 중 대중에게 가장 많이 알려진 것은 1910년대에 제작한 초기 작품들이다.

1910년 파리로 근거지를 옮긴 샤갈은 젊은 예술가들의 성지와 같았던 몽파르나스에 둥지를 튼다. 루브르를 비롯해 여러 미술관을 순례하며 그는 '위대한' 서양 예술에 전율하고 고흐, 고갱, 르누아르, 모네, 마티스의 그림을 코앞에서 보며 한층 성장한다. 샤갈은 평생 동안 특정 유파로 묶이는 것을 거부했고 자신을 다른

작가의 영향에서 자유로운 천재로 포장하고자 했지만 그것은 불가능한 일이었다. 샤갈이 뭐라고 말하든 그의 작품이 이미 그가 여러 화가의 영향을 받았다는 걸 증명하기 때문이다. 파리 시기 초반에 그린 〈나와 마을〉, 〈세 시 반〉과 같은 작품은 명백히 당시

마르크 샤갈, 〈나와 마을〉

화단에서 가장 영향력이 컸던 입체주의의 영향 하에 그려졌으며 여러 색채의 혼합은 야수파의 기법을 받아들인 것임을 부정할 수 없다.

그러나 샤갈은 이류 작가가 아니었다. 그는 다른 이의 기법을 받아들이면서도 그것에 종속되지는 않았다. 파리 시기를 거치며 샤갈은 그전까지의 작품에서는 미미한 조짐에 그쳤던 개성을 발전시켜 자신만의 독창성을 구축해간다. 그는 기법에서는 파리 아방가르드 화가들과 궤를 같이했지만 정신적으로는 유대 사회에 강력히 결속되어 있었다. 샤갈의 작품에 자주 등장하는 너무나 '샤갈스러운' 몇 가지 요소는, 샤갈의 집안이 믿었던 하시디즘 Hasidism 유대교에 뿌리를 둔다.

동물에게 죽은 사람의 영혼이 깃든다고 믿는 하시디즘은 동물을 배려하고 그들과 정신적으로 교감하는 문화를 낳았다. 사람들이 마치 짐승처럼 소리를 지르며 공중제비를 돌고 방 안을 뛰어다니는 유대 축제는 그의 작품에 반복해서 등장하는 하늘을 나는 사람들, 염소와 나귀 등 동물 모티프, 주술적 분위기 등으로 형상화된다. 샤갈은 본인을 '유대인 화가'로 범주화하는 것을 불쾌해했지만 아이러니하게도 그에게 세계적인 명성을 가져다준 건 그의 그림이 지닌 지역성, 문화적 특수성 덕분이었다.

파리를 경험한 것 외에도 이 시기 샤갈의 인생에는 또 하나의

아주 중요한 사건이 일어난다. 1915년, 일생의 사랑인 벨라와 드디어 결혼식을 올린 것이다. 벨라를 만나 첫눈에 반하고 사랑에 빠진 지 6년 만의 일이었다.

벨라를 처음 알게 된 1909년 당시 샤갈은 가난한 미술학도에 지나지 않았다. 역시 유대인이었으나 샤갈의 집안과는 경제적인 격차가 컸던, 부유한 상인 가문인 벨라의 집안에서 두 사람의 관계를 탐탁지 않게 여긴 건 당연했다. 샤갈은 연인을 러시아에 남겨두고 이듬해 파리행을 택했고 그 뒤 한 번도 만나지 못한 채 서신으로만 교류한다. 벨라를 향한 그리움과 점점 냉담해져가는 그녀의 반응에 조급함을 느낀 샤갈은 1914년 고향으로 돌아가고, 이듬해 결혼식을 올린다.

결혼을 기점으로 샤갈의 작품은 온통 사랑, 사랑, 사랑으로 가득 찬다. 이 문장은 이렇게 바꿔도 무방하다. '온통 벨라, 벨라, 벨라였다.' 샤갈에게 사랑과 벨라는 다른 단어가 아니었다. 행복한 연인이 등장하는 〈생일〉, 〈산책〉, 〈도시 위에서〉가 연달아 탄생한 것도 이즈음이다. 1914년 제1차 세계대전이 발발하면서 샤갈은 계획과 달리 고향에 오래 머물게 되지만, 파리에 남겨두고 온 작품들에 대한 걱정과 모든 일정이 틀어졌다는 불안은 벨라를 다시 만난 기쁨보다 크지 않았다.

〈생일〉, 〈산책〉, 〈도시 위에서〉는 연작은 아니지만 연작의 형태를 띤다. 연인들은 중력을 거스른 채 공중을 떠다니고 고향 비

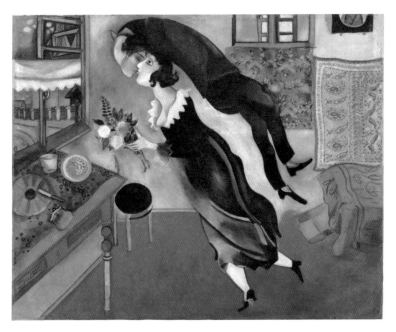

마르크 샤갈, 〈생일〉

테프스크를 연상시키는 마을 풍경이 등장한다. 앞서 설명한 것처럼 공중부양 모티프는 샤갈에게 익숙했던 유대 문화에 뿌리를 둔 상상력이라 할 수 있지만 이러한 배경 지식이 없어도 작품을 감상하는 데는 아무런 문제가 없다. 적어도 이들 작품에서 선행되는 지식보다 중요한 건 연인들의 황홀을 느끼는 일이다.

목이 완전히 꺾인 채 땅에서 떠올라 연인에게 입을 맞추는 남자, 숄이 날아다니는 듯한 배경, 사랑은 현실을 순식간에 논리가 없는 꿈의 세계로 탈바꿈한다. 남자는 땅에 발을 딛고 여자는 하늘을 맴돌고 있는 〈산책〉은 어떤가. 남자가 여자를 붙들어주고 있

는 건지, 아니면 곧 그도 여자를 따라 떠오르게 될지 알 수 없지만
어느 쪽이어도 좋다. 중심을 잃고 쓰러지든 날아오르든, 사랑하는
이들에게 중요한 건 서로를 맞잡고 있다는 것이다.

샤갈은 이후에도 꾸준히 연인들을 그렸다. 1920년대와 1930년
대의 연인 그림은 색채가 한층 어두워지고 몽환적인 분위기가 짙
어졌으며, 무엇보다 관능과 성적 긴장이 도드라진다. 큐레이터이

마르크 샤갈, 〈산책〉

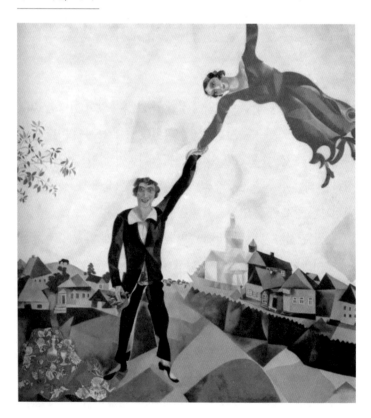

자 작가인 모니카 봄 두첸은 이 시기의 연인 그림은 개인 컬렉터들에게 주로 팔렸다는 점을 지적하며 애초부터 샤갈이 상업성을 고려해 작품을 제작했을 거라고 말한다.

1944년 벨라가 바이러스 감염으로 사망한 뒤 1년이 채 지나지 않아 찾아온 연인 바바 덕분에 샤갈은 창작욕을 회복하고 다시 연인 모티프를 그린다. 이 시기 작품에는 기쁨과 두려움, 설렘과 그리움이 뒤섞여 있다. 삶에 대한 긍정과 낙관으로 가득하고 사랑이 주는 환희를 오롯이 담아낸 걸로 치자면 1910년대에 그린 그림을 따라올 수가 없는 것이다.

추락할 것을 알면서도 날아오르는 샤갈의 연인들을 보며 나는 생각한다. 이 좋은 사랑을 못 혹은 안 하고 있는 이유는 뭘까. 마음의 빗장을 풀지 못하는 가장 큰 원인은 어디에 있을까. 지난 실패. 나는 이럴 때 과거가 결코 과거가 아님을, 아직도 나를 완전히 지나가지 않았음을 느낀다.

나는 이제 사랑을 떠올리며 거창한 꿈을 꾸지 않는다. 그저 지난 기억이 우리를 방해하지 않기를 바랄 뿐이다. 그러기 위해 무엇을 어떻게 해야 하는지는 알지 못하지만 굳이 알고자 하지도 않는다. 매듭을 푸는 것도 묶는 것도, 빗장을 닫는 것도 여는 것도 결국 모든 건 사랑이 한다. 어느 날 문득 닫혔듯 다시 또 그렇게 열리는 날이 올 것이다.

어떤 간절함에 대해

루치오 폰타나
Lucio Fontana, 1899~1968

방송 아카데미에서 학생들을 가르친 적이 있다. 처음 강사 제안을 받았을 때 '나나 잘하자', '내가 뭐라고' 같은 생각에 거절했는데, 역시 그때 접었어야 했다. 가르치는 일은 적성에 맞지 않았고 재주도 없었다.

나는 쓸모 있는 선생이 못 됐다. 어떻게 하면 기상캐스터, 아나운서가 될 수 있을까 눈을 반짝이며 앉아 있는 수강생들에게 내가 강조한 것은 "이 일 말고도 다른 대안을 하나쯤은 마련해두라"였다. 시험을 잘 치르기 위한 실용적인 팁을 줘도 모자랄 판에 이런 맥 빠진 소리라니.

누군가는 이미 관문을 통과한 사람의 배부른 소리로 들었을 수도 있고 자신들의 간절함을 가볍게 여긴다는 생각에 마음이 상

미술관에서는 언제나 맨얼굴이 된다

했을 수도 있지만, 사실 내 마음은 그 반대였다. 그들의 간절함은 10년 전 나의 간절함이었다. 그 절박함을 모를 리 없었다.

스물넷에 산티아고 순례자의 길을 걷다 만난 독일인 친구 스티븐은 나보다 어렸지만 어딘지 모르게 어른스러웠다. 베를린의 한 대학에서 철학을 공부하다 1년 만에 자퇴하고 도보여행 중이라던 그는 앞으로 어떻게 살아갈지 아직 구체적인 계획은 없다고 했다. 그런데도 크게 조급해하거나 불안해하지 않는 모습을 보며 생각했다. '집이 부자구나……'

당시 나는 방송사 입사 시험에서 백전백패라는 쉽지 않은 기록을 세운 뒤 만신창이가 되어 있었다. 1년 휴학을 해놓고도 방송국 언저리에도 다가가지 못해 복학을 한 학기 더 미룬 상태였다. 돌아가도 뾰족한 답이 없기는 마찬가지였다. 방송 일을 하고 싶지만 그게 정말 가능한 건지, 내가 그런 깜냥이 되는 인간인지 알 수 없었다.

순례길을 걷는 사람들은 대개 아침 일찍 일어나 길을 나선다. 너무 더워지기 전에 걷는 게 좋고, 하루를 길게 쓰려는 이유도 있다. 원래 걸음이 느린데다 빨리 가려는 의지도 없었던 나는 숙소에 가장 늦게 도착하는 사람 중 하나였다. 스티븐은 몸집만한 배낭 외에도 간식만 따로 담은 허리쌕을 두른 채 걷는 내내 먹는 나를 신기해했고, 혼자 걷는 내가 불쌍했는지 자주 보폭을 맞춰주었다.

그날도 여느 날과 마찬가지로 간식을 먹으면서 걷고 있는데 스티븐이 대뜸 이런 질문을 했다. 혹시 방송 일 말고 다른 꿈은 없느냐고. 전날 밤 마을을 산책하다 나눈 대화의 연장선인 듯했다. 짧은 영어로 세 음절 미만의 단문만 구사하던 나는, "돈 해브!"라 외치고 먹던 간식에 집중했다.

스티븐은 내게 그 일 외에 다른 직업을 하나 더 생각해두는 건 어떻겠냐고 말을 이어갔다. 1,000 대 1이 넘어가는 경쟁률은 이미 정상이 아니며 그것에 청춘을 송두리째 바치기에는 우리의 젊음이 너무 짧다고 했다. '야, 하나 준비하기도 이렇게 힘든데 어떻게 둘을 하니?' 묻고 싶었지만 문장이 너무 길어 포기했다. 외국에 나가면 말을 속으로 삭히는 일이 많아 확실히 내적으로 성숙해진다. 그 후 한국으로 돌아와 다시 시험 준비를 하면서, 나는 어쩌면 그의 말이 맞을지도 모른다는 생각을 자주 했다.

맹목적인 간절함은 참 위험하다. 목표를 이루는 데 간절함은 가장 큰 동력이 되지만 때로는 우리 눈을 멀게 만들고 무엇보다 나 자신을 갉아먹는다. 방송사마다 차이가 있고 경력인지 신입인지에 따라서도 다르겠지만 내가 지원하던 당시에는 공중파 아나운서나 기상캐스터가 되려면 1,000 대 1, 낮아도 몇 백 대 일의 경쟁률을 통과해야 했다. 이 믿을 수 없는 경쟁률은 지금까지도 이어지고 있다.

1,000명 중 한 명이 되지 못하는 게, 순전히 내가 부족해서일

미술관에서는 언제나 맨얼굴이 된다

까? 한때는 그런 줄 알았다. 그런데 시험이 거듭되고 마침내 내가 관문을 통과한 최후의 1인이 되고 나니 똑똑히 알 것 같았다. 이 업계는 애초에 수요와 공급이 지나치게 불균형한 시장이라는 것을. 내가 특별히 못나거나 잘나서가 아니고, 때로는 그 이유가 다였다. 그뿐이었다.

살면서 간절하고 절박해지는 순간은 수시로 찾아온다. 취업 전에는 입사가 가장 간절했지만 입사를 하니 퇴사가 간절하고, 퇴사 후에는 재취업이 간절해지는 것과 같은 이치다. 목표를 이루고 나면 또 다른 갈망이 생긴다. 대상만 바뀔 뿐이지 어쩌면 우리는 계속 간절한 상태에 시달리며 살아가야 할지도 모른다.

나는 그렇게 살기 싫다. 삼십대 중반이 되고 나니 마음 편한 게 최고라는 어른들 말씀이 하나도 틀린 게 없다는 걸 실감한다. 간절하게 뭔가를 원하는 마음, 이거 아니면 죽겠다는 심정으로 분투하는 게 참 멋져 보이던 시절이 있었지만 지금은 아니다. 이제 나는 반대로 살고 싶다. 꼭 이 일이 아니어도 된다, 꼭 너가 아니어도 된다, 세상에 길은 많다.

간절함만으로 모든 일이 해결되지는 않는다는 걸 알게 됐다. 인생이 늘 내게 호의적일 수 없고, 그럴 의무도 없다는 사실을 이제는 받아들인다. 뭔가를 성취하며 발전하는 순간에도 나는 분명 성장했지만 아이러니하게도 크게 실패했을 때 내 세상은 더 넓어졌다. 인생에서 '절대 일어날 수 없는 일' 같은 건 존재하지 않음

을 인정하고 나니, 남은 날들을 그럭저럭 잘 살아갈 수 있을 것 같았다.

내 마음속 간절함에 숨통을 트여주고 싶을 때마다 떠올리는 작가가 있다. 루치오 폰타나다. 아르헨티나의 이탈리아 이민자 집안에서 태어난 그는 채색한 단색의 캔버스를 찢고, 구멍을 낸 작품으로 유명하다. 세로로 길게 난 칼자국, 끝이 뾰족한 도구로 찍고 지나간 듯 불규칙하게 이어지는 구멍들은 답답하게 막혀 있던 화면에 생긴 숨구멍 같다. 벌어진 틈 사이로는 바람이 드나들 수 있고 손가락을 넣어볼 수도 있을 것 같다. 찢긴 흔적 너머를, 이면을 상상하게 된다.

폰타나 작품의 핵심은 의도적으로 무엇인가를 흠집 내고 손상시키는 데 있다. '멀쩡한' 화면을, 이미 그 자체로 완성된 추상화나 다름없는 작품을 칼로 북북 그어놓는데, 이게 또 멋지다. 망했다는 느낌보다는 과감하고 자유로워 보인다. 무엇보다 그전까지 존재하지 않고 눈에 보이지 않았던 캔버스 너머의 공간이 새로운 대안처럼 모습을 드러낸다.

폰타나는 '공간주의Spatialism' 운동의 창시자다. 공간주의는 제2차 세계대전 이후 나타난 미술의 한 흐름으로, 기존의 회화 개념을 탈피하고자 했다. 도자기나 콘크리트 같은 다양한 재료를 활용하는 동시에 캔버스에 균열을 내어 평면이 아닌 다차원적 공간을

미술관에서는 언제나 맨얼굴이 된다

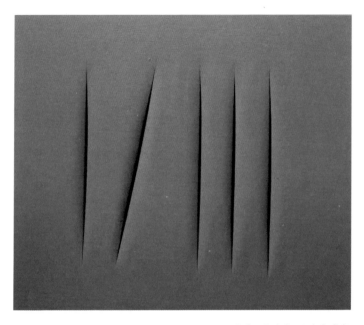

루치오 폰타나, 〈공간적 개념〉

만들어내는 것이 목적이었다. 폰타나의 대표작인 〈공간적 개념〉
연작이 의도하는 건 막힌 캔버스를 찢고 들어가 새로운 공간을 발
견하는 것이고, 이를 통해 인식과 사고를 확장하는 일이었다.

　전후의 미술가들은 이전까지와는 다른 예술을 창안하려 노력
했다. 전쟁을 경험한 후 세상을 보는 감수성이 완전히 달라졌기
때문일까? 살던 방식으로 살아서는 똑같은 위기에 직면할 거라

생각한 것일까? 폰타나를 비롯한 여러 작가들이 종전 이후 전통을 탈피하고 새로움을 추구하고자 했던 데에는, 비단 작가로서가 아니라 한 인간으로서도 힘든 시기를 이겨내고 살아남겠다는 의지가 있었다.

폰타나는 살아남기 위해 매사에 꼼꼼하고 치밀해지기보다 가벼워지는 쪽을 택한다. 송곳을 손에 쥐고 경쾌한 리듬으로 캔버스를 찌르는 작가의 모습, 그 벌어진 틈과 구멍 사이로 발견하게 되는 건 새로운 세상이다.

루치오 폰타나, 〈공간적 개념〉

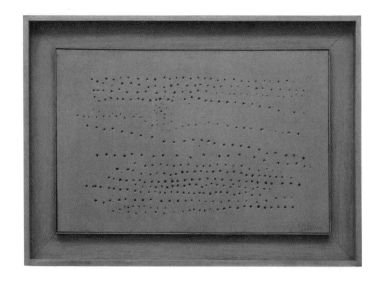

미술관에서는 언제나 맨얼굴이 된다

어떤 것을 원하는 마음이 커질 때마다 습관처럼 '이거 아니어도 된다, 너 아니어도 된다, 세상에 길은 많다' 되뇌는 나를 보면 가끔 이런 생각이 든다. 혹시 이게 도전 정신이나 진취성과 거리가 먼, 타고난 루저의 태도일까? 애초에 안 될 것 같으니까 지레 포기하는……?

아니라고 자신 있게 말하지 못하는 내 자신이 안타깝지만, 짧은 인생 마음 편히 사는 것이 최고니 루저면 또 어떠하리 정도로 마무리해본다. 결론을 이리 쉽게 내리는 걸 보면, 정말 뼛속까지 루저가 맞다.

그래도 내 생각은 쉽게 변하지 않을 것 같다. 꿈꾸는 삶보다 중요한 건 내 꿈에 내가 갇혀 질식하지 않는 일이다. 꿈이 나보다 더 커지고 중요해지지 않도록 살피는 일이다.

뭔가를 간절히 바라는 마음 때문에 불행해진다면 '그 꿈'을 한 번쯤은 재고해봐야 하지 않을까. 날마다 축제일 수는 없겠지만 나는 이제 마음의 추가 슬픔이나 우울 쪽으로 더 기울어진 채 살아가는 일은 더 하고 싶지 않다.

3장 /

다시는 망설이지 않겠다

자존심은 밥도 돈도 될 수 없지만

작년 초, 무상 생리대 지급과 관련해 내레이션 작업을 했다. 서울시에서 만 11세부터 18세에 해당하는 여성 청소년 전원에게 무상 생리대를 지원하는 조례안을 발의하기로 한 배경이 무엇인지, 찬반 의견에는 어떤 것이 있는지 소개하는 내용이었다.

영상이 공개된 후 알고 지내던 한 어른이 연락을 하셨다. 먼저 그분은 무상 생리대 지원이 퍼주기식 복지라고 점잖은 어조로 운을 떼셨다. 논리는 이랬다. 돈이 없어 생리대를 못 사는 건 딱하지만 그런 상황에 처한 사람은 극히 소수이고, 무엇보다 세금이 이런 부분까지 책임져야 하느냐, 이렇게 하나하나 따지면 세상에 돕지 않아도 되는 사람이 어디 있고 국가적 손실은 또 얼마나 크겠느냐.

그분이 하고 싶었던 말이 '그러니까 이런 작업은 하지 말아라'였는지 '너도 나를 따라 반대해라'였는지는 분명치 않으나 둘 다였으리라 짐작한다.

그런데 그가 한 말 어디쯤에는 나를 오래 붙들고 놓아주지 않는 표현이 있었다. 바로 '극히 소수'라는 말이었다.

내가 유치원에 다닐 때 우리 집은 2층짜리 주택이었다. 1층에는 주인이, 2층에는 우리가 살았다. 엄마는 근처에서 작은 식당을 하셨기 때문에 나는 유치원에서 돌아오면 식당에 가 있다가 엄마와 같이 집에 오곤 했다.

하루는 집에 도둑이 들었다. 현관문을 여는데 느낌이 이상했다. 부엌 뒤쪽으로 나 있던 문이 뜯어졌고 외출을 할 때 항상 닫아두는 안방 문도 활짝 열려 있었다. 가장 놀라운 건 부엌이었다. 바닥 여기저기 반찬통이 흩어져 있고 밥솥은 코드가 뽑힌 채 깨끗이 비어 있었다. 사라진 물건이 없는 걸로 봐서는 밥만 먹고 간 게 분명했다. 주인집도 아니고 세를 들어 사는 집을 털었다는 게 이해가 되는 순간이었다. 그는 배만 채우면 되는 도둑이었던 거다. 안방 침대 위에는 부엌칼 한 자루가 놓여 있었다. 신고하지 말라는 뜻이었겠지?

그런데 우리가 무엇을, 어떻게 신고한단 말인가? 글쎄, 그 흉악한 놈이 밥솥에 있던 밥을 모조리 비우고 갔다고? 김치 몇 통은

아예 가지고 갔는데, 인간이 어떻게 이렇게 잔인할 수 있느냐고?
엄마는 처음에는 겁에 질린 모습이었지만 금세 평상심을 회복한
듯 보였다. 차분히 반찬 통을 개수대에 넣는 모습에서는 특별한
감정을 읽을 수 없었다.

그날 밤 자려고 누웠을 때, 엄마에게 물었다.

"엄마, 신고할 거야?"

"아니, 안 할 거야…… 그냥 배가 고팠나 봐."

주인집 아주머니는 아무래도 우리 집이 주말부부인 걸 아는
사람의 짓인 것 같다고, 평일에 남자가 없는 걸 노린 거라며 경찰
서에 가자고 했지만 엄마 생각은 다른 듯했다.

이때의 경험은 지금까지도 선명하다. 사람이 배가 고파 도둑질
을 할 수 있다는 걸, 오로지 먹고자 하는 욕구와 허기로 남의 집 담
을 넘을 수도 있다는 걸 실제 두 눈으로 목격한 건 처음이었다. 밥
은 무서운 거였다. 밥 때문에 도둑이 되기도 하고 감옥에 가기도
하고 누군가를 죽이기도 한다. 사람의 명운이 거기 달려 있었다.

세상 많은 일들이 그렇듯 가난이나 궁핍도 직접 겪어보지 않
고는 그 설움과 고충을 결코 알지 못한다. 그날 내가 범죄자가 되
는 위험을 무릅쓰고라도 해결해야 했던 허기를 '목격'한 것과 허
기를 실제로 느끼고 남의 집 담을 넘는 삶을 사는 것은 완전히 다
른 차원이다. 자신이 체험하지 못한 고통에 대해 말을 삼가는 태
도가 필요하지만, 그것이 고통 자체를 묵살하거나 별것 아닌 일로

취급하는 태도와 같을 수는 없다.

　그분은 돈이 없어 생리대를 못 사는 학생들 앞에 '극히 소수'라는 표현을 썼다. 아무리 곱씹어도 이상한 논리다.

　극히 소수만이 생리대 살 돈이 없다는 사실과, 그러니 생리대까지 지원할 필요가 없다는 주장 사이에는 어떤 상관관계가 있는가? 그의 말대로라면 열 명 중, 아니 백 명 중 한두 명만 생리대 대신 신발 깔창을 쓰고 있으니 문제는 생각보다 덜 심각하다는 건데 선뜻 납득이 되지 않는다. 아니 더 의아하다. 살림살이가 나아지고 많은 사람이 적어도 '기본은 하는' 삶을 살고 있는데 왜 아직도 누군가는 비참을 면하지 못하고 있는가? 소수이기 때문에 무시해도 되는 것이 아니라 더 파고들어 질문해야 하는 것이 아닌가? 우리 사회는 왜 고작 소수의 고통도 해결하지 못하냐고. 무엇이 문제여서 그들은 생리대조차 사지 못하는 거냐고.

　실제로 복지 문제가 논의될 때마다 "그러다 나라 망한다"는 반대 의견이 나온다. 이들이 주장하는 나라는 사람이 살지 않는 나라인가? 나라를 그토록 생각하는 사람들이 인간의 고통에는 완벽히 둔감할 수 있다는 사실이, 나는 늘 이해가 되지 않았다. 그런데 이제는 알 것도 같다. 그 고통이 내 일이 아니고 내 삶과는 너무나 멀리 있기 때문이다.

　영국 노동자 계급의 삶을 주로 다뤄온 켄 로치 감독의 영화

〈나, 다니엘 블레이크〉는 부자 나라에서 가난하게 살아가는 사람들의 이야기다.

평생을 목수로 일한 다니엘은 심장병이 생겨 더 이상 일을 할 수 없게 되자 하루아침에 실업자 신세로 전락한다. 다니엘은 실업급여를 신청하러 간 복지센터에서 두 아이를 홀로 키우는 싱글맘 케이티를 알게 되고, 그녀의 집을 수리해주는 등 케이티 가족을 물심양면으로 돕는다.

어느 날 그들은 함께 식료품 배급소에 간다. 자원봉사자와 배급소를 돌며 물건을 담던 케이티는 갑작스런 어지럼을 느끼고 휘청대다가, 통조림 코너에 다다르자 자신도 모르게 멈춰 선 채 캔 뚜껑을 따고 손으로 허겁지겁 내용물을 떠먹는다. 스스로의 행동에 놀란 그녀는 울음을 터뜨리며 말한다.

"죄송해요, 배가 너무 고파 그랬어요. 내 꼴 좀 봐요. 힘들어요, 다니엘. 늪에 빠진 기분이에요."

케이티와 다니엘의 삶이 처음부터 이랬던 건 아니다. 남들처럼 성실하게 일했고 안부를 주고받는 가족도 있으나 '어쩌다 보니' 사회의 지원을 받아야 하는 처지가 됐다. 그뿐이다. 스스로 돈을 벌며 살지 못하는 이들이 낙오자나 특별한 사연의 주인공처럼 느껴지겠지만, 자본주의 사회에서 빈민이 되는 건 생각보다 순식간이다. 사람을 대체하는 기계로 인해 누군가 실업자가 된다면, 그것은 오롯이 그 사람이 무능한 탓인가?

요즘 누가 밥을 굶고 사느냐는 말, 이제 그런 세상은 끝났다는 말은 쉽게 할 수 있는 것이 아니다. 여전히, 그렇게 사는 사람이 있기 때문이다. 극히 일부라는 말, 소수일 뿐이라는 말은 그 수가 적다는 뜻이지 존재하지 않는다는 게 아니다. 내가, 내 주변이 운 좋게 소수를 면한 것뿐이다.

그 어른은 이런 말도 덧붙였다. 꼭 생리대를 무상 지원해야 한다면 필요한 학생들만 주면 되지 왜 부잣집 아이들까지 주느냐고. 저소득층 청소년들이 보건소에 가서 직접 생리대를 받아 가게 했던 방식이 인권 침해라는 지적이 나오자 모든 청소년으로 지원 범위가 확대되는 데 대한 의견인 듯했다. 그의 주장에는 켄 로치 감독, 아니 다니엘의 상황과 그가 했던 말을 빌어 대답하겠다.

다니엘은 주치의로부터 심장병 때문에 일을 쉬어야 한다는 진단을 받지만 복지센터는 진단서만으로는 충분치 않고 실업급여를 받으려면 구직을 시도했다는, 좀 더 정확하게는 구직을 시도했으나 실패했다는 증거 자료를 제출하라 말한다.

다니엘은 기관의 지시대로 이력서 작성 특강을 듣고 건강검진, 구직 등 필요한 활동을 다 하지만 인터넷에 익숙하지 않고 무엇보다 담당 공무원에게 고분고분하지 않았다는 이유로 급여 지급 대상에서 제외된다. 그는 '4주 제제 대상으로 보고돼 보조금이 끊길 것이다. 그러나 실업급여를 받고 싶다면 제제 기간에도 구직

활동을 계속해야 하며 그 증거를 남겨둬야 2차 제제를 피할 수 있다'고 설명하는 공무원을 텅 빈 눈빛으로 바라보다가, 아무 말 없이 자신의 서류를 챙겨 나온다.

얼마 뒤 다니엘은 수당을 포기하겠다는 의사를 밝히며 말한다. "잡히지도 않는 일자리, 잡혀도 할 수 없는 일자리를 구하느라 시간 낭비를 해봤자 내게 돌아오는 건 수치심뿐이오. 이제 그만하겠소. 난 할 만큼 했소. (…) 사람이 자존심을 잃으면 모든 걸 다 잃는 거요."

그렇다. 자존심은 밥도 돈도 될 수 없지만 때로는 밥과 돈보다 더 소중한, 온몸을 던져 지켜내야 하는 어떤 것이 된다. 존엄을 갖춘 인간으로 살아가는 것, 동시에 타인이 존엄을 지킬 수 있도록 돕는 것. 이 둘 모두가 우리에게는 똑같이 중요하다.

미술관에서는 언제나 맨얼굴이 된다

내가 가장 예쁘게 웃던 날들

지나이다 세레브랴코바
Zinaida Serebriakova, 1884~1967

"아픈데 참는 게 제일 미련한 거다."

엄마는 이 말을 달고 사셨다. 슬퍼도 화가 나도 삭히면서 사는 게 당연한 줄 알았던 당신 삶에 대한 후회, 혹시 딸들이 당신처럼 살까 봐 걱정되는 마음이 한데 섞인 당부였을 거다.

그런데 사실 엄마의 염려는 기우에 불과하다. 나는 본디 고통을 잘 참지 못하고 참아야겠다는 의지도 별로 없는 사람이다. 마음이든 몸이든 조금만 아프고 신경 쓰여도 얼른 그 상태에서 벗어나려고 최선을 다한다. 그러니 아픈데도 혼자 끙끙대며 앓는 모습 따위는 애초에 가져본 적이 없다고 해야 맞다.

슬픔이 찾아오면, 즉각 주변에 알린다. '내 짐을 나눠줘도 될까? 혼자 들긴 좀 무거워서.' 이런 뻔뻔함은 실연 직후에 더 극대

화됐다. 결혼할 줄 알았던 그와 헤어졌을 때는 친구 집에 불쑥 찾아가 몇 날 며칠 시름시름 앓기도 했다. 주인을 바닥으로 밀어내고 침대를 떡하니 차지하고 누워, 종일 울다가 욕하다가 희망을 가졌다가 다시 욕하기를 반복하는 '미친 전위극'을 벌였다.

힘들다고 말하는 건, 슬프니까 위로해달라고 부탁하는 건 내게 어려운 일이 아니었다. 남들 앞에서 무너지는 모습 좀 보인다고 큰일이라도 나나. 그런 걸로 자존심이 상하지도 않았다.

그런데 실은, 견딜 수 있을 정도의 아픔이었기 때문에 타인에게 말할 수 있었다. 나는 그걸 뒤늦게 알았다. 정말 힘든 시간이 찾아오자 누구에게도 털어놓을 수가 없었다. 매 순간이 버겁고 모든 게 힘겨운데 도저히 도와달라는 말이 나오지 않았다. 내가 실은 이런 상태라고, 무엇을 어디서부터 어떻게 해야 할지 완전히 길을 잃은 기분이라고 이야기하고 싶었지만 끝내 그러지 못했다.

감당할 수 없는 우울과 비관에 빠져 있다는 사실을 털어놓으면 주변의 반응은 크게 세 가지일 것이다. 무관심하거나, 함께 마음 아파하거나, 은근히 즐거워하거나. 첫 번째라면 더 말할 필요가 없지만 나머지 둘은 다르다. 나는 나 때문에 다른 사람이 슬픈 것이 싫고, 내가 호사가들의 대화 주제가 되는 것도 견딜 수가 없다. 그러니 결국 아무 말도 하지 않거나 괜찮은 척을 하는 수밖에. 난 잘 지내, 다 좋아, 즐거워, 기뻐. 이런 대답을 하고 나면 더 비참해졌다. 저 말들이 가리키는 상태와 실제 나의 상태가 정확히 반

대였기 때문이다.

환히 웃을 줄 알았던 나, 인생이 살 만한 가치가 있는 것임을 조금도 의심하지 않았던 어느 날의 내가 그리울 때면 지나이다 세레브랴코바의 그림을 본다. 지나이다가 스물다섯에 그린 자화상은 더없이 아름답고 화사하다. 화장대 앞에서 긴 머리를 빗으며 기품 있게 미소 짓는 지나이다. 자신감으로 빛나는 그녀의 눈빛은 스스로 아름답다는 걸 아는 이의 눈빛이기도 하다.

지나이다 세레브랴코바는 러시아의 부유한 귀족 집안에서 태어났다. 그녀의 집안은 예술에 대한 조예와 재능이 남달랐다. 유명 건축가였던 할아버지, 화가인 삼촌, 역시 인정받는 조각가였던 아버지를 통해 지나이다는 어린 시절부터 예술과 친숙한 분위기에서 성장했고 양질의 교육을 받을 수 있었다. 십대 시절 그녀는 러시아의 국민 화가인 일리야 레핀에게 회화를 배웠으며 이태리, 파리 등지에서 수학했다.

다복한 집안 환경, 놀라운 재능, 아름다운 외모 등 무엇 하나 부족한 점이 없었던 지나이다는 이미 첫 번째 전시회에서 두각을 나타냈다. 그녀는 1910년에 열린 '러시아 현대 여성의 초상The Contemporary Portrait of the Russian Woman'전에 〈화장대에서〉를 출품하고 평론가들로부터 큰 호평을 받는다. 많은 이들이 작위적이거나 부자연스러움과는 거리가 멀고 볼수록 기분이 좋아지는 지나이다의

지나이다 세레브랴코바, 〈화장대에서〉

미술관에서는 언제나 맨얼굴이 된다

초상화에 매력을 느꼈다.

데뷔 이후 지나이다는 성공적인 이력을 쌓아나가고 남편 보리스와의 사이에서 네 자녀를 낳아 기르며 비교적 평탄한 삶을 산다. 적어도 러시아 혁명이 발발하기 전까지는.

1917년 2월과 10월에 걸쳐 일어난 러시아 혁명은 지나이다의 삶을 송두리째 바꿔놓는다. 혁명으로 러시아에는 사회주의 정권이 들어섰고 귀족 신분이었던 지나이다의 가족은 재산을 몰수당하는 것은 물론 남편은 옥살이 중 티푸스로 사망한다. 그녀는 하루 아침에 네 아이와 병든 어머니를 책임져야 하는 가장이 된다.

돈을 벌기 위해 지나이다는 멈추지 않고 그림을 그린다. 이 시기 그녀의 주 수입원은 초상화였다. 1920년 지나이다는 모스크바 예술극장 근처로 거주지를 옮겨 주로 배우나 무용수의 초상화를 그렸고 완성도가 다소 떨어져 보이는 누드화를 여럿 남기기도 한다.

생활고로 그 어느 때보다 힘든 시절이지만 그녀에게는 아이들이 있었다. 웃음기 없는 얼굴로 카드놀이를 하는 네 아이를 그린 〈하우스 오브 카드〉는 아버지의 부재 때문인지 더 애잔하게 다가오고, 자신에게 매달린 두 자녀와 함께 있는 모습에서는 자식을 향한 강한 책임감을 느낄 수 있다.

주목할 점은 이 무렵부터 그녀가 스스로를 표현하는 방식이 바뀌었다는 점이다. 지나이다는 평생에 걸쳐 많은 자화상을 남겼

지나이다 세레브랴코바, 〈하우스 오브 카드〉

다. 아름다움과 매력을 부각시키던 이전과는 달리, 혁명 이후 홀로 가족의 생계를 책임지기 시작하면서 그녀는 자신을 '화가'로 묘사한다. 아이들과 함께 있는 그림에서 그녀가 쥐고 있는 것은 붓이다. 1921년에 그린 자화상에서도 수수한 옷차림을 하고 붓을 든 채 가만히 미소를 짓는다. 1909년의 자화상과는 많은 것이 다르지만 입꼬리를 살짝 올리며 웃는 모습만큼은 여전하다.

미술관에서는 언제나 맨얼굴이 된다

지나이다는 1924년 대형 벽화를 의뢰받고 파리로 떠난다. 일을 하고 돌아오면 생활이 훨씬 나아질 것이라는 계산에서였지만, 인생은 예상과 전혀 다르게 흘러간다. 소비에트 연방이 출입국을 통제하면서 그녀는 고국으로 돌아갈 수 없었고, 고국에 남겨진 자녀들이 빠져나올 수도 없었다. 이후 소비에트는 오직 두 자녀의 출국만 허락하고 다른 두 자녀인 타티아나와 유제니는 그대로 러시아에 남는다. 지나이다는 1947년 프랑스 시민권을 취득하지만 타티아나와 재회한 건 이보다 훨씬 뒤인 1960년에 이르러서다.

지나이다 세레브랴코바, 〈딸들과 함께한 자화상〉

지나이다 세레브랴코바, 〈자화상〉, 1921

지나이다는 1900년에서 러시아 혁명 직전인 1917년 초까지를 "나의 행복한 시절"이라 회고한다. 스스로의 작품을 평가할 때도 초기작들을 더 높게 치며, 혁명 이후부터는 돈과 시간이 부족해 이전보다 못한 그림을 그렸다고 말한다.

그러나 나는 다르게 보고 싶다. 분명 지나이다의 말대로 혁명을 기점으로 '찍어내듯' 다작을 해야 했고 엉성한 그림이 여럿 발표되기도 했지만, 그게 뭐 어떤가. 그녀는 두 자녀와 생이별을 해야 했던 시간 동안에도 주저앉아 슬퍼하기보다 할 수 있는 모든 것을 했다. 후원자를 구하고, 그림을 그리고, 그렇게 번 돈으로 스스로와 가족을 부양했다. 그녀의 모든 그림은 최선을 다해 주어진 삶을 살았던 흔적이다.

1956년 지나이다는 일흔두 살의 자신을 그린다. 푸른 작업복에 스카프를 두르고 팔레트를 손에 쥔 화가. 이제는 블라우스나 치마도 벗어던졌다. 부스스하게 일어난 머리카락을 하나로 묶은 모습은 화려함이나 화사함과는 거리가 멀지만 내 눈에는 더없이 아름답다. 인생의 굴곡을 겪는 동안 그녀의 눈매는 더 깊고 부드러워졌다. 물론 입꼬리를 살짝 당겨 웃어 보이는 그 모습만큼은 여전하고.

지나이다의 행복한 시절, 그녀가 가장 예쁘고 빛났던 그 시간은 과거에만 있지 않다. 그리워하는 마음과는 별개로 그녀는 언제나 '지금'을 사는 사람이었다. 지나간 것은 지나간 대로 흘러가게

지나이다 세레브랴코바, 〈자화상〉, 1956

두고, 넘어진 지금 이곳에서부터 다시 시작해야 한다는 것을 나는
지나이다의 그림을 통해 배운다. 특히 세월에 알맞게 변해갔던 그
녀의 자화상으로부터.

외할머니를 떠나보내며

외할머니가 아프시다. "이제 그럴 연세도 되셨지." 다들 이렇게 말해도 나는 아직 사람이 나이 들고 병들고 잊히는 것에는 좀처럼 무덤덤해지지가 않는다.

엄마와 외할머니 병문안을 가던 날, 한 번도 들어본 적 없는 얘기를 들었다. 어린 시절 외할머니는 큰아들, 큰딸 일이라면 세상에 못 할 일이 없다는 식으로 열성이었지만 엄마는 늘 뒷전이었다고. 오남매 중 넷째였던 엄마는 닳고 닳은 헌 옷, 헌 책 외에는 가질 수 있는 게 없었고 그것보다 더 서러웠던 건 대학 다닐 기회조차 주어지지 않았던 거라고 했다. 외할머니에게 종종 '나는 자식들 모두 골고루 잘 먹이고 가르치며 살 거'고 아픈 소리를 했

미술관에서는 언제나 맨얼굴이 된다

다는데 "내가 너한테 그런 엄마였니?" 묻는 엄마에게 "응." 하고 대답하는 것도 어딘지 민망했다. 나는 실제로 언니와 나 사이, 나와 남동생 사이에 어떤 차별도 느끼지 못하고 살았을 뿐만 아니라 때로 그들보다 더 큰 수혜를 누렸던 것 같기도 하다.

"그래서 그런가…… 엄마는 이렇게 외할머니가 아파 누워 있는데도 선뜻 발길이 그쪽으로 안 돌려져. 내가 사랑받고 컸다는 느낌이 없어서 그런가 봐."

엄마는 중죄를 고백하는 것처럼 머뭇거리며 말을 이어갔다.

뭐든 열심히 하는 사람, 정도를 벗어나지 않는 사람, 가족은 물론이고 오다가다 스치는 이들에게도 도리와 경우를 다하는 사람이라는 게 내가 지금까지 알고 있던 엄마의 모습이었다. 그런 엄마가 자신을 낳아준 사람에 대한 불충과 그녀에게 받은 상처를 고백하고 있었다. 엄마의 어떤 시간은 자신을 사랑받지 못하는 사람이라고 느꼈던 십대 어디쯤에 여전히 멈춰 있다는 걸, 그날 처음 알았다.

문득 얼마 전 엄마에게 외할머니 병문안을 왜 더 자주 가지 않는지, 왜 더 신경 쓰지 않는지 쏘아붙였던 게 생각났다. "엄마, 그러다 엄마가 아플 때 우리가 엄마처럼 하면 어떻게 할래?"라는 말까지 해가면서. 아, 나는 얼마나 오만하고 둔감한 사람인가. 각자에게는 나름의 이유가, 사정이 있을 수 있다는 걸 어떤 순간에도 잊지 않는다면 살면서 하는 실수 중 절반 이상은 줄어들 텐데.

한편으로는 예순에도 십대 시절의 상처를 그대로 간직하고 있는 엄마를 보며 생각했다. 우리는 과거를 사는 걸까, 지금을 사는 걸까. 따지고 보면 나도 그렇다. 일일이 말을 안 해 그렇지 옛 기억을 고스란히 안고 산다. 지난 상처, 지난 실패, 지난 이별. 과거의 많은 상실로 인해 나라는 사람의 지금이 만들어졌다.

이란 출신 감독 아쉬가르 파라디의 영화 〈아무도 머물지 않았다〉는 과거가 어떻게 현재를 만들어내는지, 그 막강한 영향력을 다룬 작품이다. 영화는 별거 상태에 있던 마리와 아마드 부부가 이혼 수속을 밟기 위해 4년 만에 파리에서 재회하는 장면으로 시작된다. 아마드는 수속을 완료한 뒤 마리가 전 남편과의 사이에서 낳은 두 딸과 해후하고 곧장 이란으로 돌아갈 계획이었다. 그러나 큰딸 루시로 인해 상황은 전혀 예기치 않은 국면을 맞는다.

루시는 아마드에게 현재 엄마와 함께 살고 있는 사미르에게는 아직 이혼하지 않은 아내가 있다고 말하고, 그동안 누구에게도 털어놓지 못했던 사실을 고백한다. 사미르의 아내는 최근 자살을 시도해 식물인간이 되었는데, 그 원인이 루시 자신에게 있다는 것이다. 그녀의 말에 따르면 자신이 사미르의 부인에게 직접 엄마와 사미르의 불륜 사실을 알려줬고 이후 부인이 자살을 기도했다.

루시의 고백이 몰고 온 후폭풍 속에서 인물들의 속내 혹은 각자의 사정이 하나둘 드러나기 시작한다. 그들은 서로에게 '대체 왜 그랬는지'를 따져 묻지만 결국 이 비극으로부터 자유로울 수

미술관에서는 언제나 맨얼굴이 된다

있는 사람은 단 한 명도 없다. 사건과 가장 무관해 보이는 아마르 역시 마찬가지다. 그는 마리와 루시 사이를 오가며 꼬인 상황을 정리하는 중재자 역할을 하는 듯하지만, 그러나 과연 그는 이 모든 상황에서 자유로울까?

4년 전 아마드는 심각한 우울증으로 도망치듯 마리를 떠나 이란으로 돌아갔다. 영화가 진행될수록 아마드의 갑작스럽고 무책임한 도피가 마리에게 일종의 내상처럼 남았다는 것이 밝혀지는데, 마리가 사미르를 선택한 가장 큰 이유는 그가 아마드를 닮았기 때문이었다. 만약 아마드가 그때 마리를 떠나지 않았다면, 아니 적어도 마리가 이별을 받아들일 수 있도록 보다 충분한 설명을 했더라면 마리는 전 남편에 대한 그리움과 복수심에서 자유로워질 수 있었을까? 사미르와 불륜을 저지르고 결국은 양쪽 가정 모두를 비극으로 몰아넣는 일만은 피할 수 있었을까?

무엇도 확신할 수 없고 가정할 수 없다. 다만 얽혀 살아가는 동안 인물들은 서로의 운명에 영향을 끼쳤고, 아마드도 예외가 아니라는 건 분명해 보인다.

모두가 가해자이면서 결국 모두가 고통받으며 살아가는, 익숙한 삶의 풍경을 보여준다는 점에서 나는 아쉬가르 파라디의 영화를 좋아한다. 〈아무도 머물지 않았다〉에는 상황에 대한 성급한 낙관이라던가 무조건적 긍정이 등장하지 않는다. 그런 분위기는 끔

새도 찾을 수 없다. 엔딩 크레딧이 올라가는 순간까지도 뭐 하나 속 시원히 해결되는 게 없는 걸 보면 '결국 모두 행복하게 잘 살았습니다'와 같은 결말 따위는 이 영화의 관심사가 아님이 분명하다. 중요한 것은 어떻게 하면 더 이상 지나간 시간 속을 헤매지 않고 현실에 두 발을 딛고 살아갈 수 있을지, 과거로부터 자유로워질 수 있을지다.

루시는 사미르의 아내에게 메일을 보냈던 그날로부터, 사미르는 우울증을 앓던 아내를 버거워하고 다른 여자를 만난 시간으로부터, 마리는 아마르가 자신을 버리고 떠난 4년 전 그 상처로부터 이제 그만 등을 돌려 빠져나와야 한다. 과거의 기억을 완전히 망각하는 것은 불가능하지만 그것에 잠식당하지 않은 채로 살아가는 것은 가능할지도 모른다.

사실 등장인물들은 나름의 방식으로 이미 그 일을 해내고 있다. 사미르의 말대로 변호사를 써도 될 텐데 군이 직접 이혼 수속을 밟으러 아마드가 파리로 돌아온 것도, 루시가 엄마에게 영원히 미움받을지도 모른다는 두려움에도 불구하고 불륜 사실을 폭로한 사람이 자신임을 고백한 것도, 모두 과거를 속죄하고 거기에서 벗어나려는 시도의 일환이다.

어쩐지 이 영화 속 인물들은 영화가 끝난 뒤에도 계속 어디선가 삶을 살아가고 있을 것 같다. 내 곁의 무수한 아마드, 마리, 루시, 사미르의 모습으로.

미술관에서는 언제나 맨얼굴이 된다

✢✢✢

외할머니는 결국 해를 넘기지 못하고 돌아가셨다. 외할아버지를 먼저 떠나보내고 혼자 다섯 남매를 길러야 했던 외할머니가 이 생의 끝에 좋은 곳에 가셨기를 빈다. 고단한 삶을 한 번 더 겪으실까 봐 차마 다음 생을 빌어드리지는 못하겠다.

오늘도 밤잠을 설칠 당신에게

쉬린 네샤트
Shirin Neshat, 1957~

스스로를 개라고 생각하는 인생은 대체 어떤 인생일까. 그래 픽 노블 《인티사르의 자동차: 현대 예멘 여성의 초상화》의 주인공, 인티사르에 관한 이야기다.

인티사르는 예멘의 수도 사나에서 의사로 일하는 젊은 여성이고 취미는 운전이다. 비록 니캅으로 얼굴을 가리지 않고는 외출할 수 없고 운전 중에 여자라는 이유만으로 욕설을 듣기도 하지만 인티사르는 기가 죽기는커녕 남성 운전자들을 추월하며 스피드를 즐기곤 한다.

어느 날 밤 인티사르는 자리에 누워 여동생에게 들은 떠돌이 개 이야기를 떠올린다. 날마다 새벽 일찍 출근길에 나서는 한 남자

미술관에서는 언제나 맨얼굴이 된다

가 있는데, 하루는 개 한 마리가 따라붙더니 회사까지 그를 쫓아왔다. 다음 날도, 또 그다음 날도 변함없이 개는 남자를 기다렸다.

며칠이 지나 남자는 그 이유를 알게 된다. 개는 남자를 따라가는 동안 쓰레기더미에서 먹을 걸 찾아 허기를 채웠던 것이다. 그러다 다른 개가 나타나 힘들게 찾은 먹이를 뺏으려 들면 얼른 남자에게 달라붙어 주인과 함께 나온 척을 했다. 굶어 죽거나 하루아침에 버려지는 개가 많은 도시에서 살아남기 위한 나름의 생존 전략이었던 셈이다.

떠돌이 개와 점점 정이 들어가던 어느 날, 남자는 매일 새벽 만나던 길목에서 피를 흘리며 무참히 죽어 있는 개를 발견한다.

인티사르는 이 이야기를 떠올릴 때마다 자신의 신세가 그 개와 다르지 않다는 생각이 든다고, "어떤 시련도 헤치고 나아가겠다는 신념과 확신, 그리고 강인한 의지도 이 나라에선 환상에 불과한 것인지도 모르겠다"고 말한다. 언젠가는 자신도 그 개처럼 비참하게 깔려 죽고 말 거라는 예감이 든다고 덧붙이면서. 삶에 대한 의지로 가득한 젊고 총명한 여성이 피투성이가 된 채 죽어 있는 떠돌이 개에게서 자신의 운명을 감지하는 이 우울한 장면은 책 전체를 통틀어 가장 인상적이다.

잠 못 드는 밤 홀로 깨어 자기 자신에 대해 생각하는 건 인티사르뿐만이 아니다. 어떤 이들은 커피 한 잔 없이 긴긴 새벽 동안

자신의 신세를, 좀처럼 바뀌지 않는 그놈의 처지를 생각한다. 삶을 견디는 힘은 어디에서 나올까, 누가 좀 알려줬으면. 되묻고 또 되물으면서.

방송 일을 시작한 이후로 나는 걸핏하면 '내가 남자였어도, 정규직이었어도 나한테 이랬을까'를 생각했다. 피해의식이 습관이 되어버린 사람처럼. 누가 나한테 너는 여자에 정규직도 아니고 정년 보장은커녕 월차 기약도 없는 프리랜서라고, 그래서 여러모로 인생이 좀 딱하다고 하루에 백 번씩 내 귓가에 속삭이거나 달달 외우게 한 게 아닌데도, 나는 좀처럼 내 '주제'에서 자유로워지지가 않았다.

출산 후에는 이 직업을 이어갈 수 없을지도 모른다는 생각, 말하자면 나는 엄마가 된 후에는 법 제도의 보호가 아니라 회사의 자비에 기대 경제활동을 해야 할지도 모른다는 다소 암담한 미래 전망. 시간이 지날수록 출몰 빈도수가 낮아지고는 있으나 아직 완전히 사라지지는 않은, 유독 젊은 여성에게만 마음 놓고 분노와 무례함을 표출하는 이들을 만날 때면 금방 우울해졌다. 왜 어떤 사람은 누군가의 밥줄이 자기 손에 달렸다는 걸 과시하지 못해 안달인지, 어째서 다른 이의 마음에 상처를 주는 언행에 저토록 둔감한지, '그렇게 대해도 되는 사람'은 세상 어디에도 없다는 걸 왜 저 나이를 먹도록 알지 못하는지.

나는 인티사르처럼 명예 살인과 조혼 제도가 존재하는 나라에서 살고 있지 않고 아버지, 남편, 삼촌 같은 남성 후견인의 보증과 허락이 있어야만 일을 할 수 있는 것도 아니며 나 스스로를 머리가 으깨져 죽은 개와 같은 신세라고 생각하지도 않지만, 그러나 나는 그녀와 '어떤 밤'을 공유하고 있다. 분해서 잠을 설치는 밤, 오늘의 굴욕을 설욕으로 갚아줄 눈부신 순간을 꿈꾸는 밤.

인티사르는 결국 다니던 병원에서 해고돼 직장을 잃는다. 인티사르에게 반해 끈질기게 구애하던 한 남자가, 그녀가 자신의 마음을 받아주지 않자 인티사르의 아버지에게 연락해 그녀가 평소에 운전을 하는 등 행실에 문제가 있음을 지적했고, 분개한 아버지가 병원장에게 당장 딸을 해고하라 말한 것이다. 이렇게 인티사르는 자신이 가장 사랑하던 두 가지, 일과 차를 모두 잃는다.

그래서 그녀가 어떻게 했느냐고? 열네 살 난 망나니 이복동생의 운전 연습용으로 바쳐진 가엾은 자신의 자동차에 직접 불을 질렀고 아버지의 입김이, 더 정확히는 예멘의 왈리(후견인) 문화가 통하지 않는 국제적십자단체에 이력서를 냈다. 그녀는 멈추지 않고 삶을 이어간다. '두려워하지 않고'가 아니라 '두려워하면서도' 나아간다. 그렇게 끝까지, 끝의 끝을 볼 때까지 가보는 것이다.

: 뉴욕의 이란 여자, 쉬린 네샤트 :

히잡*을 쓴 채 삶의 한복판으로 진격하는 여성이라면 인티사르 외에도 떠오르는 이가 몇 더 있다. 이란 태생의 여성 예술가, 쉬린 네샤트는 고국인 이란, 더 넓게는 이슬람권 여성들의 삶을 주요 테마로 삼아 영상과 사진 작업을 해왔다. 부유하고 진보적인 부모님 밑에서 태어난 네샤트는 이른 나이에 미국 유학길에 오르고, UC버클리에서 미술을 전공한 뒤 지금은 뉴욕을 기반으로 활동하고 있다.

네샤트가 유학을 마치고 다시 고국으로 돌아왔을 때는 종교 지도자인 호메이니가 1979년 이란 혁명을 통해 정권을 잡은 뒤였다. 이란 사회는 반反미, 반反서구라는 기치 아래 이슬람 절대주의의 길로 들어서 있었다. 그녀가 기억하는 유년기의 개방적인 사회 분위기는 온데간데없고 히잡 착용이 의무화되는 등 특히 여성 인권이 급격히 퇴보하고 있었다.** 고국의 현실에 절망한 네샤트는 미국 망명을 택하고 지금까지도 망명 상태에서 이란의 정치 상황

◆　비이슬람 국가에서는 이슬람 국가 여성들이 얼굴과 몸을 가리기 위해 착용하는 옷을 히잡, 차도르와 같은 대표 용어로 구분 없이 사용하지만 실제 이들의 종류는 다양하다. 히잡은 얼굴을 내놓고 머리와 어깨 부분까지 감싸는 것을 가리키고 차도르는 얼굴을 제외한 전신을 가린다. 니캅은 눈만 내놓고 몸 전체를 가리는데, 인티사르가 착용하는 것이 바로 니캅이다.

◆◆　세계경제포럼이 각국의 남녀평등을 측정하기 위해 고안한 〈젠더 갭 리포트Global Gender Gap Report〉에 의하면 2018년 기준 이란의 성평등 지수는 전체 149개국 중 142위다. 젠더 갭 리포트는 2006년부터 해마다 발표되며 최근 5년 동안의 통계를 보면 한국은 115위 안팎이다. '인티사르의 나라' 예멘은 부동의 꼴찌 자리를 지키고 있다.

　　　　　　　　　　　　미술관에서는 언제나 맨얼굴이 된다

과 이란 여성들의 현실을 환기시키는 작업을 이어가고 있다.

나는 쉬린 네샤트를 지난 2014년 국립현대미술관에서 열린 '쉬린 네샤트 전'을 통해 처음 알게 되었다. 당시 국립현대미술관은 아시아 근현대 작가들의 전시를 소개하는 '국립현대미술관 아시아 프로젝트MMCA_ASIA PROJECT'를 진행 중이었고 이 프로젝트의 첫 번째 전시가 바로 쉬린의 지난 20여 년의 작업을 조명하는 회고전이었다.

부끄럽게도 나는 이때까지만 해도 동시대 비서구권 작가들을 거의 알지 못했다. 내 안에 그려진 몇 천 년 동안의 미술사 지도가 따지고 보면 '서양' 미술사의 압축본일 뿐이라는 사실은 알고 있었지만, 동시대 미술에 대한 관심 역시 서구 중심적 시각을 벗어나지 못했던 것이다. 비교적 친숙한 유교권 국가도 아닌 이란 태생의 아티스트는 더 생소했다.

전시에는 초기의 사진 작품을 비롯해 그녀를 세계적인 작가로 자리매김하게 만든 비디오 3부작 〈격동Turbulent〉(1998), 〈황홀〉, 〈열정Fervor〉(2000)과 장편영화 〈여자들만의 세상Women without Men〉(2009) 등이 포함됐다. 그녀는 비디오 3부작 중 〈격동〉으로 1999년 베니스 비엔날레 황금사자상을 수상했는데, 개인적으로 가장 인상 깊었던 작품은 〈황홀〉이다.

〈황홀〉은 두 개의 스크린이 서로 마주 보는 구조로 전시되고 관객들은 양 화면을 번갈아 보며 작품을 감상하게 된다. 한 스크

린에는 남성들이, 또 다른 화면에는 여성들이 등장한다. 이들의 행동은 여러 면에서 서로 배치되는데 먼저 장소부터가 대조된다.

남성들은 상점과 거주지 등이 있는 골목을 지나 어느 성에 다다른다. 그들은 경제활동이 이루어지는 일상적 장소와 종교적이고 역사적인 장소를 두루 거치지만 여성들은 한 순간도 문명의 공간 안에 자리하지 않는다. 그녀들이 있는 곳은 돌무더기로 덮인 황야, 해변 등지다.

좁은 성문을 통과한 남성들은 성벽에 사다리를 대고 올라가려 하고 이 과정에서 드잡이를 하는 등 소란이 일어난다. 그들은 기본적으로 중심을 향해 하나로 수렴되고, 낮은 곳에서 위로 올라가는 방식으로 존재한다. 반대로 여성들은 모여 있다 흩어진다. 그들은 황야를 벗어나 해변으로 향하고 그곳에서 배 한 척을 띄운다. 어떤 보호 장치도 없는 낡은 나무배에 올라탄 사람은 고작해야 여섯 명. 나머지 여성들은 힘을 모아 배를 밀어준 뒤 떠나가는 이들을 지켜본다.

여성들이 해변에 도착한 뒤 일어나는 일들은 영상은 물론이고 의미적 측면에서도 압도적으로 아름답다. 그들은 난파와 실종, 굶주림과 죽음 등 온갖 위험을 감수한 채 떠나간다. 배에 오르지 않고 남겨진 이들 역시 이 무모한 도전의 일원이라는 사실은 의심할 여지가 없다. 그들은 하나뿐인 배가 떠날 수 있도록 조력했거나 자리를 양보했다. 그들 대부분은 왔던 곳으로 돌아가겠지만, 이제

부터 살아갈 삶은 그전과는 다를 것이다. 이렇게 새로운 미래는 떠난 자들뿐 아니라 뒤에 남아 원래의 자리를 지키고 있는 이들에게서도 발견된다.

당시 국립현대미술관은 전시장 한켠에 관람객들이 전시를 보고 직접 쓴 감상을 공유하는 공간을 마련했다. 벽면에 부착된 포스트잇에는 여러 다양한 의견이 있었는데 그중 하나가 눈길을 끌었다. 쉬린 네샤트의 작업이 남성과 여성을 대립시키고 특히 남성에 대한 부정적 시각으로 가득하다는 점에서 불편하다는 내용이었다.

과연 그런가? 전시를 보는 내내 한 번도 생각해보지 못했던 관점이었지만 글쓴이가 어떤 면에서 그렇게 느꼈는지를 알 것도 같았다. 일부 작품은 여성이 감내해야 하는 불합리나 기구한 운명을 남성의 삶과 대조시켜 드러내기도 하니 말이다.

허나 몇 가지 단편적인 사항만으로 작가의 세계관을 단정할 수는 없다. 많은 작업물이 유기적으로 관계 맺고 있다는 전제하에 관람객의 앞선 지적에는 〈황홀〉의 한 장면을 예로 들어 답하고자 한다. 영상 말미에 여성들이 배를 타고 떠나가면 맞은편 남성들은 성곽에 올라 손을 흔든다. 남성들의 손짓은 여성들을 만류하거나 돌아오라고 부르는 것이 아니고 배웅하며 안녕을 고하는 제스처다. 열정적으로 손을 흔드는 그들의 모습에서 느껴지는 건 새로운 세상을 택한 그녀들을 향한 존중과 응원, 부러움이다.

네샤트는 〈황홀〉 속 남성들을 가해자나 억압의 주체가 아니라

쉬린 네샤트, 〈황홀〉

미술관에서는 언제나 맨얼굴이 된다

또 다른 피해자로 본다. 그들 역시 자신들을 맹목적으로 성곽에 오르게 한 절대 질서나 규율의 희생자다. 그렇게 애써 올라간 성곽에서 남성들이 목도하는 건 미련 없이 기존 질서 바깥으로 떠나가는 여성들의 뒷모습이다. 쉬린은 모두가 피해자가 될 수밖에 없는 개인 너머의 '구조'를 말하고 있는 셈이다.

2011년 TED 강연자로 나선 쉬린 네샤트는 이런 말을 한다. "내가 이란 예술가, 이란 여성이라는 것이 영광스럽습니다." 그녀의 등 뒤에 설치된 화면에는 반정부 시위를 하다 연행되거나 피를 흘리며 쓰러져 있는 젊은이들의 모습이 비친다. 그들은 정치와 언론, 문화와 예술 등 각 분야에서의 자유를 요구하며 투쟁 중이다.

그녀에 의하면 이란 예술가들은 자유를 꿈꾸는 모든 이란인들의 대변인이자 동지다. 그래서 쉬린의 작업은 매우 정치적이고 사회적인 동시에 지극히 '개인적'이다. 결국 그녀에게 가장 중요한 일은 모든 이란인이 오롯이 한 개인으로 살아가는 것이다.

나는 저 멀리 이란에서 진행 중인 투쟁과 나의 그것이 그다지 멀리 있다고 여기지 않는다. 스스로의 삶을 살고 싶어하는 사람, 지금보다 더 많은 자유를 갈망하는 사람이라면 누구나 이 투쟁 속에 들어와 있다.

우리가 원하는 것은 결국 하나다. 어제보다 '더 나은' 삶, 혹은 그런 상태.

잊지 마, 남아 있는 날들을 위해서

트레이시 에민
Tracey Emin, 1963~

: 나의 남자 친구 연대기 :

'저자의 말'에서부터 독자를 사로잡는 책이 있다. 중요한 얘기를 굳이 뒤로 미룰 필요가 있냐는 듯, 내가 어떤 사람이고 무엇을 꿈꾸는지를 시작부터 보여주는 글. 내게는 은유 작가의 산문집 《싸울 때마다 투명해진다》가 그런 글이다.

책의 서문에는 이런 구절이 나온다. "사는 일이 만족스러운 사람은 굳이 삶을 탐구하지 않을 것이다." 참으로 맞는 말. 이것은 사랑에 있어서도 마찬가지다. 사랑이 수월한 사람, 망한 연애의 기억 따위는 없고, 있다 해도 그것이 스스로의 자존을 위협할 정도까지는 아닌 사람은 굳이 사랑이 무엇인지를 따져 묻지 않는다.

미술관에서는 언제나 맨얼굴이 된다

회의와 고민은 오직, 사랑이 늘 아름답고 낭만적이지만은 않다는 것을 알게 된 이들의 몫이다. 사랑은 어느 순간 문득, 더럽고 치사해 더는 못 해먹겠다는 비참을 선사한다.

　어느 일요일 아빠와 나란히 거실에 누워 있었다.

"아빠, 나 쓰고 싶은 소설이 생겼어."

"무슨 소설?"

"나의 남자 친구 연대기. 이게 제목이야."

"(약간 불안해하며) 뭔 그런 제목이 있냐. 내용이 뭔데?"

"그냥, 말 그대로 나랑 만났던 사람들 얘기하는 거지 뭐."

"……." (아빠 침묵)

"이상한 애들 많았잖아, 걔들 얘기 해보려고."

"좋은 것만 쓰고 살아라, 좋은 것만."

"……." (나 침묵)

"그리고 걔들이 볼 땐 너도 이상하다."

"……." (둘 다 침묵, 긴 정적)

　나는 진심으로, 오래전부터 이런 소설을 써보고 싶었다. 장편 소설로 쓰기엔 남자가 적은 편이라 분량을 못 맞출 것 같고 단편으로 쓰기엔 좀 넘치는 것 같으니 중편 정도?

　연대기의 처음을 장식할 주인공은 엄밀히 말하면 내 남자 친구가 아니라 그의 어머니다. 이십대 초반에 사귄 그는 강남에서

나고 자란 '강남 키즈'였고 같은 성당을 다녔다. 역시 신자였던 그의 어머니는 어쩌다 성당에서 마주쳐도 내 인사를 받지 않았다. 받지 않는 정도가 아니라 대놓고 무시했다. 처음에는 '어? 못 보셨나? 분명 눈이 마주친 것 같았는데…….' 싶었지만 비슷한 일이 반복됐고, 그와 헤어지고 난 뒤에야 그 이유를 건너 건너 들을 수 있었다.

그녀는 내가 비강남 출신인 것도 모자라 심지어 전라도 태생이라는 것에 적지 않은 충격을 받은 상태였다. 우리 가족이 자신들과 비슷한 가격대의 아파트에 거주한다는 것 역시 못마땅했다. 자신의 아들은 응당 더 훌륭한 집안의 여식을 만나야 한다는 그녀의 굳은 믿음이 사람을 보고도 못 본 척, 코앞에서 인사를 받고도 외면할 수 있게 한 것이다.

그녀에 대해 아는 건 많지 않았지만 취향은 좀 알 것 같았다. 그녀는 나를 싫어했고 진보 성향을 가진 정치인들 역시 싫어했다. 서울시장 후보 토론회가 열리던 날, 비보수 정당에 속해 있던 후보자가 나오자 그녀는 이렇게 이야기했다고 한다.

"지금 뭐 평양 시장 뽑는 줄 아나…… 쯧쯧. 될 리가 있어?"

그녀의 예상과 기대를 무참히 짓밟고 그는 당선됐고, 심지어 다음 선거에서 연임됐다. 요즘 종종 그녀의 안부가 궁금해진다. 평양 시민으로 살고 있는 지난 몇 년이 어땠는지. "아주마이, 기래 아이 힘듬까?"

나는 그와 오래 만나지 못하고 헤어졌다. 그의 어머니가 원인이었던 건 아니고 역시 사소한 취향이 문제였다. 세상을 바라보는 우리의 시각이 근본적으로 다르다는 것을 깨달아가던 중, 어느 식사 자리에서 그가 전두환 전 대통령을 존경한다고 말한 게 결정적이었다. 이유가 뭐였더라? '남자다워서'쯤 됐던 것 같다. 남자다움, 전두환, 존경……. 나는 그날 마음을 정할 수 있었다.

생사를 알 수 없어 자연스레 연락이 끊긴 사람, 연휴 내내 연락이 두절되더니 '사랑이 뭔지 답을 찾느라' 그랬노라고 당당히 말하던 사람, 어머니가 다니는 절에서 여자가 기가 세니 헤어지라고 했다는 사람까지, 여러 천태만상이 떠오른다. 연애가 나의 전인적 발전에 구체적으로 어떤 도움이 됐는지는 잘 모르겠으나 적어도 인간의 다양함을 경험했던 것만은 분명하다.

: 하나, 그녀가 함께 잤던 모든 사람들 :

영국 작가 트레이시 에민은 자신이 만난 남자들을 작품으로 '전시'했다. 1990년대 중반 작가는 자신에게 본격적인 유명세를 안겨주고 20년이 지난 지금까지도 회자되는 문제작, 〈나와 함께 잤던 모든 사람들Everyone I Have Ever Slept with〉(1995)을 발표한다. 〈나와 함께 잤던 모든 사람들 1963~1995〉(이하 〈텐트〉)은 설치작으로, 푸른 텐트 내부에 트레이시가 태어난 1963년부터 작품이 공개된

1995년까지 그녀와 함께 잤던 모든 이의 이름이 수놓여 있다.

자극적인 제목 탓에 섹슈얼한 관계를 떠올리기 쉽지만 등장 인물들은 훨씬 다양하다. 〈텐트〉의 정중앙 가장 눈에 띄는 자리에 새겨진 그녀의 전 남편 빌리 차일디쉬를 필두로 여러 연인들, 부모, 할머니, 쌍둥이 남동생 등 가족과 친척, 술에 취해 그저 함께 잠'만' 잔 이들, 심지어 낙태한 두 태아까지. 문자 그대로 나와 함께 잤던 모든 사람들인 셈이다.

〈텐트〉는 1995년 사우스 런던 갤러리에서 열린 'Minky Manky' 전에서 처음 전시됐다. 전시를 기획한 큐레이터 칼 프리드만은 트레이시의 연인이었고, 그녀에게 지금보다 더 주목받기 위해서는 규모가 큰 작품을 제작해야 한다고 조언한다. 이전까지 그녀가 해온 '작은' 작업물로는 스타 작가로 부상하는 데 무리가 있다고 본 것이다.

칼의 충고에 자극을 받은 트레이시는 〈텐트〉를 기획했고 이후 영국의 '수퍼 컬렉터' 찰스 사치가 이 작품을 사들인다. 〈텐트〉는 1997년 찰스 사치의 백여 점에 달하는 소장품으로 구성된 '센세이션Sensetion'전에서 재전시되며 그녀를 현대 미술계의 악동으로 이미지화하는 데 힘을 보탠다.

그녀가 유명해진 가장 큰 이유는 도발적이고 솔직한 자기고백에 있었다. 트레이시는 기성품을 작품으로 제시하는 개념 미술의

미술관에서는 언제나 맨얼굴이 된다

계보를 잇는 동시에 지극히 사적인 개인사를 고백한다. 노동자들이 모여 사는 해안 마을 마게이트에서 보낸 불우했던 어린 시절, 열세 살에 자퇴한 뒤 이른 나이에 섹스에 눈을 뜬 경험, 강간과 낙태, 숱한 만남과 이별 등 트레이시가 고백하는 과거는 대체로 어둡고 특히 남녀 관계와 성에서 비롯된 고통스러운 경험이 대부분이다. 그녀가 작품을 통해 행하고 있는 건 거침없는 자기폭로다.

: 둘, 침대가 관객에게 건네는 말들 :

〈텐트〉를 발표하고 3년쯤 지난 1998년, 에민은 또 한 번 사람들을 깜짝 놀라게 할 작품을 내놓는다. 실제 자신이 사용하던, 지저분하고 때 묻은 흔적이 그대로 남아 있는 침대를 테이트 갤러리 복판으로 옮겨놓은 〈나의 침대My Bed〉(1998)다. 그녀는 침대는 물론이고 사이드 테이블과 주변을 가득 메운 쓰레기도 함께 가져와 전시한다. 빈 보드카 병, 콘돔, 탐폰, 생리혈이 묻은 팬티, 면도기, 신문, 과자 봉투, 얼룩진 티슈, 말보로 담뱃갑, 꽁초가 수북한 재떨이, 가죽 벨트 등이 마구 뒤엉킨 광경은 혼란 그 자체다.

당시 트레이시는 이별 후 심각한 우울증을 겪고 있었고 반 혼수상태로 나흘간을 침대에서 보낸다. 불량식품으로 배를 채우고 술에 취해 울다 잠들고 깨어나 다시 울기를 반복하다 닷새째 되

던 날, 물을 마시러 잠시 침대 밖으로 나온 그녀는 문득 고개를 돌려 자신이 빠져나온 침대를 바라본다. 트레이시는 쓰레기더미에 파묻혀 지낸 지난 며칠과 시궁창에 처박힌 듯한 자기 삶을 목격한다. 순간 그녀는 눈앞에 보이는 '모든 것'을 전시장에 옮겨놓고 작품화하겠다는 생각을 한다. 어떤 것도 훼손하지 않고, 무엇도 빠뜨리지 않고.

작가가 경험한 사랑과 연애, 이별, 슬픔, 섹스, 집착, 그리움, 분노, 자기혐오, 무기력 등을 적나라하게 드러내는 〈나의 침대〉는 뜨거운 관심을 받았다. 많은 관람객이 테이트를 찾았고 새로운 '고백 미술'의 탄생을 반겼으나 평론가들의 반응은 냉담했다.

영국 유력 일간지 〈가디언〉의 평론가 애드리언 시얼은 〈나의 침대〉가 유아론적 사고와 끝없는 자기애를 드러낸다 평했고 트레이시를 향해 '지루하다'고 일침을 놓는다. 보수 색채가 강한 〈텔레그래프〉의 리처드 도멘트는 한술 더 떠 〈나의 침대〉뿐 아니라 트레이시의 예술세계 전반에 강한 불신을 드러낸다. 그는 재창작 과정을 거의 거치지 않고 있는 그대로의 상태를 작품으로 제시하는 그녀의 무성의함을 꼬집는 동시에 트레이시가 강간, 낙태, 알코올 중독, 경제적 궁핍과 같은 불우한 과거와 모멸적 경험을 전시함으로써 결과적으로 엄청난 부와 인기를 얻고 있다고 말한다.

나는 리처드의 발언이 특히 흥미롭다. 트레이시가 '예술에 정통하고 권위 있는' 이 신사의 심기를 거스른 결정적 이유가 그가

주장하듯 그녀의 작품이 자기도취적인 예술에 불과하다거나, 쓰던 침대를 그대로 갖다놓는 것으로 작가의 역할을 다하려 했기 때문만은 아님을 암시하기 때문이다. 어폐로 가득한 리처드의 평론은 트레이시가 남녀 관계와 성에 얽힌 불편한 진실을 전면에 내세우는 것으로도 모자라, 이를 통해 명성과 부를 얻고 미술계의 총아로 자리매김하는 것을 마뜩찮게 여기는 태도를 고스란히 드러낸다.

사실 쓰던 침대가 예술이 될 수 있느냐 없느냐는 너무나 해묵은 논쟁이다. 만약 그것이 예술이 될 수 없다면 변기를 가져다놓고 '샘'이라 이름 붙인 뒤샹의 파격과 미술사적 권위 역시 부정되어야 한다. 만약 뒤샹은 되고 트레이시는 안 된다면, 그 이유는 무엇인지 말할 수 있어야 한다.

한편으로 〈나의 침대〉를 예술의 범주에 포함시킬 것인지를 두고 펼쳐지는 평론가들의 갑론을박은 무의미해 보인다. 그들이 인정하든 인정하지 않든 대중은 그녀에게 열광했고 1999년 트레이시는 한 해 동안 가장 유의미한 성과를 거둔 작가에게 수여되는 '터너 상' 후보에 오른다. 〈텐트〉를 구입한 찰스 사치는 〈나의 침대〉를 15만 파운드, 한화로 2억이 넘는 돈을 주고 샀으며 2014년 크리스티 경매에서는 두 배 가까이 오른 가격으로 재판매된다. 작품은 이듬해 테이트 갤러리에서 또다시 전시됨으로써 여전히 그것이 영국 현대미술에서 상징적인 위치에 있음을 보여준다.

트레이시를 둘러싼 여러 논쟁보다 내게 더 흥미로웠던 것은, '왜 유독 그녀에게만 과민 반응을 보이는가' 하는 점이었다. 많은 예술가들이 트레이시처럼 자신의 내밀한 경험과 감정을 작품으로 가시화한다. 그런데 왜 그녀의 작품은 '유아적이고 답 없는 자기도취'의 표본으로 단칼에 평가절하되는가? 그녀의 작품이 이성보다는 감정의 영역에 천착해 있기 때문에? 글쎄. 이것만으로는 답이 충분치 않다.

: '낭만적 사랑과 연애'라는 환상 :

2020년 현재 트레이시 에민이 미술계의 주류이자 세계적 예술가라는 데는 반론의 여지가 없지만, 그녀가 한창 〈텐트〉, 〈나의 침대〉를 발표하며 주목받았던 1990년 후반만 해도 상황이 달랐다. 그녀는 여러모로 특이했고, 무엇보다 대하기 불편한 여자였다.

1997년 트레이시는 매해 터너 상 후보에 오른 작가와 작품에 대해 토론하는 생방송 텔레비전 프로그램에 패널로 출연한다. 완전히 술에 취해 나타난 그녀는 말끝마다 "fuck"으로 추임새를 넣고, "근데 말야, 정말 영국 사람들이 지금 이 프로그램을 보고 있어?(아무도 안 보는데 너희들끼리 진지하고 심각한 거 아니냐는 의미)"를 되풀이하다 급기야 촬영장을 박차고 나가버린다. 그녀는 당시 유

일한 여성 패널이었는데, 미친년을 보는 듯한 남성 패널들의 황당한 표정과 난감한 분위기는 어쩌면 몇몇 개인의 반응이라기보다 트레이시의 존재 앞에서 보이는 미술계의 점잖은 메이저 인사들의 반응이었는지도 모르겠다. 그녀는 언제나 그들의 권위를 비웃고 질서를 위협했으니 말이다.

〈나의 침대〉 역시 마찬가지다. 그 앞을 서성이다 보면 떠오르는 몇 가지 질문이 있다. '관계로 인해 처절하게 추락하는 서사는 어째서 남성보다 여성에게 더 자주 발견되는가?', '왜 많은 여성은 사랑과 연애에 목숨을 거는가?'

이는 결국 여성에게 오래 주입되어온 '선택받고, 사랑받는 것이야말로 인생의 중요한 목표'라는 가부장적 세계의 가르침을 떠올리게 만든다. 벨 훅스의 말대로 "사랑에 대한 여자들의 집착에 가까운 애착"은 타고난 것이 아니다. 그것은 "여성이 남성보다 덜 중요하며, (그녀가) 아무리 훌륭하다 해도 가부장제 세계에서는 결코 충분"하지 않다는 사실을 알게 된 순간부터 시작된다.

〈나의 침대〉는 낭만적 사랑과 연애라는 환상에 균열을 만든다. 작품의 핵심은 사용한 콘돔과 생리 흔적이 남은 팬티를 노골적으로 공개한 데 있는 것이 아니고, 한 여성이 자신을 돌보는 데 완벽히 실패했던 지난날과 결별하고 더 이상 사랑의 고통과 이별의 아픔에 자신을 방치하지 않겠다고 마음먹은 데 있다. 관객이

전시장에서 보는 건 여전히 침대에 누워 울고 있는 트레이시가 아니라 그녀가 빠져나온 뒤 남겨진 '흔적'이다. 그녀는 이제 침대 안에 있지 않다. 더 나은 내일을 향해 막 한 걸음을 내딛었다.

: 잊지 마, 남아 있는 날들을 위해서 :

트레이시 에민이 자신의 이력 중 가장 중요한 작품으로 꼽는 건 〈텐트〉와 〈나의 침대〉다. 모두 에민의 트레이드 마크인 고백 미술의 틀 안에 있지만 두 작품에는 결정적인 차이가 있다. 〈텐트〉는 바깥에서 안으로 들어가 관객을 그 속에 머물게 한다. 텐트 벽면을 빼곡하게 메운 무수한 이름, 그녀에게 한때 사랑과 증오, 죄책감을 불러일으켰던 많은 사람과 함께 관객의 의식 또한 과거에 머문다.

트레이시가 텐트 바닥에 크게 써놓은 "절대 잊지 마"는 어떤 면에서는 스스로를 지옥에 가두는 암호와 같다. 절대 잊지 말라니. 이혼 후에도 전 부인을 괴롭히는 글을 쓰고 시상식에까지 사람을 보내 시위를 벌이는 전남편, 강간범, 십대 소녀를 유린한 많은 동네 사람들에 대한 기억을 전부 움켜쥐고 사는 건 스스로에게 너무 가혹한 처사다.

반면 〈나의 침대〉는 과거보다는 현재와 미래에 더 방점을 찍는다. 그녀는 다시 침대 안으로 들어가지 않고 바깥에 머물기로

미술관에서는 언제나 맨얼굴이 된다

결심했고, 자기가 만들어낸 온갖 쓰레기를 조심스레 분류한 뒤 보관함에 담아 미술관으로 옮긴다. 삶을 위해서는, 살아가야 할 남은 날들을 위해서는 나는 〈텐트〉보다는 〈나의 침대〉를 더 응원하고 싶다. 물론, 새로운 사랑을 위해서도.

〈텐트〉는 2004년 찰스 사치의 수장고에 불이 나면서 유실된다. 트레이시 에민은 〈텐트〉를 만들던 당시의 감정으로 다시 돌아갈 수는 없다며 재작업을 거부했다. 대신 〈나의 침대〉는 끝까지 '살아남아' 지금도 세계 이곳저곳에 전시되고 있다. 트레이시가 〈텐트〉를 다시 만들지 않은 진짜 속내는 알 수 없으나, 나는 그 결정이 탁월했다고 생각한다. 텐트가 없었다면 침대도 없었을 테고, 이제 그것으로 텐트는 역할을 다했기 때문이다.

굳이 세상의 주인공이 되어야 할까

에리카 디만
Erica Deeman, 1977~

십대 시절 미국으로 건너가 유학을 하고 지금은 그곳에서 꽤나 성공한 금융인으로 일하고 있는 한국인을 만난 적이 있다. 동석하기로 했던 지인이 늦는 바람에 그와 나는 의도치 않게 오랜 시간 대화를 나눴다. 대화 주제의 상당수는 그의 미국 생활이었고 그러다 보니 자연스레 문화, 교육, 직장 생활 등과 관련해 한국과 미국의 여러 차이를 이야기하게 되었다.

그러다 어느 순간 동성애를 바라보는 두 나라의 전반적인 인식이 화두에 올랐다. 대화 내내 젠틀한 말투와 온화한 미소를 유지하던 그가 미간을 찌푸리더니 "혐오스럽다"는 표현을 입에 올렸다. 혐오? 귀에 와 박히는 그 표현의 충격에서 채 헤어날 겨를도 없이 그는 더 놀라운 말들을 쏟아냈다.

미술관에서는 언제나 맨얼굴이 된다

"저는 동성애를 반대하지는 않아요. 뭐 그럴 수도 있죠. 근데 제 아이가 동성애 부모가 입양한 아이와 한 교실에서 공부한다고 생각하면 소름이 끼쳐요. 그들의 권리는 존중해주되 따로 거주 구역을 만들어 사는 것도 한 가지 방법 같아요."

얼굴로 피가 쏠리고 저 밑에서부터 말들이 올라오는 게 느껴졌다. 이 남자는 자기가 무슨 얘기를 하고 있는지 알기는 할까. 그러니까, 동성애자를 이성애자들로부터 분리하는 일종의 '게토'를 만들자는 것 아닌가? '권리를 존중해주되' 게토화하자는 건 무슨 앞뒤 안 맞는 얘기고, 그럼 양성애자는? 인간을 이해하는 방식이 어쩌면 저렇게 단순하고 쉬울 수 있는지 부러울 지경이었다. "글쎄요, 저한텐 방금 하신 말씀이 더 소름 끼치는데요." 정도로 마무리했지만 집에 돌아오는 내내 그가 한 말이 맴돌았다.

내가 불편했던 진짜 이유는, 실은 그와 내가 별반 다르지 않기 때문이다. 즉각 분노함으로써 그와 나 사이에 선을 긋고자 했지만 그럴 수 없다는 건 내가 더 잘 안다. 직업에 따라, 사회에서의 위치에 따라, 국가나 언어에 따라 나는 얼마나 많은 사람을 차별하고 서열을 매겨왔는가. 그 위계를 스스로에게도 고스란히 적용해 짧은 인생을 끝도 없이 불행하게 만드는 일 또한 서슴지 않았다. 나는 그 '성공한 금융인'처럼 대놓고 누군가를 혐오할 용기가 없었을 뿐이다. 그와 나의 차이는 오직 이 한 가지였다.

에리카 디만은 영국에서 태어나 샌프란시스코에서 사진을 공부한 뒤 지금은 그곳을 기반으로 활동하는 사진작가다. 자메이카 출신 어머니와 잉글랜드인인 아버지 사이에서 태어난 에리카에게, 서구 사회에서 살아가는 유색인들의 삶은 작업의 주요한 주제이자 동기가 되어왔다.

내가 그녀를 처음 알게 된 건 일명 '브라운 시리즈Brown series'로 불리는 연작을 통해서다. 브라운 시리즈는 아프리카 혈통의 남성들을 찍은 총 36점의 초상 사진으로, 에리카는 2015년부터 이를 제작해 2017년에는 샌프란시스코의 안토니 마이어 갤러리Anthony Meier Fine Arts에서 단독 전시회를 연다. 이 전시명이 바로 '브라운'이다.

브라운 시리즈의 인물들은 모두 상의를 탈의한 채 가슴까지만 클로즈업되어 있다. 이런 흉부 초상은 르네상스 이후 비약적으로 발전한, 주로 귀족이나 부르주아 같은 권력자들의 초상화에 쓰인 대표적인 구도이지만 부끄럽게도 내가 가장 먼저 떠올린 건 '머그 샷Mug shot'이었다. 만약 사진 속 인물들이 모두 백인이었다면 어땠을까? 그래도 내가 그들을 잠재적 범죄자로 인식했을까?

에리카 디만을 처음 만난 순간은 내 안의 편견을 정면으로 마주하는 순간과 정확히 일치했다. 그녀는 시작부터 나를 불편하게 만들고 있었다.

브라운 시리즈를 구성하는 각각의 사진에는 모두 다른 제목이 붙어 있다. 자와디Zawadi, 모하메드Mohamed, 자봉Javon, 우마르Umar,

에리카 디만의 '브라운' 전시 모습

보사Bosa, 요네Yone……. 사진의 주인공, 즉 피사체의 이름이 곧 작품명이다. 2020년 1월 미국 애리조나 주의 피닉스 뮤지엄Phoenix Art Museum에서 열린 '아티스트 토크'에서 에리카는 "(브라운 프로젝트에서) 작품명을 무제로 정해 그들을 '보이지 않는 상태로' 남겨두고 싶지 않았다"고 이야기했다. 이 프로젝트의 진정한 가시성은 사진 그 자체에 있지 않고 사진에 찍힌 '사람'에 있다는 말과 함께. 그녀는 관객에게 사진이 아닌 한 사람 한 사람의 존재를 보여주고자 한 것이다.

내가 브라운 시리즈를 통해 발견한 건 일종의 존엄이었다. 더없이 진지한 눈빛으로 어딘가를 응시하고 있는 인물들을 바라보고 있노라면 그들에게는 모두 고유의 이름과 역사가 있다는 사실을 깨닫게 된다. 관객들은 직업을 비롯해 그들의 삶을 이루는 여러 요소 중 무엇 하나 알지 못하지만, 중요한 건 그런 정보가 아니다. 누가 누구보다 더 잘나거나 못나지 않았다는 것, 그럴 수가 없는 것이 인생이라는 걸 에리카의 사진은 증명해 보인다. 모하메드는 모하메드의 삶을, 요네는 요네의 삶을 살 뿐이다.

에리카가 미국 내 아프리카 이민자들을 작품의 주인공으로 내세움으로써 그들 '역시' 세상의 중심이라거나 주류가 될 자격이 충분하다는 식의 메시지를 전하고자 한다는 생각은 들지 않는다. 그보다는 오히려 굳이 세상의 중심이 될 필요가 있느냐고 말하는 것 같다. 그 자리가 얼마나 대단하기에 자꾸만 누군가를 주변으로 밀어내고 아래로 떨어뜨리느냐고. 우리는 그저 자신의 삶의 중심에 자리매김하는 것으로 충분하다고.

에리카에게 중요한 것은 주류로 인정받는 것이 아니라, 내게 있는 주인공의 권리가 타인에게도 똑같이 있다는 당연한 사실을 잊지 않는 것이다.

브라운 시리즈는 에리카의 전작 〈실루엣Silhouettes〉과 긴밀하게 연결된다. 〈실루엣〉이 흑인 여성들의 초상 연작이기 때문에, 즉 브라운 시리즈의 여성 버전이기 때문만은 아니다. 에리카는 〈실

루엣〉의 모델이 되어준 여성들과 나눈 대화를 통해 차기 프로젝트의 아이디어를 구체화할 수 있었고, 실제 그녀들로부터 브라운 시리즈에 등장할 인물들을 소개받았다.

실루엣 시리즈에 등장하는 여성들은 에리카가 샌프란시스코 거리나 자주 가는 동네 바 등에서 우연히 만난 이들이다. 에리카는 그들에게 모델이 되어주길 부탁하고 자신의 스튜디오로 초청한다. 사진을 찍는 동안 에리카는 그들과 사담과 인터뷰를 오가는 많은 대화를 나누고, 몇몇은 속내를 터놓는 친구가 되기도 한다.

이 모든 과정은 에리카에게 상당히 중요한 의미를 지니는데, 그녀는 얼마 전까지 생면부지였던 이들과 사진을 매개로 인연을 맺고 연대를 형성하는 과정 전체를 작업의 단계로 보기 때문이다. 그녀는 사진을 사랑하지만 그보다 사람을 더 애틋하게 여긴다. 에리카의 작업의 근본은 다름아닌 휴머니티다.

에리카는 브라운 시리즈에서 본인의 피부색과도 흡사한 갈색 벽을 사진 배경으로 설치했다. 동시에 각 인물의 눈동자에는 맞은편에서 그를 촬영하는 자신의 실루엣이 비치게 했다. 그녀는 이런 식으로 스스로를 작품에 개입시킨다. 이는 그들이 단순히 모델과 작가, 즉 일방적으로 찍히는 사람과 찍는 사람이라는 수동과 능동의 권력 구조를 기반으로 한 관계가 아님을 의미한다. 그들은 물리적으로도, 심적으로도 서로 이어져 있다. 그들은 타인이되, 서로에게 무심할 수 없는 타인이다.

앞서 언급한 피닉스 뮤지엄 아티스트 토크에서 에리카 디만은 브라운 시리즈에 등장한 모델들이 어떤 일을 하고 어떻게 삶의 역경을 이겨내며 살아왔는지 상세히 소개한다. 이때 그녀의 말투와 표정은 작업 결과를 설명하는 작가라기보다 상기된 얼굴로 자랑스러운 단짝을 소개하는 친구의 모습에 가깝다.

자와드, 오로보사, 우마르, 나단…… 나는 에리카를 통해 누군가의 친구, 가족, 동료, 연인으로 지구 저편에서 살아가는 이들을 상상한다. 에리카는 낯선 존재가 친숙해질 때까지, 관객의 귀에 그들의 이름을 속삭이고 또 속삭인다.

물론 에리카의 작업은 오직 흑인만을 위한 것은 아니다. 그녀의 작업은 모든 이방인, 디아스포라Dispora의 존재를 위로한다. 에리카는 이십대 초반 영국에서 홍보학을 전공한 뒤 광고업계에서 나름 성공을 거두지만, 중요한 무엇인가를 놓친 채 살아가고 있다는 생각에 직장을 그만두고 1년여 동안 세계 여행을 떠났다. 이후 샌프란시스코에서 연인 쟈넬을 만나 결혼하고(그녀는 레즈비언이다.) 서른넷의 나이에 예술학교에 입학해 사진 공부를 시작했다. 연인 때문에 정착하게 된 연고 없는 낯선 도시. 아프리카에 뿌리를 둔 태생과 레즈비언이라는 정체성까지. 사는 내내 사회적, 문화적, 성적 이방인으로 존재할 수밖에 없었던 에리카가 꿈꾸는 건 그 누구도 함부로 타인을 소외시키지 않는 세상이다.

우리 모두는 살면서 한번은 이방인이 된다. 내게 익숙한 언어,

지역, 문화의 테두리를 조금만 벗어나도 그간 나를 지탱해준 튼튼한 발판은 힘없이 무너지고 만다. 그러니 누가 누구를 타자화하고 중심과 주변을 정할 수 있겠는가, 감히.

동성애를 혐오한다는 한 남자는, '나라고 뭐가 다른가?'라는 질문을 하게 했다. 여전히 스스로를 설득시킬 만한 답을 찾지 못했지만, 그러나 나는 '제발' 다르고 싶다. 그렇게 살고 싶지 않다는 발버둥과 성찰만이, 내 안의 전체주의와 나치적 욕망에 매 순간 저항하며 사는 것만이 그와 나를 갈라놓을 것이다.

아름답게 이별할 줄 아는 사람

펠릭스 곤잘레스 토레스
Félix González-Torres, 1957~1996

내 연애담은 삽질과 실패, 반성과 다짐, 자숙 기간 뒤 다시 반복되는 삽질로 정리할 수 있다.

연애에 대해 풀지 못한 미스테리는 많고 많지만 궁극의 질문은 이것이었다. 멀쩡한 남자들이 나한테 오면 어딘지 이상해지는 건가, 아니면 내가 그런 놈들만 골라 만나는 건가.

대학생이 되고 처음 사귄 남자 친구는 극작가 지망생이었다. 그의 손에는 늘 책이 들려 있었고 나는 그 모습에 반해 먼저 고백했다. 지금 생각해보면 책은 많이 읽는데 글은 주로 입으로 쓰는, 등단의 꿈을 이루기는 어려운 스타일이 아니었나 싶지만.

그는 지금은 잘 기억나지 않는 여러 가지 이유로 자주 연락이

끊겼다. 학기 중에는 학과 사무실 앞에서 무작정 기다리면서 살아 있다는 걸 확인할 수 있었지만 방학 때는 아예 생사 확인이 불가능했다.

백 통의 전화에도 한 번의 응답을 듣지 못한 어느 여름날, 나는 그가 살고 있는 인천의 한 동네를 찾아갔고 골목에서 길을 잃었다. 내가 종종 바래다준 길이었는데도 그날은 도저히 그의 집을 찾을 수가 없었다. 내가 절대 찾을 수 없는 곳으로 집이 숨어버린 것처럼.

한참을 헤매다 발걸음을 멈추고 주위를 둘러보니 어느새 해가 져 있었다. 눈만 끔뻑거리며 서 있자니 처음엔 눈물이 나왔고 다음엔 코피가 터졌다. 눈물을 닦는 건지 코피를 닦는 건지, 정신없이 얼굴을 문지르다 엉엉 울었다. 서럽고 비참했고 더럽고 치사했다. 역 화장실에서 피 묻은 얼굴과 셔츠를 닦으며 나는 두 번 다시 그에게 연락하지 않겠노라 다짐했다.

피의(?) 맹세 이후에도 내 연애는 자주 망했다. 많은 좋았던 순간에도 불구하고 지난 연애를 줄초상, 개박살로 정리하는 이유는 '이별하는 과정'에 있는 듯하다. 이별도 사랑만큼이나 중요하다는 것을, 당시에는 나도 그들도 알지 못했다.

쿠바 출신 작가 펠릭스 곤잘레스 토레스는 연인과 정성을 다해 이별한다. 연인 로스와 함께 사용했던 침대를 찍어 뉴욕의 24개 전광판에 설치했고, 미술관 귀퉁이에 사탕을 쌓아놓고 〈LA에서

로스의 초상〉이라는 부제를 달기도 한다. 설치된 사탕은 80킬로 그램 정도로 로스의 몸무게를 의미하는데 관객은 사탕을 가져가 거나 먹을 수 있다. 미술관 직원은 사탕이 줄어들면 다시 원래 무 게만큼 쌓아놓는다. 영원히 줄지 않는 사탕 더미는 마치 불멸하는 사랑을 의미하는 듯하다.

토레스는 동성애자다. 그의 연인 로스는 1991년 에이즈로 세 상을 떠났다. 앞서 언급한 전광판 설치작, 사탕 설치작은 모두 죽 은 연인을 그리워하며 제작한 것들이다.

토레스의 작품을 동성애와 연관 지어 바라보는 시각은 꾸준하 다. 이를테면 로스가 건강했을 때의 몸무게에서 시작해 점점 줄어 드는 사탕의 무게는 에이즈로 인한 신체 변화를 의미한다던가 똑 같은 시, 분, 초를 가리키는 두 개의 시계를 벽에 걸어놓은 작품은 결국 바늘이 어긋나거나 배터리가 닳아 멈출 수밖에 없다는 점에 서, 막을 도리가 없었던 로스의 죽음을 상징한다는 식이다.

나는 반대로 바라본다. 토레스는 자신의 작품을 통해 동성애 자의 사랑을 이야기하기보다 그냥 사랑, 동성애자건 이성애자건 상관없이 모두에게 가능한 사랑을 말하고자 했을 것이다. 실제 토 레스는 작품에 자신이 동성애자라는 어떤 표시도 남기지 않았다. 연인의 흔적이 남아 있는 베개, 흐트러진 침구 어디에도 동성애에 대한 암시는 없다. 내게 보이는 건 이제는 만날 수 없는 연인을 그

펠릭스 곤잘레스 토레스, 〈무제(LA에서 로스의 초상)〉

펠릭스 곤잘레스 토레스, 〈무제〉

리워하는 마음, 그와 함께한 시간을 추억하는 절절함뿐이다.

똑같은 시간을 향해 가는 두 시계는 같은 곳을 바라보는, 문자 그대로 '완벽한 연인'이다. 시간이 지나면 자연히 시곗바늘이 어긋나고 시계가 멈출 것이기에 미리 회의하고 절망하는 것이 아니라, 관심을 가지고 자주 들여다보고 때가 되면 약을 갈아 끼우면 된다. 그건 사랑을 지속하기 위한, 함께하기 위한 최소한의 노력이기도 하다. 펠릭스의 사탕 더미의 핵심은 점차 줄어드는 듯하다가 어느 순간 다시 채워지고 쌓인다는 점이다. 살다 보면 로스를 잠시 잊을 수는 있어도, 그를 향한 마음이 완전히 사라질 수 없는 것처럼.

동성애가 아니라 사랑 자체에 집중하게 함으로써 토레스는 동성애자의 사랑, 동성애자의 이별이 따로 있는 것이 아님을 역설한다. 관객은 토레스가 로스를 그리워하며 쌓은 사탕을 먹는다. 사탕은 로스이기도 하고 로스와 토레스의 추억이기도 하며 에이즈로 고통받은, 그러나 토레스에게는 영원히 달콤한 로스의 병든 몸이기도 하다. 이미 그들의 사랑은 관객의 몸속에 들어왔다. 우리는 그들 사랑의 목격자이자 동참자이다.

2002년 서울에서도 빈 침대를 찍은 토레스의 사진이 도심 곳곳에 전시됐다. 명동과 신촌, 한강진역 내부에 동성 연인과 함께 쓰던 침대가 등장한 것이다. 선거철만 되면 상대 진영을 공격하기 위해 '동성애를 어떻게 생각하느냐'고 묻는 나라, 동성애를 차별

과 혐오의 대상으로 보지 않는다는 이유만으로 막대한 표 손실을 감수해야 하는 나라 곳곳에 남성과 남성의 사랑이 내걸리는 장면은 흔한 광경이 아니다. 그러나 토레스의 사진 앞을 지나가는 누구도, 사전 정보가 있지 않은 이상 그 침대의 주인이 동성 연인이었다는 걸 알지 못했을 것이다.

　토레스의 이별 연가는 우리에게 더 큰 사랑을 제안해온다. 그들과 우리, 이쪽과 저쪽, 정상과 비정상 따위를 구분 짓고 편 가르지 않는 사랑 말이다. 이별할 줄 아는 사람은 사랑할 줄 아는 사람, 토레스가 들려준 건 결국 이별이 아니라 사랑 이야기다.

시다의 꿈

종각역에서 세운상가가 있는 쪽으로 청계천을 따라 쭉 걷다 보면 전시관 하나가 나온다. 전태일 기념관. 내가 좋아하는 곳이다. 노동자들에 대한 근로기준법을 준수할 것을 촉구하며 분신한 청년 전태일의 유지를 기리고자 설립된 이 전시관에서는, 노동과 관련된 다양한 전시가 열린다.

흔히 '전시를 본다' 하면 세련되고 지적인 분위기가 물씬 풍기는 미술관이나 상업 갤러리를 떠올리는데, 전시 공간은 생각보다 다양하다. 팝업 형식으로 미술관이나 갤러리 외의 공간에 기획전이 열리기도 하고 카페에서 신진 작가의 작품을 전시, 판매하는 경우도 있다. 또 전태일 기념관처럼 예술품 전시를 목적으로 하지

미술관에서는 언제나 맨얼굴이 된다

않는 공간도 많다.

대형 미술관이나 갤러리는 예술의 최전선에서 여러 유의미한 미적 경험을 선사한다. 그런데 때로 그곳에 가면 미술과 더 가까워진 것이 아니라 멀어졌다는 느낌을 받을 때가 있다. 인파 속에서 떠밀리듯 작품을 감상해야 했던 날이 그랬을 수도 있고, 도저히 이해할 수 없는 난해한 작품을 만났을 때일 수도 있다. 이유야 다양하겠지만 가장 큰 건 내 삶과의 접점을 찾을 수 없었을 때다.

나는 단 한 번도 미술이 고귀하고 특별한 어떤 것이라고 생각해본 적이 없다. 오직 아름다움만을 위해 존재해야 한다고 여겨본 적도 없다. 미술을 비롯한 모든 예술은 결국 사람이 만들고 사람이 보는 것 아닌가? 언제나 마음에 오래 남는 건 사람과 삶을 말하는 작가이고, 작품이다.

올해 초 전태일 기념관에서 '시다의 꿈'이라는 전시가 열렸다. 전시는 1980년대부터 지금까지 봉제사로 일하고 있는 네 명의 여성 노동자인 김경선, 박경미, 장경화, 홍경애 선생의 삶을 조명했다. 이들은 모두 가정 형편상 일찍 학교를 그만두고 봉제공장에 취직했고 '시정의 배움터'라는 야간 학교에서 못다 한 공부를 이어갔다는 공통점이 있다.

시정의 배움터 교사로 이들과 처음 인연을 맺은 사진가 전경숙은 네 봉제사의 현재를 찍어 전시했다. 봉제사들은 인화된 사진에 레이스 액자를 입히는 등 재봉으로 직접 만든 장식을 달았다. 2

충에서는 시정의 배움터 3기 졸업생들이 쓴 연극 대본 〈넘어가네〉가 낭독되고 3층에서는 이주란, 정세랑, 최정화, 조해진 등 소설가 4인이 네 재봉사를 주인공으로 해서 쓴 소설을 만날 수 있었다.

'시다'라는 용어는 일본어 '시타바리'에서 유래했다. 시타바리는 도배할 때 가장 먼저 하는 작업으로, 밑종이를 붙이는 일을 의미한다. 도배 작업의 성패를 좌우하는 중요한 과정이지만 단순 노동으로 분류돼 하찮게 여겨지는 일이기도 하다.

1980년대에 한국에서 시다는 봉제공장의 재단사와 재봉사의 보조로 일하면서 온갖 잡무를 도맡았던 이들을 가리키는 말로 쓰였다. 시다는 주로 십대 여성이었고 하루 열 시간에 달하는 강도 높은 노동을 했다. 그들은 3년여 정도의 시다 생활을 거쳐야 겨우 재봉사의 보조가 될 수 있었다.

네 여성 봉제사의 이야기로 시작한 전시는 어느 순간 노동과 노동환경으로 범위가 확대된다. 이 전시회가 담고 있는 것이 그녀들만의 이야기가 아니라 나, 그리고 우리 모두의 이야기임을 환기시키는 것이다. 매일 일하는 우리, 늘 피곤한 우리, 굴욕감에 익숙해져가는 우리, 올라갈 수 있는 최대치까지 가도 여전히 누군가의 시다일 우리 모두의 이야기.

'시다의 꿈' 전시 기획 노트에는 다음과 같은 글이 있다.

미술관에서는 언제나 맨얼굴이 된다

우리는 더 이상 시다라는 말을 쓰지 않지만 '시다'는 멀리 있지 않습니다. 편의점 아르바이트, 예식장 아르바이트, 뷔페 아르바이트, 배달 아르바이트 등 숙련되지 않은 상태에서 노동현장에 내몰리는 청소년과 청년들, 최소한의 인간적인 대우를 기대하기 어려운 이주노동자. 법의 사각지대에 놓여있는 4인 이하 사업장의 노동자가 현재의 '시다' 아닐까요. 그들의 이름에 아무도 관심 가져주지 않습니다. 그렇기에 눈을 돌려보면 이름 없는 '시다'는 여전히 있습니다.

우리는 누가 가르쳐주지 않아도 일찍부터 노동에도 급이 있다는 걸 체득하며 성장한다. 중학생 때 내가 탄 버스와 승용차 운전자 사이에 시비가 붙은 적이 있다. 신호를 기다리는 동안 무어라 고성이 오가더니 승용차 운전자가 마지막으로 소리를 내질렀다. "삼대 동안 버스 기사나 해먹어라!"

자자손손 버스 기사를 하라는 말이 욕이자 저주가 될 수 있다는 걸 처음 알았다. 정수기 외판원인 엄마가 떠올랐고 경비 일을 하는 외숙, 농사를 짓는 삼촌이 생각났다. 그들도 어디선가 저런 말을 들을까? 아직까지는 없었어도, 앞으로 한 번은 듣게 될까? 아무리 어른이라도 저런 말이 주는 상처에는 약이 없을 텐데⋯⋯ 덜컥 겁이 났다.

노동 또는 노동자 사이에 위계를 두지 않는 세상은 정녕 불가능한 것일까. 〈시다의 꿈〉은 우리 안에 있는 위계를 돌아보게 한

다. 노동자 중에서도 저임금과 고강도 노동에 시달리는 공장 노동자의 삶을 조명하고, 또다시 시야를 좁혀 여성 노동자를 주목한 다음, 여기서 한 번 더 시야를 좁혀 들어가 그들 중에서도 가장 '핫바리'인 시다를 응시한다. 기본권의 사각지대 중에서도 가장 좁은 면적을 차지하는 이들을 전시 주인공으로 택한 것이다.

전태일 기념관이라는 장소 역시 어떤 면에서는 전시 공간의 사각지대에 있다. 미적 영감으로 충만한 곳이 아니어서인지 사람들의 인식 속에서 대형 미술관보다 한참 후순위에 있는 게 사실이니까. 어쩌면 아예 순위 밖에 있거나.

이곳에는 아름다운 예술 작품도, 화려한 볼거리도 없지만 그 대신 아직 해결되지 않은 삶의 문제가 있다. 우리 자신일 수도 있고, 가족이나 친구일 수도 있는 시다들의 삶을 생각하게 한다는 데 이 전시의 의의가 있다.

전시관의 한쪽 벽면에는 전시와 관련된 수많은 메모가 빼곡했는데, 그중 한 장이 유독 선명하다. 네 여성 재봉사 중 한 명인 박경미 선생이 쓴, "내 생애 이런 일도 있네. 모든 봉제인들 파이팅!" 바로 옆에는 이번 전시에서 그녀를 주인공으로 소설을 쓴 이주란 소설가의 메모가 나란히 붙어 있었다. "최선을 다해 잘 살아왔다! 잘했다, 박경미!"

내가 하고 싶은 말이었다. 앞으로도 선생의 인생에 '이런 일'이 몇 번 더 있었으면 좋겠지만, 없어도 상관없지 않을까. 지금으로

도 그녀의 삶은 충분히 훌륭하니 말이다.

　나는 앞에서 네 여성 모두 일찍 학교를 그만두고 봉제공장에서 일을 시작했고, 야학을 다녔다고 썼다. 하나 빠뜨린 게 있다. 이러한 사실보다 더 중요한 공통점은 그들이 지금도 봉제사로 살아가고 있다는 점이다.

　이들은 여전히 노동의 현장에 있다. 그들이 걸어온 시간을 존중하고, 존경한다. 네 여성의 삶이 역경을 이겨내고 명작을 남긴 예술가의 삶보다 못할 이유가 없다. 아름답다는 말, 위대하다는 말은 예술 앞에만 쓰는 것이 아니다. 아니 그보다, 예술이 따로 있는 것이 아니다.

우리는 사람이 아닌가?

레오도르 제리코 & 송상희

Théodore Géricault, 1791~1824 & 송상희, 1970~

지난 2017년 국립현대미술관 '올해의 작가상' 수상작은 송상희 작가의 〈다시 살아나거라 아가야〉였다. 작품을 처음 본 날을 잊지 못한다. 전시장 한 면을 메운 세 개의 스크린에서 웅장한 음악과 함께 예사롭지 않은 여러 장면이 빠르게 교차되고 있었다.

작품은 한국의 인혁당사건, 동백림사건, 보도연맹사건, 나치의 인종 교배 프로젝트인 레베스보른, 체르노빌, 우크라이나 대기근인 홀로도모르 등 비극적인 역사를 담은 사진과 영상을 보여준다. 동시에 그 안에서 국가나 공동체의 안정을 위해 희생당한 개인을 조명한다.

스크린 하단에는 한국의 아기장수 설화를 바탕으로 한 대화가

자막으로 흐른다. 아기장수는 날 때부터 날개를 달고 태어난 인물로 금세 힘이 센 장수가 된다. 부모는 아이가 장차 역적이 되어 집안을 멸족시킬 거란 생각에 아이를 돌로 눌러 죽인다. 죽음을 직감한 아기장수는 콩과 팥 다섯 섬을 함께 묻어달라는 유언을 남기는데, 얼마 뒤 관군이 아기장수의 무덤을 파보니 콩은 말이 되고 팥은 군사가 돼 부활하기 직전이었다. 부활을 앞둔 장수는 관군에게 또 한 번 죽임을 당하고, 주인을 잃은 말은 울다 용소에 몸을 던진다는 게 설화의 주 내용이다.

〈다시 살아나거라 아가야〉는 아기장수처럼 제대로 살아보기도 전에 죽임을 당한 많은 존재를 이야기한다. 그들이 죽어야 했던 이유는 대다수 사람들과 '다르기' 때문이었다. 그들은 생물학적이고 정치적인 변이였다.

"이 아기는 죽어야 한다.", "이 아기는 반인반수로 태어났다.", "아기를 데리고 숲으로 가서 나무에 묶고 내버려두고 오시오.", "반인반수는 타락의 증거야.", "우리가 죽이지 않아도 어차피 섬으로 가는 배 밑바닥에서 굶주리고 질식해 죽을 것이다."

죽이려는 자들의 말을 비집고 이따금 다른 목소리가 들려온다. "우리는 사람 아닌가? 우리도 사람 먹는 것을 먹는다."

우리는 사람 아닌가……
우리는 사람 아닌가……

쉽게 자리를 뜨지 못하고 화면 속 대화를 붙박인 듯 바라보았다. 이 질문은 어쩌면 "누가 '진짜' 사람인가?"를 묻고 있는지도 모른다. 신체가, 사상이 다르다는 이유로 차별하고 고문하고 살인하는 이들, 그들은 사람인가? 사람의 기준은 무엇인가?

〈다시 살아나거라 아가야〉를 보고 떠오른 작가가 한 명 있다. 프랑스 화가 테오도르 제리코다. 제리코는 19세기 초 정신질환자 연작을 그렸다. 그림의 의뢰인은 정신과 의사인 에티엔 장 조르제였다. 그는 사진술이 발명되기 전 그림으로 환자들의 관상, 눈빛, 두개골 같은 외형적 특징을 꼼꼼하게 기록해 질환에 따라 분류하고자 했다.

광인을 그림 주제로 삼는 건 당시 주류 화단의 분위기와 동떨어진 것이었다. 1815년 프랑스 사회는 나폴레옹 체제가 몰락한 뒤 왕정복고에 접어들었고 미술에서는 영웅이나 역사적 사건을 부각시켰던 신고전주의가 서서히 저물어가는 중이었다. 그러나 여전히 '숭고함'에 대한 추구는 강력했으며 화단의 권력자 대부분은 신고전주의자들이었다. 이상적 대상에 대한 정확한 표현을 중시했던 작품들 사이에서 광인의 초상화는 어떤 의미도, 가치도 지니지 못했다.

그래서일까. 제리코의 정신질환자 그림은 여기저기를 떠돌다 그려진 지 40년이 지나서야 세상에 모습을 드러낸다. 작품은 독

일 바덴바덴의 한 곳간에 방치되어 있었고, 루브르 미술관은 작품 인수를 거부한다. 20세기 초까지도 연작은 큰 관심을 끌지 못했다.

제리코는 정신질환자의 존재를 긍정도 부정도 하지 않는다. 초상화에서 확인할 수 있는 건 연민도 혐오도 다른 어떤 감정도 아닌, 집요한 관찰자의 시선이다. 〈강박적인 질투에 사로잡힌 여인〉, 〈도벽 환자〉의 주인공은 모두 정면이 아닌 다른 곳을 바라보고 있고 무언가에 몰두하는 모습이다. 제리코는 더하거나 빼는 법 없이 그들의 외형을 자세히 묘사한다.

광인 연작에 착수하기 몇 년 전 제리코는 역작 하나를 발표했다. 바로 〈메두사 호의 뗏목〉이다. 서른셋의 나이로 요절하고 살롱전 참여도 단 세 차례에 불과했지만 그는 이 작품 하나로 불멸의 작가가 되었다.

작품은 1816년 실제 있었던 메두사 호 난파 사건을 다룬다. 프랑스 왕실 소속이었던 메두사 호는 항해 도중 서아프리카 인근 해안에서 좌초한다. 선장과 장교 등 지위가 높은 사람들은 구명보트를 타고 탈출하고 150명이 넘는 나머지 승객과 군인들은 뗏목에 남겨진다. 2주 가까이 바다 위를 표류하는 동안 뗏목에서는 크고 작은 소요가 일어난다. 식량이 부족해지자 사람들은 서로를 죽이고 시체를 바다에 던졌으며 인육을 먹으며 버틴다. 뗏목이 구조됐을 당시 생존자는 열다섯 명에 불과했다.

테오도르 제리코, 〈강박적인 질투에 사로잡힌 여인〉

제리코는 생존자를 만나 당시 상황을 인터뷰했고 절단된 인체나 물에 불어 부패한 시신 등을 최대한 사실적으로 묘사하는 훈련을 반복한다. 치밀한 조사와 습작을 거쳐 탄생한 〈메두사 호의 뗏목〉이 공개되자 여러 의견이 뒤따랐다. 많은 비평가들이 제리코

미술관에서는 언제나 맨얼굴이 된다

레오도르 제리코, 〈도벽 환자〉

가 프랑스 정부나 관료들의 무능함을 비난하고 있는 것이라 해석했지만 사실 작품 내에서 직접적인 단서가 발견되지는 않는다.

그보다 〈메두사 호의 뗏목〉이 주목하는 건 혼란스러운 상황에서 드러나는 인간의 잔인한 본성이다. 생존자들은 곁에 널브러져 있는 시체에 아무런 감흥도 느끼지 않는다. (어쩌면 그들은 어제 생존자들의 손에 죽었을 수도 있다.) 그들에게는 오직 살아야겠다는 집

념만 있을 뿐이다. 반면 열렬히 구조 요청을 하는 이들에게 등을 돌린 채 죽은 아들을 안고 생각에 잠겨 있는 노인은 상실감과 인간에 대한 환멸로 생의 의지를 잃은 모습이다.

제리코는 메두사 호의 난파 사건에는 단 한 명의 영웅도 없다는 점을 분명히 한다. 살아남아 메두사 호의 참상을 알린 코레아르와 사뷔뇌도 제리코의 관점에서는 영웅이 아니다. 그렇다고 뗏목 위의 전쟁을 방관하거나 가담했다는 이유로 그들을 비난하지도 않는다. 제리코는 그저 있는 그대로의 '현실'을 그릴 뿐이다.

나폴레옹 시대와 왕정복고기를 경험하며 혼란의 시대를 살았던 제리코는 더 이상 세상에는 절대선도, 절대악도 없다는 것을 간파했는지 모른다. 인간은 모두 생존하기 위해 각자도생하고 그때그때 필요한 입장을 취하며 살아갈 뿐이라고 말이다. '인간에게 너무 많은 것을 기대하지 말라, 우리의 시대는 이런 시대다.' 제리코는 이렇게 말하고 있는 듯하다.

메두사 호 사건을 가치 판단을 배제한 하나의 사실로 바라보았던 그의 시각은 정신질환자 연작에서도 그대로 이어진다. 제리코에게 정신질환자 연작은 살롱전이나 판매를 목적으로 하는 '작품'이라기보다 연구를 위한 기록, 즉 일종의 다큐멘터리 초상에 가까웠다.

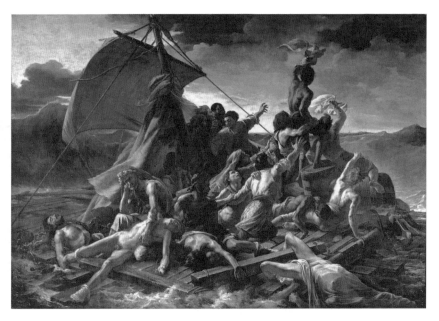

레오도르 제리코, 〈메두사 호의 뗏목〉

제리코가 연작을 기획하던 19세기 초 유럽은 정신질환 치료 체계를 갖추고 있지 않았다. 어떤 사람을 광인으로 분류할지, 그들을 어디에 수용하고 어떤 식으로 치료할 것인지에 관한 연구가 미비한 상황이었다. 광인에 대한 이해가 부족했던 시절, 제리코는 좋든 싫든 이들의 존재를 부정하거나 외면하는 것은 아무런 의미가 없음을 역설한다. 그들도, 그들이 지닌 질환도 인간의 일부이고 세상을 이루는 하나의 요소이기 때문이다.

광인 연작에서 제리코의 감정적 동요나 의견이 드러나지는 않지만, 그림을 그리는 동안 그의 마음이 편치만은 않았을 것이다. 제리코의 어머니는 정신병을 앓다 제리코가 열일곱 살이었을 때 사망했고, 후에 그 역시 심각한 정신질환 위기를 겪었다. 이런 개인사가 당시 그림의 주제로는 생소했던 '광인'이라는 존재에 시선을 돌리게 한 원인 중 하나가 아니었을까.

송상희 작가는 국립현대미술관과 진행한 수상 인터뷰에서 "왜 선천적이고 시대적인 돌연변이들, 희생자에 주목했느냐"라는 질문에 거창한 이유는 없다고 답한다. "안타까운 마음을 서로 공유하는 것, 연민 정도가 아닐까 생각해요. 그저 '내가 너에게 마음을 준다, 할 수 있는 만큼' 정도인 거죠."

제리코와 송상희. 이 두 작가는 시대도 국적도 문화적 배경도 다르지만 나는 이들에게서 미술이, 예술이 있어야 할 자리를 발견한다. 이들의 작품은 어딘지 좀 이상한 존재, 추하고 무섭고 오해

받는 이들을 끌어안는 방식으로 존재한다. 그리고 이 방식은 곧
미술이 알려주는 삶의 방식이기도 하다.

4장 /

아름다운 날들은 언제라도 온다

이 여름 낡은 책과 연애하느니 ◆

호아킨 소로야 & 윈슬로 호머
Joaquín Sorolla, 1863~1923 & Winslow Homer, 1836~1910

여름 바다에 가고 싶다. 내가 사랑하는 두 가지, 여름과 바다가 모두 있으니 완벽하다.

누구나 힘들 때 떠올리는 게 있을 텐데, 나는 종종 이런 생각을 한다.

아직 세상에 내가 보지 못한 바다가 많이 남아 있다고. 그러니 조금 더 힘을 내보자고.

이탈리아 포지타노에서 타오르미나를 지나 산토리니로 다다르는 건 내 꿈의 여정 중 하나다.

◆ 문혜진의 시 〈질 나쁜 연애〉의 한 구절

이런 말을 하면 동생은 겉멋이 단단히 들었다느니, 울진 죽변항도 그 정도는 된다느니 하며 하나 마나 한 소리를 하지만, 그러거나 말거나 죽기 전엔 꼭 가봐야겠다.

계절은 여름이어야 한다. 맨살에 태양이 내리쬘 때 다리와 배, 어깨를 뜨겁게 타고 오르는 특유의 느낌이 좋다. 지중해 바다는 한 번도 본 적이 없지만 아마 그 끝없이 푸른 물결을 마주한다면 여기서 죽어도 좋다는 생각을 하지 않을까. 남은 생에 대한 미련이 사라질 것 같다.

여름 바다를 상상할 때마다 떠올리는 화가가 있다. 호아킨 소로야다. 소로야는 바다 풍경을 즐겨 그렸다. 벌거벗고 뛰노는 아이들, 막 물에서 나온 연인을 타월로 감싸는 남자, 반짝이며 찰랑이는 수면……. 그의 그림은 삶에 다시없을 행복한 순간을 담아낸다. 그곳에서는 슬픔을 느끼는 게 불가능해 보인다.

화가는 스페인의 해안도시인 발렌시아에서 태어났다. 작품에 묘사한 바닷가와 마을 사람들의 모습은 실제 그에게 친숙한 풍경이었다. 두 살 무렵 부모님이 병으로 사망하고 고아가 된 소로야와 여동생은 친척 집을 전전하며 유년기를 보낸다. 다행히 소로야의 재능을 일찍 알아본 외척들 덕분에 아홉 살 무렵부터 미술교육을 받았고 금세 두각을 나타내며 로마, 파리 등지에서 수학할 기회를 얻는다.

소로야가 작품 활동 초반부터 바다 풍경을 그린 것은 아니었다. 그의 초기작은 주제나 표현에서 훨씬 진지한데, 19세기 말까지만 해도 소로야는 당시 스페인 사회의 어두운 면을 환기시키는 작품을 여럿 남겼다. 대표적으로 자신의 어린 아들을 살해한 여인이 호송되는 장면을 그린 〈다른 마가리타Another Margarita〉(1892), 노예 거래를 다룬 〈인신매매Trafficking in human beings〉(1894)를 꼽을 수 있다.

〈슬픈 유전Sad Inheritance〉(1899)은 소로야의 명작 중 하나로 소아마비나 나병 등을 앓는 아이들이 치료를 목적으로 바다를 찾는 장면을 그렸다. 어느 날 작업을 위해 해안가에 앉아 있던 소로야는 우연히 이들과 마주쳤고, 병원 담당자의 허락 하에 그들을 스케치했다고 한다. 이 작품 덕에 소로야는 스페인을 대표하는 젊은 작가로 부상한다. 1900년 파리 박람회에서 최우수상을 받은 것을 시작으로 유럽 전역에서 크고 작은 전시회를 열며 이름을 알린다.

화려한 성공이 세상을 바라보는 눈을 변화시켰을까? 이후 그의 화풍은 급변한다. 어둠에서 밝음으로, 절망에서 희망으로. 소로야는 더 이상 가난이나 범죄, 질병과 같은 '슬픈' 주제를 다루지 않는다. 그는 이 무렵부터 본격적으로 특유의 바다 풍경을 그리기 시작한다.

소로야의 여름 바다는 삶에 대한 긍정과 낙관으로 가득하다. 가족, 친구, 연인과 함께 해변으로 나온 사람들은 이 태양, 이 바

미술관에서는 언제나 맨얼굴이 된다

호아킨 소로야, 〈바닷가의 아이들〉

호아킨 소로야, 〈해변에서 뛰놀다〉

호아킨 소로야, 〈수영 후〉

미술관에서는 언제나 맨얼굴이 된다

다, 이 사랑에 흠뻑 빠지는 일 외에는 어떤 것에도 관심이 없어 보인다. 일생 동안 할 일은 이뿐이라는 듯 행복한 순간에 몰입한다.

그들을 보고 있으면 나도 함께 저 풍경 속에 깃들고 싶어진다. 천진하게 기뻐하고 두려움 없이 사랑할 줄 알았던 시절이 떠오른다. 소로야의 여름 바다는 오래 잊고 있었던, 그래서 사무치게 그리운 내 마음속 낙원의 행방을 묻는다. 한때 살아본 적도 있는 것 같은 그곳…….
지금은 어디로 갔을까? 나와 얼마나 멀어진 걸까?

소로야만큼이나 바다를 사랑한 작가가 한 명 더 있다. 바로 윈슬로 호머다. 상업 일러스트 작가로 활동하던 호머는 스물일곱 살 무렵 회화에 발을 들이고 화가가 되기로 결심한다. 바다에 대한 남다른 애착으로 한동안 등대에서 살기도 했던 그는 1880년 중반 미국 메인 주의 해안 마을, 프라우츠 넥에 완전히 눌러앉는다.

호머의 바다는 소로야의 바다와 다르다. 호머는 바다의 위험과 변화무쌍함에 흥미를 느꼈고 그곳을 무대 삼아 살아가는 이들의 강인함을 존경했다. 〈라이프 라인〉은 거친 물살과 악기상에 맞서 물에 빠진 이를 구조하는 순간을 그린다. 거센 바람에 포말을 일으키며 부서지는 파도, 멀리서 다가오는 짙은 바다 안개를 불안한 듯 돌아보는 어부의 모습은 바다의 야생성과 예측 불가함을 상기시킨다.

평온이나 따뜻함과는 거리가 먼 바다를 그렸지만, 호머에게도 별 수 없이 바다의 낭만에 무너지는 순간이 온다. 어느 여름 밤, 두 여인이 서로를 꼭 끌어안고 춤을 추고 있다. 낮게 치는 파도와 여인의 펄럭이는 치맛자락에서 바람을 느낄 수 있다. 습기를 머금은, 오직 여름밤에만 가능한 덥고 달콤한 바람.

호머의 〈여름밤〉은 볼수록 아리송한 구석이 있다. 마치 조명을 쏘듯 두 여인 주변만을 밝게 비추는 빛은 어디에서 오는 걸까? 이들 뒤로 보이는, 틀어 올린 머리나 의상의 실루엣으로 보아 모두 여성인 듯한 인물들은 밤바다를 바라보며 무슨 생각을 할까? 뱃일을 나간 가족이나 연인의 무사귀환을 기도하는 걸까? 남성들의 빈자리를 대신해 생활을 꾸려가는 강인한 바닷마을 아낙들은 호머가 즐겨 그리던 주제 중 하나였다.

이 그림은 여름에, 바다에, 밤까지 있다. 사랑하는 사람 곁에 바짝 다가서지 않기가 불가능한 시간이다. 이런 바다와 이런 밤을 만난다면 나는 기회를 놓치지 않을 것이다. 동이 틀 때까지 나란히 앉아 궁금한 것을 묻고 또 물을 거다. 내일은 어떻게 될지 모르니 우리 오늘 밤만은 이곳에서 영원히 살자고, 늘 그리워했던 낙원 안에 들어와 있으니 부디 함께 머물자고.

미술관에서는 언제나 맨얼굴이 된다

윈슬러 호머, 〈여름밤〉

남의 집 귀한 딸

'브런치'는 카카오에서 개발한 플랫폼으로 사용자들이 자유롭게 글을 올리고 공유하는 사이트다. 글쓴이의 연령대나 관심사가 워낙 다양하고 여러 주제의 글을 읽을 수 있어 나도 자주 둘러보곤 한다.

1년 전쯤 브런치에서 흥미로운 작가 한 명을 알게 됐다. '악아'라는 아이디로 활동하는 그녀는 시댁과의 에피소드를 주로 연재하는데, 내가 늦게 알았을 뿐이지 이미 브런치에서는 폭발적인 인기와 호응을 얻고 있었다. 그녀가 연재하는 글은 제목만으로도 이미 설득되는, '저도 남의 집 귀한 딸인데요.'

글 한 편이 올라올 때마다 무수히 많은 댓글이 달렸다. 물론 부정적인 내용도 있었지만 대부분은 공감하고 위로받았으며 때

로는 함께 분노했다는 내용이었다. 그녀의 글은 단행본으로도 출간됐고 최근 이 책을 뒤늦게 읽기 시작했다.

주로 할 일을 다 마치고 새벽에야 책을 펼치곤 했다. 읽는 내내 깊은 밤이 더 무겁고 차갑게 가라앉았다. 글은 어려울 거 하나 없는 표현들로 쓰였으나 그 안에 담긴 세계는 너무나 어렵고 완고해 보였다. 많은 여성이 극복하고자 했고 지금도 시도하고 있지만 탈출하기도 변화시키기도 결코 쉽지 않은, 가부장제라는 철옹성. 시월드라는 다소 익살스러운 용어도 이 숨 막히는 가부장 세상이 가하는 폭력을 줄이거나 가벼운 것으로 만들 수는 없었다.

그의 집에 처음 초대받아 갔던 날을 기억한다. 어머니께서 밥 한 끼를 꼭 해주고 싶다며 몇 번 채근하셨다는 걸 알고 있었고 이미 한 차례 각자의 부모님과도 인사를 했던 터라 더 이상의 거절은 어려웠다. 그날 발걸음이 유독 무거웠던 건 자리가 자리인 탓도 있지만, 진짜 이유는 따로 있었다.

사건은 서로의 부모님께 인사를 드리려고 준비하던 중 일어났다. 날짜와 시간, 장소까지 이미 정해진 상황에서 그가 헐레벌떡 자기 어머니의 전언을 가져왔다. 아무리 세상이 바뀌었어도 그렇지 남자 집에 먼저 인사를 하는 게 당연하지 않겠냐며 순서를 바꾸라 하셨다는 것이다.

앞말과 뒷말이 어딘지 묘하게 어긋난 것 같은 이 문장 앞에서 순간 어리둥절해졌다. '아무리 세상이 바뀌었어도'는 세상이 바뀌

었다는 걸 아는 사람의 말이었으나 뒷말은 그걸 안다면 할 수 없는 말이었기 때문이다.

약속한 날로부터 고작 이틀 전이었고 우리 부모님은 이미 그 일정에 맞춰 시간을 비워둔 상태였다. "우리 부모님부터 뵌다고 말씀 안 드렸어? 아니 그것보다…… 남자 부모님을 먼저 봐야 한다는 게 대체 무슨 말이야?" 다 좋으신데 연세가 있으셔서 조금 보수적이라고 그는 난감한 표정을 지었지만 그뿐이었다. 이미 정한 약속이고 그런 이유 때문에 상대 부모님께 양해를 구할 순 없지 않겠냐며 상식적인 차원에서 자신의 어머니를 설득할 어떤 의지도 없어 보였다.

그러나 나도 이런 '경우 없는 경우'가 어디 있느냐며, 모든 약속을 없었던 걸로 하자며 뒤엎지는 못했다. 결국 나는 우리 부모님께 거짓말을 해 약속 날짜를 바꿨고 그의 부모님을 먼저 찾아뵀다.

그때 그의 어머니가 '일단 첫판은 됐다'와 같은 승리감을 느꼈을지 어쨌을지는 잘 모르겠다. 다만 내 기분이 어땠는지는 지금도 생생하다. 나는 어딘지 모르게 비참했다. 그의 부모님을 만나는 첫 자리를 준비한 것뿐인데, 고작 한 거라고는 그것뿐인데 나는 내가 살고 싶은 인생에서 한 발자국 멀어졌다는 느낌을 받았다.

그날 이후로 내 머릿속에 그의 어머니는 완고한 사람, 아들을 통해 기습적으로 전갈을 날려 의사표현을 하는 사람으로 각인됐다. '아무리 세상이 바뀌어도' 변하지 않을 사람 같았다. 나는 그의

집에 가는 게 떨리거나 긴장된다기보다 내 마음이 또 상하게 되는 건 아닐지가 가장 두려웠다.

그의 아버지, 그와 함께 식탁에 앉아 있는 동안 눈길은 자꾸 어머니가 계신 부엌으로 향했다. 일어나 뭐라도 거들어야 하나 망설였지만 내게 그럴 의무는 없어 보였다. "집에서 이런 일 잘 안 하지?" 내 앞에 밥그릇과 국그릇을 지나치게 신경질적으로, 내던지듯 내려놓으며 어머니가 말하시기 전까지는.

순간 당황해 나도 모르게 엉거주춤 엉덩이를 떼고 그릇을 나르기 시작했다. "국그릇, 밥그릇 순서 바뀌었다. 숟가락, 젓가락도." 내 손끝을 내려다보던 어머니가 젓가락을 채 놓기도 전에 말하셨다. 어디선가 '땡' 하고 오답 버저가 울리는 것 같았다.

그러나 나를 정말 놀라게 한 건 그다음이었다. 밥과 국을 받은 그 집 남자들은 어머니가 자리에 앉기도 전에 식사를 시작했다. 아직 차릴 음식이 더 있었던 그녀가 자리에 앉았을 때 이미 아버지는 밥그릇을 거의 비운 뒤였다.

집으로 돌아오는 길, 나는 만약 그와 결혼한다면 살게 될 세상을 미리 엿보고 온 듯한 느낌을 받았다. 아니, 그것은 느낌이라기보다 예감에 가까웠다. 그의 어머니가 품고 있던 적의와 짜증, 화의 정체는 무엇이었을까. 분명한 건 그녀의 화가 손 하나 까딱하지 않고 앉아 있는 자신의 남편과 아들을 향해 있지는 않았다는 거다. 그렇다면 내게 분노하는 것은 온당한가?

마음이 복잡했다. 아버지는 보수적인 분이고 어머니는 자녀들에게는 엄하지만 아버지와의 관계에서는 대체로 참는 편이라는 그의 말이 떠올랐다. 나는 그녀의 삶을 무작정 연민할 수도 비난할 수도 없었다. 이런 양가 감정을 품고 지속되는 관계가 시어머니와 며느리 사이일까.

여러 생각으로 혼란스러운 와중에도 선명한 것이 하나 있었다. 내가 살고자 했고 당연히 그렇게 되리라고 의심하지 않았던 삶에서 또 한 발자국 멀어졌다는 느낌. 그 느낌은 얼마 전에도 한번 체감한 바 있는 묘한 불안이었다.

《현남 오빠에게》는 한국 여성 작가들이 쓴 페미니즘 소설집이다. 최은영 작가의 〈당신의 평화〉는 가부장제 하에서 살아가는 각기 다른 여성의 입장(엄마와 딸, 시어머니와 며느리 등)을 다각도로 보여준다. 핵심 인물은 '정순'과 딸 '유진'이다.

어머니 정순은 혹독한 시집살이를 겪으며 살아왔다. 정순의 시어머니 역시 남편을 비롯한 시댁 식구들에게 사노비 취급을 받았으나 자신의 며느리에게 똑같이 그 역할을 대물림한다. 그리고 이제는 정순이 아들 준호가 결혼 상대자로 데리고 온 선영에게 시어머니를 닮은 말과 행동을 하기 시작한다.

정순은 선영이 구입한 집에 준호가 몸만 들어가는 상황에서도 그녀가 예물과 예단을 제대로 갖추지 않는다며 분통을 터뜨린다. 유학까지 하고 왔으니 "몸이 성할 리가 있느냐"는 발언도 서슴지

않는다. 자신 역시 어린 나이에 아버지를 여의고 홀어머니 밑에서 성장했지만 선영이 할아버지 손에 컸으니 어쨌든 자신의 아들보다 훨씬 '기운다'며 억울해한다.

그런 정순에게 딸 유진은 오래 참아왔던 이야기를 한다. 엄마도 할머니가 엄마에게 한 행동이 부당하다는 걸 알고 있지 않느냐고, 이제 그만 그것을 인정하라고. 엄마에게는 선영을 그렇게 대할 권리가 없고 무엇보다 사는 내내 불행했던 엄마로 인해 자신도 똑같이 불행해야 했다고. "기억이 시작되는 다섯 살, 여섯 살 즈음부터 유진은 경순에 대한 책임감을 느끼는" 속 깊은 아이로 자라났고 그것은 그녀의 삶에 축복이라기보다 저주였던 것이다.

이런 현실은 흡사 여자들만 참여하는 '고통의 이어달리기' 같다. 유진과 정순은 설거지를 하다가도 급작스런 눈물을 터뜨리며 지난 몇 십 년의 세월에 대해 말할 수 있지만 아버지는 다르다. 그는 언제나 어깨너머로 툭, 그 무엇도 이해하지 못한 자만이 할 수 있는 말을 던질 뿐이다. "엄마랑 그만 좀 싸워라. 설거지하는 게 뭐 그렇게 힘든 일이라고 여자들끼리 신경전을 벌이고 그래." 아버지는 언제나 평화롭고 균형 잡혀 있다.

정순은 시어머니를 친정 엄마보다 더 극진히 모셨던 지난 세월을 돌아보며 자신을 그렇게 대하지 않는 선영에게 분노하지만, 애석하게도 선영이 정순처럼 행동하는 일은 결코 일어나지 않을 것이다. 시어머니의 심기를 거스를까 봐 내내 눈치를 보는 건 선

영과 정순이 다름없다 해도, 그것이 시댁과의 관계에서 발생하는 온갖 부당함과 핍박을 감내하겠다는 뜻은 아니다. 선영은《저도 남의 집 귀한 딸인데요》를 쓴 저자 악아의 다른 버전이다.

악아가 예물로 생색을 부리는 시어머니에게 "어머니, 누가 들으면 진짜 저한테 뭐라도 많이 해주신 줄 알겠어요, 호호호." 하고 맞받아치는 인물이라면 선영은 애초에 예단과 예물을 생략하기로 결정했다는 차이가 있을 뿐, 그녀들은 가장 결정적인 부분에서 닮아 있다. 어디까지나 자존감을 해치지 않는 수준에서 타인과의 관계를 이어나가겠다는 의지를 가졌다는 것. 상대가 시댁일지라도, 절대 사수, 나 자신!

예상했겠지만 나는 그와 헤어졌다. 에단 호크와 줄리 델피 주연의 영화 〈비포 선라이즈〉였던가. 오래전에 본 어떤 영화에는 이별과 관련해 이런 대사가 나온다. 이별 후에는 마음에 딱 그 사람만큼의 구멍이 남는데, 그건 어떻게 해도, 새로운 사람을 만나도 절대 메워지지 않는다고. 이별이 그래서 무서운 거라고.

이 장면을 보고 나는 슬퍼졌다. 자고로 이별은 이래야 하는 거 아닌가 하는 생각이 들었다. 가슴속에 영원히 그 사람의 빈자리가 남는, 그래서 오랜 세월이 지난 뒤에도 문득 애틋하고 마음 시려오는, 그런 게 사랑이고 이별이지 않을까 싶어서.

그와의 이별은 달랐다. 가슴에 뚫려 있던 크고 쓸쓸한 구멍이 메워져 이제야 비로소 나일 수 있을 것 같은 안도감을 주는 헤어

미술관에서는 언제나 맨얼굴이 된다

짐이었다. 이걸 겪어낸 다음에야 인생의 다음 스텝으로 넘어갈 수 있을 것만 같았다.

그러니까 말하자면, 그건 반드시 했어야만 하는 이별이었다.

그 남자를 멀리해

《인형의 집》을 다시 읽었다. 극작가 헨리크 입센의 대표작으로, 가부장제에 길들여진 주인공 노라가 스스로 각성하고 남편과 자식을 남겨둔 채 집을 나가는 스토리를 골자로 한다. 기혼 여성의 가출이라는 결말은 철저히 남성 중심이던 19세기 유럽 사회에 큰 충격과 논란을 야기했다.

대학에 갓 입학했을 때 읽은 후로 다시 집어든 적이 없으니 아마 13년 만인 것 같다. 당혹스러웠다. 이게 이렇게 페이지가 안 넘어가는 책이었나? 몇 장 읽다 덮고, 다시 몇 장 읽다 밀쳐놓기를 반복했다. 헬메르가 노라를 '종달새'라 부르며 끊임없이 뭔가를 지시하고 가르치고 명령하는데, 노라가 그런 행동을 자연스레 받아들이는 모습에서는 가슴 한구석이 짓눌린 듯했다. 거리를 두

미술관에서는 언제나 맨얼굴이 된다

고 이 책을 읽었던 스무 살의 나와 지금의 내가 다른 사람이기 때문이겠지.

　연락이 잦아지기 시작했을 무렵 그는 나에게 한 가지 부탁을 했다. 자신은 여자를 믿는 데 남들보다 오래 걸리는 편이고 남자 문제에 예민하니 조심해줬으면 좋겠다고. 구체적으로 뭘 말하는 건지 아리송했지만 정색을 하고 따져 묻지 못했다. 시간이 지나면 알게 되겠지 하는 마음으로 가볍게 고개를 끄덕였다.

　만남을 이어가면서 이전까지 했던 연애와는 차원이 다른 삐걱거림이 불거졌다. 그는 내가 어디에서 무엇을 하고 누구를 만나는지 실시간으로 확인하고 싶어했고, 실제로도 그렇게 했다. 모든 일정을 빠짐없이 알려주는 것으로 시작해 나중에는 테이블 밑으로 휴대폰을 들고 있어야 했다. 이것이 그저 일과 관련된 미팅이고, 지금 만나는 남자는 사적으로 알고 지내는 사이가 아니라는 것을 증명하기 위해.

　괴로운 나날이 이어졌다. 몇 번의 이별 통보가 있었고 그때마다 그는 단지 시간이 필요할 뿐이라고, 모든 게 곧 나아질 거라고 나를 붙잡았다. 이건 건강한 관계가 아니고 내가 꿈꾸던 만남은 더더욱 아니라는 걸 알고 있었음에도 나는 번번이 그와의 만남을 이어나갔다. 그를 많이 사랑해서라기보다 나에게 확신이 있었기 때문이다. 나는 내가 가장 원할 때, 타격 없이 이 만남을 끝낼 수 있다고 자신했다.

시간이 필요하다던 그는 사실상 얼마의 시간을 줘도 나아지지 않는 사람이었다. 나아지기는커녕 갈수록 태산, 점입가경, 첩첩산중, 산 넘어 산. 그는 나의 모든 것을 걸고넘어졌다. 매일 아침 영상통화를 걸어 출근 전 옷차림을 확인하려 했고, 해도 되는 일과 해서는 안 되는 일의 항목을 정했으며 본격적인 교시와 훈화를 이어갔다. 수영장에 가도 수영복은 입으면 안 됐다. 자궁에 혹이 생겨 산부인과 진료를 받을 때는 주치의가 남자인지 여자인지 사진을 찍어 보내야 했다.

일상을 규제하는 세세한 간섭보다 더 견디기 힘들었던 건 내가 살아온 방식, 가치관에 대한 부정과 공격이었다.

엄마는 늘 바쁘고 분주했다. 직장에서나 집에서나 엄마가 해결해야 할 일은 차고 넘쳤다. 엄마는 특히 고3인 딸에게 신경을 쓰지 못하고 입시 정보에 밝지 않아 큰 도움이 되지 못한 걸 가장 미안해했는데, 정작 나는 전혀 마음에 두지 않았다. (미안한 건 오히려 내 성적이었다.) 여러모로 엄마가 나에게 노터치, 아웃 오브 안중인 게 편하고 고마웠다. 다만 엄마가 가끔 죄책감을 애먼 행동으로 풀고 와서 그것만 좀 안 해줬으면 싶었다. 예를 들면 그간 못 쌓은 덕도 쌓고 딸을 잘 봐달라는 취지로 물고기를 한가득 사서 사찰 인근 개울에 놓아주고 오는 식이었다.

"엄마, 뭐? 방목? 하여튼 제발 그것 좀 하지 마. 차라리 그 시간에 쉬어. 왔다갔다 세 시간이나 걸려서 그게 뭐야?"

"시끄러. 내가 하고 싶어서 한다는데. 그리고 방생이다. 방목은 지금 내가 너한테 하는 거고."

어차피 얘기한다고 엄마가 더는 안 할 거란 기대도 없었지만, 따지고 보면 극구 만류할 일도 아니었다. 그건 나를 위해주는 엄마만의 방식이었으니까.

깊게 생각해보지 않았던 엄마와 나의 상관관계를 독특한 관점으로 제시해준 건 다름 아닌 그였다. 그는 내가 '일하는 엄마' 밑에서 자라 일 욕심이 많고 요리나 청소 같은 집안일에 무심한 성향을 가지게 된 것이라고, 그러므로 나는 좋은 아내나 엄마가 될 조건을 갖추지 못했다고 자주 이야기했다. '원래 부잣집'에서 태어난 여자들은 그렇지 않다는 말을 덧붙이면서.

그것이 가스라이팅의 전형인 줄도 모르고 당시에는 그 말을 반복해서 듣다 보니 정말 내게 문제가 있는 것처럼 여겨지기도 했다. 그의 말대로 나는 여성으로서 혹은 아내로서 어딘가 결함이 있는 사람인지도 몰랐다. 그렇다면 나의 결함은 '바깥 일'에는 넘칠 만큼의 열성을 보이면서 집안일에는 시큰둥한 것인가? 고작 그 정도가 한 인간이 지닌 결정적 결함이 될 수 있다는 사실을, 이전에는 미처 생각해보지 못했다.

그런데, 그가 말한 특징들은 단점이 아니라 장점일 수도 있지 않을까? 일하는 엄마 덕분에 나는 어려서부터 일의 중요성과 기

뿜을 알 수 있었다. 자연스럽게 '남자든 여자든, 결혼을 했든 안 했든, 인간이라면 자기 몸 하나는 건사할 수 있는 경제적 능력이 있어야 한다'는 사실을 일찌감치 체득했다.

그제야 뭔가가 단단히 잘못됐다는 생각이 들었다. 나의 장점마저 단점으로 뒤집어버리는 사람, 혹은 백 가지 장점이 있어도한 가지 단점에만 집중하는 사람과 관계를 지속하는 것은 나 자신을 진창으로 몰아넣는 일이었다.

내가 읽는 책들을 불온서적이라 명명하는 남자, 동성애자와여성의 인권에 관심을 두는 사람들을 도무지 이해할 수 없다고 말하는 남자, 직장은 다녀도 자신보다 퇴근 시간이 늦으면 안 된다고 못 박는 남자, 상대의 모든 행동을 '허락'할 권리가 자신에게 있다고 여기는 남자. 나는 그런 남자 곁에서는 하루도 행복할 수 없었다.

영화 〈아이 엠 러브〉의 주인공 엠마는 러시아 태생으로 이탈리아의 부호 탄크레디와 결혼해 밀라노에서 살고 있다. 남부럽지않은 생활을 이어가던 중 그녀는 아들 에도의 친구이자 요리사인안토니오를 알게 되고, 그와 사랑에 빠진다. 사모님, 엄마, 레키 가문의 여자 등으로 불리지만 정작 엠마의 진짜 이름은 영화 중반까지도 나오지 않는데, 그녀의 이름을 물어봐주는 유일한 사람이 안토니오다. 안토니오는 자신의 산속 오두막에서 엠마에게 본명이무엇인지를 묻는다. 그녀는 엠마는 남편이 지어준 이름이고 러시

아에서는 키티쉬라 불렀다고 말한다. 남편이 새 이름과 역할을 주는 사람이라면 안토니오는 잊고 있던 엠마의 진짜 이름, 진짜 모습으로 돌아가게 해주는 사람이다.

이제 나는 알 것 같다. 어떤 관계가 사랑인지 아닌지, 건강한지 병들었는지를 판가름하는 기준은 '이 사람과 있을 때 내가 나일 수 있는가'라는 것을. 사랑할 줄 아는 사람은 상대가 지닌 고유한 특성을 부정하거나 그를 바꾸려고 많은 힘을 쏟지 않는다.

만약 지금 당신 곁에 있는 사람이 당신을 이해하기보다 변화시키는 데 더 몰두하고 있다면, 그래서 그와 함께 있을 때 나의 진짜 모습이 사라지는 듯한 느낌이 든다면 나는 그 사람을 멀리하라고, 반드시 그래야만 한다고 말하고 싶다. 자신을 포기해야 유지되는 관계는 꺼림칙하다. 사랑은 결코 희생이 아니다. 어느 정도 희생이 필요하고 그것을 피해갈 수 없을 뿐이다. 어느 한쪽도 많이 바뀌거나 많이 참을 필요가 없는 관계, 그건 사랑의 출발점이자 도착점이다.

엄마는 후에 내 이야기를 듣더니 가슴을 치며 울었다. 너처럼 똑똑한 애가 어떻게 그걸 사랑이라 생각했냐고. 존중하고 존중받으면서 살라고 열심히 일해 너를 가르친 거라고. 나중에는 너도 그 사람과 똑같아질 텐데, 그런 병든 마음으로 살 수는 없지 않느냐고 말이다.

"그러게 말야…… 거참, 희한한 사람이야…….", "본디 가부장제는 파시즘과 한 몸……노답이란 얘기지."

엄마는 남 얘기하듯 시큰둥하게 대답하는 나를 어이없다는 듯 흘겨보고 몇 번 더 홀쩍이더니, 내일 방생이나 하러 가야겠단다. 하, 그 얘기를 왜 또 안 하나 했다.

"방생? 살생 아니고 엄마? 차라리 인형을 만들어서 찌르는 게 낫지 않을까?"

"……."

얘기한다고 엄마가 들을 것 같지도 않고, 이번엔 나도 같이 가야겠다. 돌아오는 길은 엄마도 나도 좀 낫겠지, 적어도 지금 이 밤보다는.

사랑하기에 적당한 거리

리카르드 베르그 & 앙리 마르탱
Sven Richard Bergh, 1858~1919 & Henri Martin, 1860~1943

"지금까지 남자 친구 몇 명이나 사귀었어요?"

삼십 대 초반까지만 해도 이 질문을 종종 받았다. 그때마다 속으로 '그걸 누가 다 세고 앉아 있어……' 혀를 찼지만 공식적인 대답은 "세 명 정도요"였다. 식상한 질문에는 식상하게 대답한다 같은 철칙이 있었던 건 아니다. 따지고 보면 완전히 틀린 말도 아니고, 나름 진실된 답변이었다. 기억에서 흐릿한 사람들을 제외하면 내게 특별했던 연애는 세 차례 정도다.

모든 헤어짐에는 나름의 이유가 있지만 대체로 나는 거리 조절에 실패할 때 이별에 이르렀다. 내가 가장 두려워했던 건 상대와 마음의 거리가 지나치게 가까워지는 일이었다. 그렇게 되면 상

대에게 필요 이상으로 의지하게 되고, 나조차 별로 보고 싶지 않은 내 모습을 들키는 등 난항이 시작된다. 누군가는 그게 바로 사랑이라고, 실수하고 개선해나가는 과정을 거치면서 서로를 향한 마음이 깊어진다 말하고 나 역시 이 말에 일부 동의하지만, 반드시 아는 대로 살아가는 건 아니다.

사랑해도 감당하기 힘든 무언가가 있다는 생각을 한 번도 넘어서지 못했다. 세 번의 연애 중 어떤 만남은 상대가, 또는 내가 선을 넘어 너무 가까이 다가오거나, 다가갔다. 또 다른 만남은 참 따뜻한 사람을 만나 기대고 싶은 마음이 커지면서 내가 지레 겁을 먹고 물러섰고, 그대로 이별이 되었다. 적어도 내게 이별은 모두 거리의 문제였다.

리카르드 베르그의 〈북유럽의 여름밤〉을 처음 봤을 때 '이상적인 간격'이라는 말이 떠올랐다. 너무 멀지도, 가깝지도 않은 거리를 유지한 두 남녀가 발코니에서 백야 중인 북유럽의 저녁 풍경을 바라보고 있다. 왼쪽에서 들어오는 빛은 여성의 허리 부근과 남성의 오른쪽 다리를 부드럽게 비춘다.

그림 속 여성의 모델이 된 인물은 가수 카린 픽Karin Pyk, 남성은 스웨덴의 유진 왕자Eugen Napoleon Nicolaus다. 유진은 오스카 2세의 네 아들 중 막내였는데, 정치에는 전혀 관심이 없었다. 그의 마음을 움직이는 건 오직 예술이었다. 평생을 독신으로 살며 왕실의 삶과는 거리를 뒀던 유진은 웁살라 대학교에서 미술사를 공부하고 화

가로 활동했으며 컬렉팅을 통해 다른 화가를 후원했다. 그는 베르그를 비롯해 여러 북유럽 예술가들과 좋은 관계를 유지했는데, 스웨덴을 대표하는 화가 중 한 명인 안데르스 소른Anders Leonard Zorn은 1910년, 당시 마흔다섯 살이던 유진 왕자의 초상화를 그리기도 했다.

베르그는 〈북유럽의 여름밤〉 속 두 남녀를 각각 따로 그렸다. 이탈리아 피렌체에서 카린을 만나 먼저 여성의 스케치를 마쳤고, 후에 스웨덴으로 돌아와 유진 왕자를 그린다. 살짝 떨어져 있는 두 인물은 실제로도 다른 공간에서, 시차를 두고 그려진 셈이다.

1982년 미국에서 북유럽 화가들의 작품을 모은 전시 '북부의 빛Northern Light: Realism and Symbolism in Scandinavian Painting'이 열렸을 때, 베르그의 그림은 큰 인기를 끈다. 많은 관객이 두 남녀 사이에 감도는 긴장감에 주목했고 그림이 남녀 관계, 결혼 같은 주제를 암시한다고 여겼다. 화면 중앙에 정박되어 있는 작은 나무배는 속박을 상징하는 동시에 언제든 끈을 풀고 서로에게서 멀어질 수 있다는 가능성을 보여준다.

내가 이 그림에서 발견한 건 완벽한 안정감이었다. 그림의 많은 요소가 대칭을 이룬다. 화면 양 끝에 선 남성과 여성, 두 개의 기둥, 두 인물의 시야를 가리고 있는 두 그루의 나무. 동일한 무늬가 일정한 간격으로 반복되는 난간이 화면 아래를 받치고 있고,

리카르드 베르그, 〈북유럽의 여름밤〉

미술관에서는 언제나 맨얼굴이 된다

중앙에는 선착장과 배가 있다. 남성과 여성의 시선은 그곳에서 하나로 만난다. 베르그가 얼마나 철저하고 치밀하게 계산해 그림을 그렸는지 알 수 있다.

한편으로 이 안정감은 자로 잰 듯 정확하고 흐트러짐이 없어 숨이 막힌다. 그림 속 요소들은 모두 거리를 두고 떨어져 존재한다. 두 남녀, 두 기둥, 두 나무는 영원히 닿는 일 없이 평행할 것만 같다. 사람과 자연이 발코니 안과 밖으로 분리되어 있듯 사람과 사람 사이도 마찬가지다. 전체 분위기는 더할 나위 없이 평온하지만, 어딘지 모르게 차갑다.

: 사랑을, 사람을 믿다 :

한편 앙리 마르탱이 그린 연인은 베르그의 그림과 다른 인상을 준다. 앙리는 결코 두 연인을 분리시키지 않는다. 멈춰 선 채 마주보든, 함께 길을 걷든 그들은 늘 서로의 손을 붙든다. 사랑한다는, 행복하다는 말을 건네는 대신 그렇게 한다. 그들이 거닐고 있는 장소는 더없이 따스하다. 봄에 핀다는 사과꽃이 흐드러지고 양들은 햇살 아래에서 풀을 뜯는다.

앙리 마르탱은 어린 시절부터 화가를 꿈꿨다. 어렵게 아버지를 설득한 끝에 고향 툴루즈에 있는 예술학교에 입학했고 이후 파

리에서 공부를 이어간다. 작품 활동 초반에는 신화 속 주인공을 그리기도 하고 다분히 상징적인 작품을 남기지만 나이 마흔을 기점으로 그의 화풍은 변화한다. 앙리는 밝은 색조에 빛의 효과를 중시하는 야외 풍경에 천착하기 시작한다. 상징주의를 등지고 인상주의를 택한 것이다.

독립적이고 침착한 성품을 지녔다고 알려진 그는 천천히 뚝심 있게 살아가고, 사랑했다. 1881년 스무 살을 갓 넘긴 나이에 아내 마리와 결혼한 이후 평생 금슬 좋은 부부로 살았으며 그녀를 모델로 한 많은 작품을 남겼다. 붓끝으로 톡톡 찍어놓은 듯한 표현법이 앙리 그림의 특징인데, 정성스럽게 들여다보고 세심하게 붓을 놀려 각각의 점으로 하나의 조화를 만들어내는 과정 자체가 사랑과 꼭 닮아 있다. 미세하게 떨리는 것 같은 느낌을 주는 그의 화풍과 연인, 사랑이라는 주제가 잘 어울린다.

앙리의 그림은 사랑을 믿는 이, 사랑을 꿈꾸는 이를 위한 그림이다. 그의 그림에는 일상을 바라보는 긍정의 시선이 넘쳐난다. 탁자 위에서 햇빛을 받고 있는 달리아, 햇살이 내리쬐는 정원에는 냉소와 냉정이 끼어들 틈이 없다.

복잡하고 꼬인 마음으로 가득한 날, 나는 그저 저 햇살을 받으며 꾸벅꾸벅 졸고 싶어진다. 지금 중요한 건 오직 그뿐이라는 듯이.

사랑하는 이들 사이에는 베르그와 같은 적당한 거리도, 앙리

미술관에서는 언제나 맨얼굴이 된다

앙리 마르탱, 〈부부가 있는 풍경〉

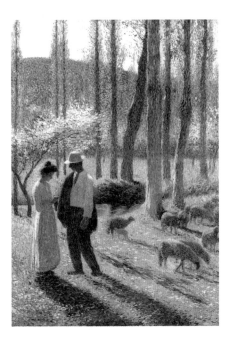

앙리 마르탱, 〈연인〉

처럼 밀착된 관계도 모두 필요하다는 걸 알지만 지금까지 나는 전자로 더 기울어져 있었다. 이제부터는 조금 다르게 사랑하고 싶다. 결국 우리는 만나기 위해 떨어져 있는 게 아닐까? 서로를 더 잘 이해하기 위해 잠시 헤어져 있기도 하고, 더 오래 사랑하기 위해 조금은 느린 속도를 유지하는 것처럼 말이다.

불행해지려고 사는 것이 아니듯, 누구도 외로워지려고 사랑하지 않는다. 내가 사랑하는 이에게 주고 싶고 받고 싶은 건, 혼자 외롭게 내버려두지 않는 마음이다. 함께 거닐 때는 물론이고 잠시 떨어져 있을 때도 '나는 언제나 당신 곁에 있을 것'이라는 마음을 힘껏 밀어 보내고 싶다. 우리의 모든 눈빛, 생각, 몸짓이 서로에게 따뜻하게 가 닿기 위한 시도였으면. 그러려고 사랑하는 거니까, 결국 그 사랑을 알기 위해 살아가는 거니까.

앙리 마르탱, 〈햇빛을 받고 있는 달리아〉

이혼도 이력이 되나요?

부모님에게 뭔가를 해라, 하지 말아라 하는 말을 들어본 기억이 없다. 그분들에게 가장 중요한 건 내가 스스로 판단하고 선택한 대로 자신의 삶을 사는 거였다. 세상 모든 부모가 그렇지는 않다는 걸, 철든 뒤에야 알았다.

나는 내가 원하는 때에, 원하는 방식으로 살아야 하는 사람으로 자라났고 스스로를 독립적이라 자부했다. 자립심이 강한 사람으로 성장한 걸 인생에서 이룬 하나의 성과로 여겼다. 누군가의 조언으로 결정을 번복하는 일은, 거의 없었다. 선택의 결과가 예상했던 바와 달라도 괜찮았다. 내게 삶은 통제 가능한 것이었다. 적어도 이혼 전까지는.

결혼하는 과정에서 처음으로 부모님의 반대를 경험했다. 그분들 입에서 한 번도 나온 적 없었던, '다시 생각하라'는 말을 들었다. 오기가 생겼다. 식장을 예약한 뒤 집에 '통보'했다. 날짜라도 두어 달 미룰 수 없겠느냐 묻는 부모님에게 의미 없다고 못 박았다.

결혼 후에는 한국에서의 생활을 정리하고 타국으로 삶의 터전을 옮겨야 했다. 출국일이 다가오자 누구에게도 하지 못한 이야기를 엄마에게 털어놨다. 엄마는 별로 동요하지 않았다. 놀라지도 슬퍼하지도 않고, 다만 단호히 말했다. "가지 마."

"물론 네가 가겠다고 하면 나는 더 말릴 수 없어. 그래도 살아보겠다고 하면 그러라고 할 거야. 너는 성인이고 원하는 건 뭐든 할 자유가 있으니까. 그렇지만 나 역시 엄마로서, 어른으로서 내 생각을 말할 의무가 있어. 가지 마."

세상에 하루도 살아보지 않고 끝나는 결혼이 어디 있느냐고 묻는 내게 엄마가 되물었다. "왜 없니? 그리고 그런 경우가 있으면 안 된다고 누가 그래? 우리가 길을 잘못 들면 다시 돌아 나오지, 제대로 된 길로 가려고. 똑같아. 너는 길을 잘못 들었고 다행히 일찍 알아차렸어. 이제라도 바른길로 가면 되는 거야."

침묵 끝에 엄마가 한 말은, 너무나 엄마다웠다. "세라야, 너로 살아."

그러나 엄마가 엄마다웠듯 나 역시 나일 수밖에 없었다. 이번

에도 엄마의 권유와는 다른 길을 택했다. 내게 최종 결정은 끝까지 가본 뒤에야 가능했다. 새벽 일찍 함께 공항으로 향하고 짐을 붙이는 순간까지도 엄마는 덤덤했다. 출국장 문이 닫히고 혼자가 됐을 때 엄마에게 문자 한 통이 왔다. "세라야, 참고 견디는 건 미덕이 아니다. 선택은 네가 하는 거지만 엄마는 언제나 여기에 있다는 거, 그거 하나만 기억해."

이상하게 마음이 차분해졌다. 어떤 결정을 하든 나를 지지해 줄 사람이 있다는 것, 그것이 다른 누구도 아닌 엄마라는 사실에 나는 안도했다. 이제 내가 할 일은 선택에 최선을 다하고, 결정을 내리는 것뿐이었다.

나는 그렇게 했다. 내 선택으로 한국을 떠난 것처럼 다시 내 선택으로 돌아왔다. 내 결혼 생활은 그렇게 17일 만에 끝이 났다. 별 수 없이 마음은 오래 어둑했다. 욕망이 사라져버린 시간을 처음 경험했다. 삶에서 더 궁금한 것이 없었다. 가족을 남겨두고 목숨을 끊는 사람들을 이해할 수 없었는데, 가능하겠다 싶었다. 마음에서 비롯된 일 중 불가능한 게 뭐 있겠는가. 여태껏 제대로 된 절망 한번 겪어보지 못한 내 삶이, 염치없을 뿐이었다.

누군가 내게 이혼은 실패가 아니라 이력이라는 말을 한 적이 있다. 허무하게 끝난 결혼을 말할 때마다 내가 습관처럼 내뱉는 실패라는 단어가 걸렸나보다. 나를 위로하고자 하는 마음에서 비

롯된 말임을 모르지 않았지만, 그때는 하루하루가 지옥 한복판이었다. 다르게 생각할 힘도, 의지도 없던 나는 '이력서에 쓰지 못하는 내용이라면 이력이 될 수 없다'고 쏘아붙였다. 그러고 나니 궁금해졌다. 만약 그의 말대로 이혼이 정말 하나의 이력이 될 수 있다면, 그 이력은 무엇을 보증하는 걸까.

불시에 찾아온 절망은 삶을 바라보는 새로운 눈을 허락했다. 인생은 가장 중요한 것과 그 외 잡다한 나머지로 이루어져 있었다. 죽기살기로 사는 사람은 있어도 죽기 위해 사는 사람은 없듯 이혼도 마찬가지 아닐까. 이혼하려고 결혼하지는 않지만 그것이 삶을 위해 필요하다면, 별 수 없는 일이다.

행복하기 위해 내린 선택이라는 점에서 내게는 결혼과 이혼이 똑같다. 살고 싶은 인생, 그건 거저 주어지는 게 아니었다. 이 하나를 배우려고 여기까지 온 것이라는 생각이 든다. 나로 살기 위해 몸부림치는 사람들, '고작' 존재의 자유를 위해 비싼 값을 지불하는 이들을 이제 조금은 이해할 수 있다.

"무엇이 할퀴고 지나간 다음에야 그것이 무엇이었는지 묻게 된다"고 했던가.◆ 내 인생에 대체 무슨 짓을 한 것인지, 나 자신을 용서하지 못하는 시간이 길었다. 그러나 어떤 노력도 통하지 않을

◆ 최정례의 시 〈팔월에 펄펄〉

때는, 시간이 대신 해주었다.

엄마가 내게 자주 한 말은 "서두르지 마"였다. 아파하는 시간을 건너뛰면 반드시 탈이 나게 되어 있다고. 얼른 괜찮아지려 하지 말고, 빨리 잊으려고도 하지 말고, 시간이 해결해주는 것들이 있을 테니 지금은 오래 주저앉아 있으라고 말이다.

지난 겨울, 다가오는 봄을 봄답게 맞이할 수 있기를 기도했다. 허탈함이야 별 수 없다 해도 매사에 시니컬한 '관계 무용론자'를 꿈꿔본 적은 없다. 마지막까지 사랑하는 사람으로 살고 싶을 뿐이다. 봄이 왔고, 꽃을 보며 이 글을 쓴다. 혹독한 대가를 치르고 알게 된 삶의 진실, 이제 그 진실의 힘으로 살아갈 때다. 좋은 날이 아직 많이 남았다는 말을, 나는 믿고 싶다.

그날의 불꽃놀이

제임스 맥닐 휘슬러 & 야마시타 기요시

James Abbott McNeill Whistler, 1834~1903 & Yamashita Kiyoshi, 1922~1971

그해 여름, 나는 삶이 유독 내게만 가혹하다고 느꼈다. 세상에는 더 힘든 사람들이 많다는 걸 잘 알고 있었지만 그렇다고 내 아픔이 줄어들진 않았다. 어떻게 보면 불행한 누군가를 떠올리며 '나는 저 정도는 아니니까' 안도하는 게 더 잔인하지 않나? 타인의 고통으로 위로받는 치사한 방법 말고, 내 힘으로 다시 마음을 세워보고 싶었다.

그러나 의지와 달리 회복은 더뎠고 무력한 나날이 이어졌다. 어쩌면 앞으로 이런 시간만 남아 있을지도 모른다는 느낌마저 들었다. 혼자 있는 것보다는 나을 거란 생각에 지방 부모님 댁으로 짐을 싸서 들어갔지만 금세 후회했다. 하루 종일 제대로 먹지도, 씻지도 않고 방 안에 틀어박혀 있는 다 큰 딸을 지켜보는 부모님

도, 그런 부모님을 못 본 척하는 나도 괴롭기는 마찬가지였다.

아픈 사람들은 어떻게 상처를 치유하며 살아가나. 넘어진 사람은 언제, 어떤 방식으로 다시 일어나나. 나는 왜 이 나이가 되도록 이런 문제 하나 제대로 알지 못하나. 이런 생각을 하다 보면 밤이 왔고 다시 날이 밝았다. 그렇게 한 계절이 통째로 지나갈 때쯤 가족들과 여행을 갔다.

원래는 혼자 갈 예정이었지만 처음엔 엄마가 같이 가자고 제안하더니 그 뒤론 아빠가, 언니네가 줄줄이 동행 의사를 강력하게 드러냈다. "진짜 재밌겠다, 그치?" 하나도 재미없어 보이는 표정으로 내 눈치를 살피며 짐을 싸는 가족들을 보고 있자니 어이가 없었다. "설마 내가 가서 약이라도 먹을까 봐 이래?" 황당하다는 듯 말하자 못하는 소리가 없다면서 다들 펄쩍 뛴다. 과하게 발끈하는 걸 보니 역시 내 예상이 맞나 보다.

진도에 도착하자 어느새 해가 지고 있었다. 바다를 끼고 이어진 짧은 산책길을 걷고 숙소에 돌아와 쉬고 있는데, 굉음과 함께 폭죽놀이가 시작됐다.

어두운 밤하늘에 색색의 불꽃이 흩뿌려졌다가 사라지기를 반복했다. 누군가 슬쩍 불을 껐다. 방 안이 어두워지자 바깥 풍경이 더 선명하게 보였다. 우리는 잠시 아무 말도 하지 않고 폭죽이 터지는 걸 지켜봤다. 눈물이 날 만큼 아름다웠다. 상승과 절정, 소멸까지 인간이 평생에 걸쳐 겪는 전 과정을 어떻게 저렇게 간단하면

미술관에서는 언제나 맨얼굴이 된다

서도 강렬하게 보여줄까. 폭죽이 사람이라면 분명 망설임 없이 사는 사람일 거다.

불꽃놀이를 그린 작품 중 내가 가장 좋아했던 건 제임스 맥닐 휘슬러의 〈검정과 금빛의 야상곡: 떨어지는 불꽃〉이었다. 〈검정과 금빛의 야상곡〉은 휘슬러가 런던의 크레몬 공원에서 열린 불꽃놀이를 보고 그린 작품이다. 공원 풍경이나 밤하늘을 수놓는 불꽃들을 사실적으로 재현하기보다는 주관적이고 감각적으로 포착하고 있다. 그림 속 폭죽놀이는 전혀 화려하지도, 요란하지도 않다. 불꽃이 가장 높은 곳에서 밝게 터지는 절정의 순간을 그린 것 같지도 않다. 섬광들은 땅으로 흘러내리며 사라지는 중이다. 마치 모든 빛나는 것들의 덧없음을 말하는 듯.

한때 내가 이 그림을 그토록 아꼈던 건 이런 시선 때문이었는지도 모른다. 휘슬러의 그림에는 화려한 것의 이면을 보는 마음이 깃들어 있었다. 아름다운 것이 쓸쓸히 스러져 완전히 자취를 감출 때까지도 자리를 뜨지 않는 누군가의 눈으로 세상을 보는 기분이었다. 아마도 그는 빛과 어둠, 나타남과 사라짐, 기쁨과 슬픔, 성공과 실패를 모두 공평히 받아들이는 사람이리라. 그런 사람으로 살아가고 싶었던 어느 시절, 나에게는 이 작품이 가장 불꽃놀이다운 그림이었다.

그러나 슬픔이 기쁨을 짓누르고 희망보다는 절망이 더 지배적이었던 시기에 실제로 본 불꽃놀이는 휘슬러보다는 야마시타 기

요시의 그림과 더 닮아 있었다. 언어장애와 지적장애가 있었던 기요시는 십대 시절 학교를 그만두고 전국을 떠돌아다니며 방랑한다. 그러는 중에도 어디선가 불꽃놀이가 열린다고 하면 반드시 찾아가 축제를 구경했다고 한다. 축제 현장에서 스케치를 하지는 않았고 화가 본인도 그림을 그리기 위해 불꽃놀이를 본 적은 없었다고 말한 것으로 보아, 그는 정말 그저 불꽃놀이 자체를 좋아했던 것 같다. 1971년 뇌출혈로 쓰러지기 전 그가 남긴 마지막 말은 "올해 하나비는 어디로 갈까?"였다.

기요시의 그림에서는 크기가 다른 원형 불꽃들이 만개한 꽃처럼 피어나고 사람들은 등을 보인 채 홀린 듯 밤하늘을 올려다본다. 모든 것이 선명하다. 나무도, 불꽃도, 사람들도, 산 능선도, 별이 박힌 밤하늘도 전부. 불꽃이 터지고 축제가 계속되는 순간만큼은 우리는 불확실하고 불안정한 상태에서 벗어나 뚜렷하고 생생한 기쁨의 세계로 초대된다.

그는 주로 종이 모자이크로 작품을 제작했다. 〈나이아가라 불꽃과 구경꾼들〉은 물론이고 다른 불꽃놀이 연작에도 대부분 종이 공예를 활용했다. 어린아이의 손톱 크기에도 못 미치는 작은 종이 조각들을 모아, 오랜 시간 정성을 들여 축제 장면을 재현했다고 생각하면 울컥한다. 기쁨의 순간을 만들어내기 위해 그가 인내했을 오랜 나날이 떠올라서.

귀가 먹먹하도록 큰 소리를 내며 쉴 새 없이 터지는 불꽃들이

미술관에서는 언제나 맨얼굴이 된다

제임스 맥닐 휘슬러, 〈검정과 금빛의 야상곡: 떨어지는 불꽃〉

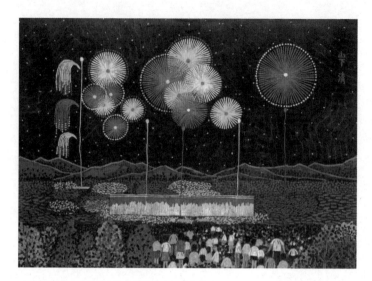
야마시타 기요시, 〈나이아가라 불꽃과 구경꾼들〉

만들어내는 절경을 바라보는 동안, 나는 어떤 말도 할 수 없었다. 그저 마음속에 간직한 바람, 꿈 같은 것들을 가만히 떠올렸을 뿐이다. 다른 가족들은 어땠을까. 우리가 각자 어떤 생각을 했는지는 알 수 없지만 그날 밤 엄마가 내게 해줬던 이야기만큼은 생생하다. 네 인생에서 아름다운 날들이 아직 많이 남아 있다고. 결혼에 실패했다고, 사업이나 시험에 실패했다고 누군가의 인생이 완전히 끝나는 건 아니지 않냐고. 사람은 누구나 다 실패하며 살아가고 이 시간은 분명 나를 단련시킬 거라고 말이다. 나는 그 말을 믿고 싶었다.

미술관에서는 언제나 맨얼굴이 된다

삶을 부정하는 일은 너무나 쉽다. 어려운 건 '그럼에도 불구하고' 다시 희망을 갖는 일, 다시 사랑하는 일이다. 그날 밤 밤하늘을 수놓는 불꽃들을 마주하며 나는 내가 그럴 수 있기를 기도했다.

혼자 두지 않겠다는 약속

카미유 코로
Jean-Baptiste-Camille Corot, 1796~1875

사람은 누구나 자신이 겪는 고통이 제일 크다고 생각한다. 내가 그리 고통스럽지 않던 시기에는 인간의 이런 면이 다소 어리석어 보였다. '어휴, 나무만 보지 말고 숲을 봐야지…… 좀 거시적으로. 이 또한 지나간다! 몰라?'

어디서 주워들은 건 있어서 하나 마나 한 얘길 참 자주 하던 시절이었다.

인간이 자신의 아픔 말고는 그 무엇도 보지 못하는 일. 사실이건 숲이나 나무, 거시적 관점하고는 아무 상관이 없다. 그냥 아프고 힘든 거다. 어쩌다 보니 그런 시간이 찾아왔고 슬픔을 오래 생각하게 됐을 뿐이다. 그것 외에는 달리 할 수 있는 일이 없기도 하고.

미술관에서는 언제나 맨얼굴이 된다

이혼 이후 한동안 나는 생각보다 잘 지냈다. 먹기는 얼마나 잘 먹고 자기는 또 얼마나 잘 잤는지, 한 달도 채 되지 않아 건강도 회복하고 피부도 회춘하는 줄 알았다. 부모님은 새벽녘에 자주 깨어 뒤척이셨지만 나는 그렇지 않았다. 엄마 말에 따르면 이혼한 사람이 당신인지 나인지 가끔은 헷갈릴 정도였단다.

"세라야, 너무 힘들어하지 말고…… 엄마 아빠는 늘 네 편이니까……."

"응? 나 괜찮은데?"

"누나, 그렇다고 남자한테 완전히 마음 닫지는 마…… 세상에 좋은 사람도 많……."

"무슨 소리야? 나 완전 열려 있는데?"

대화는 보통 이런 식으로 흘러갔기 때문에 가족들도 금세 '잘 대해주는 모드'에서 벗어나 평상시로 돌아갔다.

실제로 나는 괜찮았고, 견딜 만했다. 내가 낫고 있는 중이라는 사실을 믿어 의심치 않았다. 이대로 시간이 흐른다면 더 괜찮아질 일만 남은 듯했다.

그러던 중 전혀 예상치 못한 일이 발생했다. 무슨 일인지 시도 때도 없이 눈물이 나기 시작한 것이다. 한번 터지면 눈물이 여간해선 멈추지 않았다. 일상생활이 불가능할 지경이었다. 아침에 일

어나 창을 열다가, 운전을 하다가, 길을 걷다가, 밥을 먹다가 발작처럼 울음이 터져나왔다. 당황스러웠다. 시간이 흐를수록 모든 것이 나아져야 하는 것 아닌가? 이 뒤늦은 우울은 대체 뭐지?

그때 깨달았다. 나는 괜찮아지고 있었던 것이 아니라 사실은 나아지려고 노력하는 일조차 시작한 적이 없다는 사실을. 그저 내게 벌어진 일을 '없었던' 것으로 덮어둔 채 외면하고 있었을 뿐이었다. 나는 이 정도 사건은 나에게 어떤 타격도 주지 못한다는 걸 스스로에게 증명하고 싶었다. 미국에서 돌아오자마자 숨 돌릴 새 없이 바로 일을 시작했고, 일터에서 주어진 몫을 착착 해내는 나 자신을 확인하고 안도했다. 그 무엇도 나에게 상처를 주지 못했고 나를 무너뜨리지 않았다. 나는, 내 삶은, 예전과 똑같았다.

그러나 처음 겪는 신체 변화와 통제 불가능한 감정 기복은 내게 처음부터 다시 시작해야 한다고 이야기하고 있었다. 그래야 한다면 기꺼이 그럴 것이다. 나는 낫고 싶으니까.

프랑스 화가 카미유 코로가 그린 〈광야의 하가르〉에는 애타게 구원을 찾는 한 인간이 등장한다. 바로 아브라함의 여종, 하가르다.

아브라함은 오랫동안 자식을 보지 못했다. 하느님은 아브라함에게 밤하늘의 별처럼 많은 자손을 주겠노라 약속하고 그를 이스라엘 민족의 아버지로 세울 것이라 말했지만 나이 여든이 되도록 아브라함에게는 자식이 없었다. 조급해진 아내 사라는 아브라

미술관에서는 언제나 맨얼굴이 된다

카미유 코로, 〈광야의 하가르〉

함에게 여종 하가르와 동침할 것을 권하고 얼마 뒤 하가르는 아들 이스마엘을 안겨준다.

자손을 얻은 기쁨도 잠시, 사라 역시 임신을 하게 되자 갈등이 시작된다. 사라는 아브라함에게 자신의 아들과 첩의 아들이 함께 상속을 받을 수는 없다며 성화를 부린다. 결국 아브라함은 빵과 물이 담긴 가죽부대 하나를 쥐어주고 하가르 모자를 내쫓는다. 하루아침에 내쳐진 하가르와 아들 이스마엘은 광야에서 길을 잃고, 물마저 떨어지자 아이는 탈진하기에 이른다. 하가르는 돌무더기 위에 아들을 눕힌 채 목놓아 운다.

코로는 바로 이 순간, 하가르 모자를 구하기 위해 저 멀리서 천사가 다가오는 장면을 그렸다. 하가르도 천사를 봤을까? 높게 쳐든 그녀의 팔이 절망의 몸짓인지 천사를 부르는 몸짓인지는 알 수 없지만, 마침내 천사를 만났을 때 그녀의 기쁨이 얼마나 컸을 지 짐작할 수 있다. 죽어가는 아들의 마른 입술을 물로 적실 때, 이 대로 너를 버리지 않겠노라는 신의 약속을 들었을 때, 하가르는 얼마나 안도했을까.

카미유 코로가 그린 천사는 조토의 '울고 있는 천사'와 더불어 내가 가장 좋아하는 천사의 유형이다. 천사에도 종류가 있다. 가장 먼저, 예수의 탄생을 예고하는 메신저로서의 천사가 있다. 서양 미술사에서 천사는 수태고지, 즉 성모 마리아에게 신의 아들을

잉태할 것임을 예고하는 장면에 자주 등장한다.

이탈리아 르네상스 시기의 화가이자 도미니코 수도회 수사이기도 했던 프라 안젤리코Fra Angelico는 유독 수태고지 장면을 많이 그렸다. 천사장 가브리엘과 성모 마리아가 함께 있는 모습을 여러 버전으로 남겼고 천사와 마리아를 각각 따로 그리기도 했다.

안젤리코가 그린 많은 수태고지 중 1434년 작품은 특히 아름다운 색감을 자랑한다. 가브리엘의 금빛 날개와 분홍 옷, 색을 내기가 까다롭고 워낙 비싸 존귀한 인물에게만 사용했다는 성모의 울트라마린색 의복까지.

이 작품에서도 역시 성모영보의 기본 패턴은 반복된다. 가브리엘이 비밀이라는 듯 한 손을 입 가까이 대고 다른 한 손으로는 마리아를 가리키면, 마리아는 순명과 겸손의 의미로 양손을 가슴 앞에 교차한 채 그의 말을 경청한다.

안젤리코는 종교화가 보여주어야 할 신앙심 역시 놓치지 않는다. 그는 그림 왼쪽 상단에 낙원에서 쫓겨나는 아담과 이브를 그리고, 그들로 인해 모든 인간이 낙인처럼 가지고 태어나는 '원죄'를 상기시킨다. 원죄를 씻을 유일한 방법은 마리아의 몸에서 태어날 예수를 믿고 따르는 것이다.

예수의 존재는 신이 인간에게 주는 선물이자 구원의 약속이다. 따라서 수태고지는 신앙인의 입장에서 더없이 기쁘고 감사한 순간이다. 안젤리코를 비롯한 많은 화가들이 수태고지를 최대한

프라 안젤리코, 〈수태고지〉

아름답고 장엄하게 묘사한 이유가 여기에 있다.

그런데 이상하게 나는 수태고지 그림이 별로 와 닿지 않는다. 로베르 캉팽, 피에로 델 라 프란체스카, 얀 반 에이크, 조반니 벨리니, 고야, 카라바조, 들라크루아, 엘 그레코 등 시대를 막론하고 무수히 많은 거장들이 수태고지를 그렸지만 그 어떤 작품도 마찬가

미술관에서는 언제나 맨얼굴이 된다

지다. 작품이 보여주는 아름다움에는 고개를 끄덕일 수 있으나, 한 번도 그 아름다움에 마음이 흔들린 적은 없다.

오히려 나는 천사나 마리아가 신기할 만큼 비인간적이라고 느꼈다. 마리아는 조금도 두렵지 않았을까? 요셉과의 결혼을 앞두고 남자를 알기도 전에 신의 아이를 잉태하게 됐다는 사실이? 언제나 마리아보다 조금 더 높은 위치에서, 마치 그녀에게 호혜와 축복을 내린다는 듯 성모영보를 예고하는 천사는 어떤가. 나라면 마리아의 운명이 가엾고 안타까워 그토록 당당히, 불쑥 그녀의 집 문을 두드리지는 못했을 것 같다.

그런 면에서 보티첼리Sandro Botticelli나 19세기 화가 단테 가브리엘 로제티Dante Gabriel Rossetti의 그림은 조금 더 사람 냄새가 난다. 이들 작품 속 마리아는 운명을 거부하는 듯 뒤로 물러나는 자세를 취하거나 겁에 질린 표정을 하고 있다. 보티첼리의 천사는 예상치 못한 그녀의 반응에 조금 당황한 것도 같다.

예수 탄생을 예고하는 순간에 모습을 드러냈던 천사는 죽음의 순간도 함께한다. 예수가 십자가에 못 박혀 숨을 거둘 때 천사들은 제자들 곁에서 슬퍼한다. 그러나 우리 인생에는 탄생과 죽음, 시작과 끝만 있는 것이 아니다. 그 사이에는 살아가야 할 긴 시간이 놓여 있다. 나를 위로해줄 천사가 절실해지는 건 바로 그런 삶의 시간 동안이다.

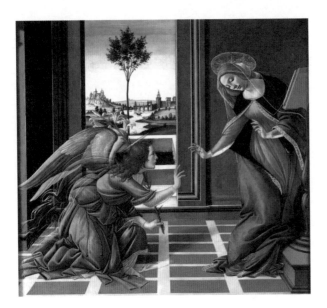

보티첼리, 〈수태고지〉

가브리엘 로제티, 〈수태고지〉

카미유 코로가 그린 천사는 인간을 돕기 위해, 그가 가장 힘든 순간에 찾아왔다. 온통 돌무더기뿐인 살풍경 속에서 천사는 사랑과 연민을 품은 유일한 존재다. 허수경 시인이 말한 대로, "현세의 거친 들에서 그리 예쁜 일이라니……."

나는 코로의 그림에서 내가 사랑하는 이에게 주고 싶은 마음, 하고 싶은 약속을 본다. 혼자 외로이 두지 않겠다는 약속, 절망이 찾아오면 나를 부르기도 전에 그가 있는 곳으로 달려가겠다는 다짐. 그곳이 어디든, 얼마나 험하든.

팝팝^{Pop Pop}, 나의 캔디 앤디

앤디 워홀
Andy Warhol, 1928~1987

이 글은 내가 받은 하나의 질문에서부터 시작됐다.

"앤디 워홀이 왜 그렇게 유명한 거야?"

정확히 기억나진 않지만 당시 나는 워홀의 신화와 관련된 이런저런 얘기를 두서없이 늘어놨던 것 같다. "팝 아트…… 복제…… 실버 팩토리…… 상업적 성공…… 블라블라……"

'뭐라는 거야?'라는 표정으로 나를 바라보는 눈빛을 보며 나는 그의 궁금증이 전혀 풀리지 않았다는 걸 알게 됐고, 내가 왜 그렇게 필요 이상으로 바보 같았는지를 생각했다.

앤디 워홀을 떠올릴 때 나는 단 한 번도 저 물음에서 출발했던 적이 없다. 내게 앤디 워홀은 '처음부터' 유명인사였다. 1960년에 미국 미술계를 주도한 팝 아트를 이야기할 때, 대중문화가 예술이

되고 예술이 기꺼이 대중문화가 되고자 했던 그 화려하고 외향적인 시대의 한복판에는 언제나 그가 있었다. 이미 스타였던 앤디의 전성기에서부터 그를 알아갔던 나에게 "대체 왜 앤디 워홀인가?"는 미처 생각지 못한 질문이었다.

앤디 워홀은 피츠버그의 가난한 이민자 집안에서 태어났다. 그의 부모는 체코슬로바키아 산골마을 출신이었고 어머니 줄리아는 병약했던 앤디를 특히 더 아꼈다. 어린 앤디에게는 손발에 경련이 일어나 통제가 불가능해지는 신경질환이 있었다. 무도병이라 불리는 이 병의 후유증으로 그는 신경 떨림과 피부질환 등을 얻게 된다. 앤디는 몸에 남은 흔적을 수치스러워했다. 언제 재발할지 모르는 병에 대한 두려움과 강박 때문에 그는 집에서만 시간을 보내는 수줍은 소년으로 자라난다.

그러나 수줍음과 야망 사이에는 아무런 상관관계가 없다. 앤디는 그 누구보다 강한 출세욕과 금전욕을 지녔고 무엇보다 그것을 실현시킬 재능이 있었다. 예술적 재능은 물론이고 그는 성공하기 위해 필요한 여러 자질을 두루 갖추고 있었다.

앤디는 시대를 읽어내는 감각이 남달랐으며 자신의 이미지를 만드는 데도 능통했다. 그는 예술가가 성공하기 위해서는 대중 또는 작품 구매력이 있는 잠재적 고객에게 최대한 매력적으로 보여야 한다는 걸 잘 알았다. 허름한 옷을 입고 다닌 탓에 '누더기 앤디'라는 별명으로 불렸던 앤디는 훗날 최고급 양복과 구두를 맞춰

입고 다니는 뉴요커가 되지만, 일부러 자신의 새 구두에 고양이가 오줌을 누게 했다. 완벽해 보이는 룩에 약간의 허름함을 가미하고 성공 후에도 여전히 누더기 앤디의 모습을 유지하는 것이 여러모로 더 '쿨'해 보인다는 것을 알았기 때문이다.

✦✦✦

대학 졸업 후 피츠버그를 떠나 드디어 뉴욕에 입성한 앤디는 〈글래머〉〈보그〉〈하퍼스 바자〉 같은 유수의 패션잡지에 삽화를 실으며 명성을 쌓아간다. 그는 대중의 욕망을 자극하고 환상을 부추길 줄 알았는데, 그 자신이 바로 대중의 한 사람이었기에 가능한 일이었다.

앤디는 화려하고 반짝이며 좋아 보이는 것들, 그리고 그런 사람에게 이끌렸다. 이런 성향은 할리우드 스타나 유명인을 향한 동경으로 드러났다. 그는 어린 시절부터 할리우드 스타들의 사인을 수집했고 뉴욕에 온 뒤에는 플라자 호텔 로비에 앉아 지나가는 스타들을 구경하곤 했다.

지독한 열등감과 자신감 사이를 현기증이 날 정도로 숨 가쁘게 오가던, 이 왜소한 체구의 야심가가 하루 종일 고급 호텔 로비에 앉아 시간을 죽이는 장면보다 더 흥미로운 건 그다음에 일어나는 일을 상상하는 것이다. 그렇게 몇 시간이고 유명인들의 화려한 자태를 뒤쫓다가 바퀴벌레가 득실대는 자신의 싸구려 아파트로

미술관에서는 언제나 맨얼굴이 된다

돌아가야 했을 때, 앤디는 무슨 생각을 했을까. 하루빨리 이 삶에서 저 삶으로 건너가고 싶어 안달이 났을까. 모르긴 해도 그는 성공에 대한 갈망으로 하루하루를 기획하고 버텼을 것이다. 그가 지닌 재능은 희귀하고 특별한 것일지 몰라도 그의 욕망은 매우 보편적이었다. 앤디 워홀은 성공을 꿈꾸며 차가운 도시에서의 삶을 견디는 '절대 다수'에 속해 있었던 사람이다.

삽화가로 성공을 거둔 워홀은 1950년 후반이 되자 순수미술 쪽으로 눈을 돌린다. 그는 이제 잡지가 아니라 갤러리나 미술관에서 자신의 작품을 전시하길 바랐는데, 미술계의 분위기나 시대의 흐름 등 모든 것이 앤디에게 유리했다.

당시 미술계는 추상 표현주의가 지닌 정신적이고 현학적인 측면에 반기를 드는 분위기가 강했다. 사전 지식이나 비평가들의 부연 설명이 없어도 충분히 즐길 수 있는 미술, 엘리트주의에서 벗어나 쉽고 대중적이며 현실과 닿아 있는 새로운 양식이 필요하다는 데 많은 이들이 동의했다. 예술가들은 영화, 만화, 텔레비전, 광고 등 대중문화를 비롯해 실존 인물이나 일상의 평범한 사물을 주제로 삼기 시작했다. 바로 이것이 팝 아트의 시작이었다.

'대중문화' 코드라니. 이것이야말로 앤디 워홀에게 가장 친숙하고 자신 있는 영역이 아니었던가? 피츠버그에서 유년기를 보낼 때 그는 또래와 어울리기보다 뽀빠이, 딕 트레이시 같은 만화 캐릭터, 메이블린 광고 속 핀업 걸, 패션잡지의 화보, 할리우드 스타

처럼 대중의 관심과 인기를 끄는 시대의 아이콘을 오려 붙인 방안에서 시간을 보냈다. 그곳은 앤디 워홀이 가장 사랑하는 것들을 모아놓은 갤러리이자 그의 첫 작업실이었다.

무엇이 가장 미국적인 것인지를 고민하던 앤디는 드디어 답을 찾아낸다. 바로 브랜드, 상품이었다.

그는 1962년 〈캠벨 수프〉를 제작한다. 미국에 본사를 둔 세계적인 식품회사인 캠벨에서 내놓는 캠벨 수프 통조림을 실물과 똑같은 크기와 형태로 그린 것이다. 가장 기본형인 토마토 수프부터 치킨, 머쉬룸, 어니언, 비프, 체다치즈 등 판매되는 32종 전부를 그린 다음, 마치 수퍼마켓에 상품이 진열되어 있는 것처럼 그림을 일렬로 나란히 전시한다. 32점의 작품은 실제 통조림을 복제하는 동시에 서로를 완벽히 복제하고 있었다. 각각의 작품이 지닌 차이는 통조림 종류를 구분하는 라벨이 치킨이냐 베지터블이냐에 있을 뿐이었다.

대중과 평론가들의 반응은 냉담했다. 예술을 대단히 특별하고 고급스러운 것으로 여기지 않는 이들에게도 확실히 〈캠벨 수프〉는 도발적이고 당혹스러운 면이 있었다. "그냥 캔 그림이잖아?" 지나치게 무성의하고 가벼워 보이는 통조림 그림은 대상에 대한 무심함과 냉담함으로 일관하고 있었다.

우리는 작가가 대상을 긍정하는지, 부정하고 있는지 좀처럼

앤디 워홀, 〈캠벨 수프〉 연작

알 수 없다. 물론 앤디 워홀은 인터뷰를 통해 "내가 매일 캠벨 수 프를 먹기 때문에" 그것을 그렸다고 말한 바 있고 이는 일종의 애 정, 친숙함을 의미하기도 하지만 그것만으로는 부족하다. 그의 말이 아니라 작품만을 놓고 본다면, 거기서 느껴지는 건 어떤 가 치 판단도 배제된 담담한 시선이다. 그는 그저 '있는 그대로를' 그 렸다. '나는 캠벨 수프를 이렇게 생각한다'가 아니라 '이것은 캠벨 수프다. 이상 끝.'이라고 말하는 것이다.

　내가 〈캠벨 수프〉에서 발견하는 건 바로 이런 적당한 거리두

기, 즉 대상에 대해 주관적이고 감정적으로 개입하기를 꺼리는 태도다. 앤디는 사물뿐 아니라 인간도 이런 방식으로 바라보았다. 뉴욕 미술계와 사교계의 구심점 역할을 했던 팩토리*의 수장으로 언제나 많은 사람들에게 둘러싸여 있었지만, 그는 타인과 진정으로 관계 맺는 법을 알지 못했고 딱히 알려고 하지도 않았다. 팩토리에서 앤디의 친구들이 시끄럽게 떠들고 술과 약에 절어 돌아다니는 사이 그는 이들을 관찰하며 카메라로 찍고, 작업 대상으로 삼았다. 그들과 앤디 사이에는 언제나 일정한 거리가 있었다. 마치 텔레비전의 소음처럼 사람들은 앤디에게 혼자가 아니라는 느낌을 주는 한편, 그럼에도 불구하고 혼자임을 자각하게 했다.

앤디는 코카콜라, 미키 마우스, 마틴슨 커피, 달러 등 미국색이 짙은 작품을 연달아 제작했다. 이들 작품은 여전히 대상을 대하는 무감한 태도를 보여주는 동시에 또 다른 욕망을 드러낸다. 바로 특정 상품을 공동으로 소비함으로써 타인과 똑같아지고자 하

◆ 앤디 워홀의 작업실이자 사교 공간. 앤디는 1964년 뉴욕 맨해튼 이스트 47번가에 5층짜리 창고형 건물을 임대했고 이곳에 예술가가 작업하는 '스튜디오'라는 명칭 대신 '팩토리', 공장이라는 이름을 붙인다. 이 명칭은 중요한 의미를 지니는데, 실제 워홀이 이곳에서 예술작품을 '창작'하는 것이 아니라 공장에서 기계를 돌려 상품을 생산해내듯 '공정'했기 때문이다. 워홀은 최저 임금을 주고 노동자들을 고용했으며 자신은 작품을 제작하는 과정에 거의 개입하지 않았다. 이곳에서 탄생한 작품은 기존의 신문기사 사진을 재창조하거나 상품 이미지를 그대로 베껴낸 것이었고 이를 다량으로 복제했기 때문에, 앤디 워홀의 작업 방식은 예술가의 독창성이나 원본 개념을 재고하게 만들었다. 팩토리는 워홀의 작업 공간이자 사교의 장으로도 활용됐다. 뉴욕의 많은 예술가와 유명인들이 팩토리에 모여 파티를 열고 앤디에게 영감을 줬다. 팩토리는 1968년까지 운영되다 이후 유니언 스퀘어로 장소를 옮겼다.

는 욕망이다. 앤디 워홀은 "미국의 위대한 점은 가장 부유한 소비자들과 가장 가난한 소비자들이 똑같은 제품을 구입한다는 것이다. 대통령도 콜라를 마시고, 리즈 테일러도 콜라를 마시고, 당신도 콜라를 마실 수 있다"고 말했다. 콜라는 누구에게나 평등하고 만인을 하나로 이어준다. 코카콜라 앞에서 각각의 인간이 지닌 계급적, 문화적, 경제적 격차는 잠시 자취를 감춘다.

격차가 사라지고 모두가 평등해지는 상태, 이는 분명 앤디 워홀에게 편안함을 선사했을 것이다. 앤디가 지닌 많은 태생적, 후천적 조건은 그를 일반적이지 않고 어딘지 모르게 튀며 사람들 사이에 섞이지 못하게 가로막았다. 대표적인 예가 언어였다.

이민자 가정에서 태어난 앤디는 오랫동안 영어를 구사하는 데 어려움을 겪었다. 십대 시절 그는 선생님이 하는 말을 잘 알아듣지 못하고 말을 얼버무리곤 했으며 성인이 된 뒤에도 정통 영어와는 거리가 먼, 억양이 센 발음을 구사했는데 이는 그의 계층적 지위를 단박에 드러냈다. 작가로 성공한 뒤에도 앤디는 인터뷰 도중 말로 자신의 생각을 분명히 표현하는 일에 어려움을 느꼈다. 나중에는 오히려 이점을 부각시켜 동문서답을 하거나, 인터뷰어가 질문을 하면 과도하게 웅얼거리는 연기를 해 '재밌고 엉뚱한 사람'이라는 이미지를 심는 데 이용하기도 했지만 말이다.

게이 사회에서도 워홀은 지독한 외모 콤플렉스와 수줍은 성격 때문에 큰 인기를 끌지 못했다. 그는 어딜 가든 고독할 수밖에 없

었지만 대중문화의 소비자로 존재할 때만큼은 타인과 다르지 않았고 차별의 공포에서 벗어났다. 그에게는 자신만의 개성으로 존재를 과시하고 싶은 마음과, 완벽한 몰개성으로 공격의 대상이 되는 것을 피하고 타인과 동질감을 느끼고 싶은 마음이 늘 팽팽했다.

✦ ✦ ✦

상품의 세계를 다루며 어디까지나 삶의 영역 안에 머물렀던 앤디 워홀은 마릴린 먼로의 판화를 기점으로 '죽음'을 주제로 삼는다. 1962년 마릴린 먼로가 약물 과다복용으로 사망하자 앤디는 바로 다음 날 그녀의 소속사에 전화를 걸어 먼로의 스틸사진 판권을 샀다. 타고난 예술가이자 사업가였던 그는 이것이 남는 장사가

앤디 워홀, 〈오렌지 마릴린〉

될 거라고 직감했다.

요란하고 과장된 색채로 칠해진 마릴린 먼로는 할리우드식 삶을 연상시킨다. 경직된 먼로의 입매는 그녀에게 어울리지 않는 부자연스러움과 긴장, 내적 피로를 드러내고 어쩌면 이것이야말로 대중이 보지 못했던 먼로의 진짜 모습일지도 모른다는 생각이 든다. 앤디 워홀이 탄생시킨 마릴린의 컬러풀한 영정 사진이 어딘지 모르게 측은해 보인다면 그 까닭은 여기에 있다.

이후 워홀은 〈죽음과 재난Death and Disaster〉 시리즈를 통해 보다 심각하고 위협적인 죽음의 현장을 다룬다. 시리즈는 자동차가 전복돼 사람이 깔려 죽은 사고 현장, 누군가 건물 밖으로 뛰어내리는 자살의 순간, 고문실에 덩그러니 놓인 전기충격 의자 등을 찍은 기사 사진을 다시 채색한 것으로, 도처에 널려 있는 죽음과 폭력을

앤디 워홀, 〈전기의자〉

상기시킨다. 그러나 이때도 역시 가장 문제적인 건 죽음과 폭력 그 자체라기보다 타인의 비극 앞에서 우리가 취하는 무정한 태도다.

누군가의 신체가 절단 나고 형체를 알아볼 수 없을 만큼 뭉개진 잔혹한 광경 앞에서도 인간은 그것을 대상화해 셔터를 눌렀다. 전기충격 의자보다 더 충격적인 건 그 뒤로 보이는 '정숙하시오 Silence' 푯말이다. 누구에게 정숙하라고 말하는 것인가? 앤디 워홀은 고문당하는 사람 앞에는 그것을 지켜보는 관객, 구경꾼들이 있다는 걸 암시한다. 목매달아 죽은 사람 뒤로 무심히 걸어가는 행인을 찍은 사진은 한 걸음 더 나아가, 타인의 죽음이 이제는 시간을 내 구경할 가치조차 없는 것임을 보여준다. 이 시기 앤디는 팝아트 작품이 지닌 발랄함과 가벼움과는 전혀 다른 작품을 선보이며 또 한 번 화제의 중심에 선다.

많은 이들이 앤디가 죽음의 상업적 가치를 잘 알고 있었기에 이를 활용한 것이라 말한다. 이는 분명 어느 정도는 진실이지만, 그러나 그것만이 전부는 아니었다. 앤디에게는 어린 시절부터 따라다닌 죽음과 병에 대한 공포, 비참하고 급작스럽게 맞이하는 마지막 순간에 대한 두려움이 있었다. 왜 아니었겠는가? 앤디의 아버지는 그가 고작 열네 살이었을 때 공사장에서 오염된 물을 마신 뒤 세상을 떠났고 남은 가족은 가난에 시달리며 행상과 잡일로 생계를 꾸려야 했다. 앤디 본인도 유년기에 지병을 앓았으며 무엇보다 1968년 친구로 지내던 발레리 솔라나스에게 권총으로 피격당

한 뒤 극적으로 살아난 후에는 더더욱 죽음을, 신체적 고통을 두려워하게 된다.

위홀은 말년에 십자가를 주제로 한 작품을 여럿 남겼다. 그가 팝 아트의 제왕으로 군림하던 1960년 최전성기의 작품에 비해 이들 십자가 연작은 비교적 덜 알려져 있지만 내게는 이것들이 위홀의 그 어떤 작품보다 진솔해 보인다. 검은 바탕에 강렬한 빨강, 노랑, 파랑 십자가가 하나 또는 여럿 그려져 있고 작품의 높이도 2미터가 훌쩍 넘는 거대한 크기로 제작됐다.

그가 말년에 택한 양식이 종교예술이라는 건 전혀 놀랍지 않다. 그는 구원을 필요로 하는 연약한 인간이었으니까. 화려한 성공과

앤디 워홀, 〈십자가〉

유명세, 괴짜 친구들과 함께 벌인 요란한 축제의 향연으로 감추려 해봐도 앤디의 불안정하고 미성숙한 자아는 금세 드러나곤 했다.

날마다 이어지는 파티에 몸을 맡기고 어딜 가든 스타 대접을 받으며 향락에 젖어 있던 1960년대에도 앤디는 교회를 자주 찾았다. 피격 사건 이후 종종 미사에 참석했고 교회에서 운영하는 무료 급식소에서 자원 봉사를 하기도 했으며 아무도 없는 예배당에 오래 앉아 있는 것을 즐겼다. 1980년 초반에 그린 색색의 십자가는 그때 앤디가 침묵 속에 올려다본 것들일까. 모르긴 해도 그는 사는 동안 신에게 자주 기도를 올렸을 것이다. 살아생전이나 사후에나 팝 아트의 거장으로 칭송받지만 내게 앤디 워홀은 피츠버그의 병약한 소년에서 조금도 성장하지 못한 채 끊임없이 불안해하고, 세상 속에서 꿋꿋이 서 있으려 안간힘을 쓰는 연약한 아이 같다. 앤디 워홀이라는 이름보다 어머니 줄리아가 단것을 좋아하는 그에게 붙여준 애칭, '캔디 앤디'가 더 잘 어울리는.

앤디 워홀이 유명한 이유는 많고 많을 테지만, 다른 무엇보다 나를 비롯한 많은 앤디 워홀의 후예들이 그를 불멸의 존재로 만든다. 우리는 모두 그를 닮은 욕망과 연약함을 가지고 살아간다. 한때 자신의 뮤즈이자 영혼의 단짝과 같았던 에디 세즈윅이 약물 중독으로 비참하게 망가져갈 때 결코 그녀를 도와주지 않았던 비정한 앤디. 그즈음 그는 자신의 부자 친구들과 폐쇄적 엘리트 모임

을 만들었다. 그러나 그 역시 자신의 친구들에게 끔찍한 열등감 덩어리, 태생적 낙오자라는 뒷담화의 대상이 되곤 했다.

부도 명예도, 온갖 종류의 성공으로도 그는 불안과 고독을 떨쳐내지 못했다. 누군가를 외롭게 만들고 자신 역시 평생 외로웠다. 더없이 화려한 그의 팝 아트 작품에서조차 허무와 부질없음의 그림자가 아른거린다. 앤디 워홀, 그는 내가 묘비를 어루만지며 평화와 안식을 빌어주고 싶은 첫 번째 예술가다.

결국 우리는 자신의 인생을 살 뿐

아쉴 고르키
Arshile Gorky, 1904~1948

어린 시절의 상처가 평생 간다는 말에 동의하지 않는다. 과거로부터 결코 자유로울 수 없는 게 삶이라는 걸 인정하고 싶지 않기 때문이다. 그러나 아쉴 고르키를 떠올릴 때면 과거에 경험한 어떤 사건은 끝나도 끝나지 않은 상태로 우리 안에 남을 수밖에 없다는 걸 생각하게 된다.

아쉴 고르키는 아르메니아 출신 화가로 짧은 생의 대부분을 미국에서 보냈다. 1914년 제1차 세계대전이 발발하고 이듬해 오스만 제국은 자국 내 영토에 거주하던 아르메니아인들을 무차별 학살한다. 고르키는 대학살을 피해 어머니와 누이와 함께 고향을 탈출했다. 그러나 목숨을 건지는 데는 성공했어도 새로운 삶은

미술관에서는 언제나 맨얼굴이 된다

요원했다. 몇 년 뒤 혹독한 기근이 찾아왔고 고르키의 어머니는 1919년 결국 아사한다. 고르키의 나이 고작 열다섯이었다. 다음 해 그는 누이와 함께 미국으로 이주하고 죽을 때까지 한 번도 어린 시절 이야기를 공식적으로 꺼내지 않았다.

고르키의 아버지는 전쟁이 일어나기 훨씬 전에 징집을 피하려 가족을 남겨두고 미국으로 달아났다. 어린 고르키는 아버지의 부재 속에 전쟁과 대학살, 어머니의 죽음을 겪어야 했다. 험난한 피난길에서 살아남은 그는 미국에서 아버지와 재회하지만 평생 동안 가족의 정을 나누지는 않았다.

미국 이주 후 고르키는 보스턴의 한 디자인스쿨에서 학업을 시작한다. 그는 습작기 동안 세잔, 피카소, 브라크, 미로 등 여러 화가를 흉내 내고 모방했다. 특히 1930년대에는 피카소를 연상시키는 그림을 자주 그린 탓에 '뉴욕의 피카소'라는 조롱 섞인 별명을 얻기도 했다. 그러나 정작 고르키 자신은 개성의 발현이나 회화적 혁신은 둘째 문제이고 모방을 통한 '겸손한' 학습을 중요하게 여겼기에 이 같은 세간의 평가에 크게 흔들리지 않았다.

미술사적으로 고르키가 독자적인 예술가로 거듭났다고 평가받는 시점은 1940년부터다. 이 시기에 고르키는 〈간은 수탉의 볏이다〉, 〈One Year The Milkweed〉, 〈Agony〉와 같은 추상 회화를 연달아 선보이며 자신만의 개성을 보여준다. 그의 추상화는 강렬한

아쉴 고르키, 〈간은 수탉의 볏이다〉

색감과 산발적으로 나타나는 구상의 흔적이 특징이다.

　〈간은 수탉의 볏이다〉에서도 확인할 수 있듯 고르키의 추상화는 사실 완벽히 추상이라고도, 구상이라고도 할 수 없다. 전체적으로 추상의 형식을 취하고 있지만 화면 오른쪽에는 반으로 잘린 달걀이 등장하고 닭의 발, 볏, 알처럼 군데군데 구상의 그림자가 아른거린다.

내게 고르키의 대표작을 묻는다면, 고민할 것 없이 〈예술가와 어머니〉 연작을 꼽겠다. 이는 고르키의 그 어떤 추상화보다 더 고르키스러운, 오직 고르키만이 그릴 수 있는 그림이다. 작품은 고르키가 여덟 살 무렵 어머니와 함께 찍은 흑백사진을 회화로 옮긴 것으로 두 가지 버전이 있다. 현재 두 작품은 각각 워싱턴 내셔널 갤러리와 뉴욕 휘트니 미술관에 소장되어 있다.

양쪽 모두 인물의 자세나 생김새, 배경 등 큰 틀에서 사진에 충실하고 있지만 그렇다고 모사를 목표로 한 것 같지는 않다. 고르키는 한 장의 흑백 사진을 매우 심리적이고 고백적인 그림으로 재창조했다.

아쉴 고르키와 어머니

두 작품의 가장 큰 차이는 색감이다. 워싱턴 소장작은 휘트니 버전에 비해 죽음의 기운이 강하다. 어머니는 이미 생명이 떠난 듯한, 녹색과 회색을 섞어놓은 망자의 얼굴이고 소년 고르키는 퀭한 눈을 부릅뜬다. 이때 소년의 절반은 죽음에, 나머지 절반은 생명의 세계에 머물고 있는 것처럼 보인다. 어머니와 가까운 쪽에 있는 소년의 팔은 마치 어머니가 먼저 가 있는 죽음의 세계로 이끌려 들어가듯 그녀의 얼굴과 비슷한 색이고 한쪽 발 역시 어머니의 히잡 색을 하고 있다.

사진에서 고르키는 한 손에 꽃을 들고 있는데 이 그림에서는 자취를 감춘다. 반면 휘트니 버전은 인물들이 보다 생동감 있다. 어머니는 최소한 살아 있는 사람처럼 느껴지고 고르키는 큼지막한 꽃송이 두어 개를 내밀어 보인다.

〈예술가와 어머니〉 연작은 고르키의 내밀하고 개인적인 경험을 연상시킨다. 두 작품을 이어 그리며 고르키는 아직 떠나보내지 못한, 마음속에 살아 있는 어머니와 이미 죽어 차갑게 식은 어머니를 모두 만났을 것이다.

그가 어떤 마음으로 〈예술가와 어머니〉 연작을 제작했는지 정확히 알 수는 없지만 나는 고르키가 자신의 상처로부터 자유로워지고 싶었을 거라 짐작한다. 그는 아버지의 부재와 어머니의 죽음, 궁핍과 불안, 원망과 죄책감으로 얼룩진 유년 시절과 이제 그만 작별하고 싶었을 것이다. 내가 〈예술가와 어머니〉 연작에서 발

아쉴 고르키, 〈예술가와 어머니〉, 워싱턴 내셔널 갤러리

견하는 건 자신의 환부를 오래 들여다보고 있는 누군가의 초상이고, 동시에 고통스런 과거를 응시함으로써 마침내 그것과 화해하고자 하는 의지다.

〈예술가와 어머니〉는 모성과 같은 감정으로 모자 관계를 엮지 않는다. 무표정하게 정면을 응시하는 여인, 신체적으로 밀착되어 있지 않은 아들과 엄마의 모습은 둘 사이에 있는 명백한 거리를

아쉴 고르키, 〈예술가와 어머니〉, 휘트니 미술관

가시화한다. 이 거리는 모자가 친밀하지 않다거나 불화해서가 아
니라, 서로 다른 존재라면 가질 수밖에 없는 것이다.

　아무리 누군가를 사랑해도 결국 우리가 살게 되는 건 자신의
인생이다. 각자에게는 각자의 몫이, 삶이 있다는 걸 고르키는 슬
픔을 통해 배웠는지 모른다.

가족들에 따르면 고르키는 여섯 살까지도 말을 하지 않았다고 한다. 그가 내뱉은 첫말이 무엇이었는지는 기억의 차이가 있는데, 누군가는 "엄마!"라 기억하고 누군가는 "나 여기 있어요", "나는 울고 있어"였다고 말한다. 고르키의 동료였던 화가 빌렘 드 쿠닝은 그를 '불행한 남자'로 회고한다. "그의 인생은, 한마디로 말하면 모든 것이 우울했고 잘 풀리지 않았죠. 그림과 삶, 경제적인 측면 전부요." 고르키 스스로도 자신을 일컬어 '저주받은 인생'이라고 말하곤 했다. 고르키를 둘러싼 이야기들은 왜 이렇게 하나같이 슬프고 쓸쓸한지.

고르키는 1948년, 마흔넷의 나이로 짧은 생을 마감한다. 아내의 외도와 암 수술, 교통사고로 인한 심각한 부상으로 고통받던 그는 결국 자신의 집 창고에서 목을 매 자살한다. 그가 더 오래 살아남았더라면, 조금 더 삶을 견딜 수 있었더라면 어떤 그림을 그렸을까. 어린 고르키의 사진과 성인이 되어 찍은, 미간을 찌푸린 채 어떻게 해도 감출 수 없는 고독한 눈빛을 하고 있는 또 다른 사진을 번갈아 보고 있노라면 궁금해진다.

끝내 그런 일은 일어나지 않았지만, 내가 가장 보고 싶었던 건 환히 웃는 자신의 모습을 그린 고르키의 자화상이었는지도 모르겠다. 인생에 내려진 '저주'를 걷어내고 마침내 행복해진, 그 기적 같은 순간 말이다.

1장 : 그림 앞에 서는 시간